CW00555751

Pasado, presente y futuro del microrrelato hispánico

María Martínez Deyros / Carmen Morán Rodríguez (eds.)

Pasado, presente y futuro del microrrelato hispánico

PETER LANG

Bibliographic Information published by the Deutsche Nationalbibliothek
The Deutsche Nationalbibliothek lists this publication in the Deutsche
Nationalbibliografie; detailed bibliographic data is available online at
http://dnb.d-nb.de.

Library of Congress Cataloging-in-Publication Data
A CIP catalog record for this book has been applied for at the Library of Congress.

Printed by CPI books GmbH, Leck

La edición de este libro se ha realizado en el marco del Proyecto de Investigación
I+D "La narrativa breve española actual: estudio y aplicaciones didácticas" (DGCYT
FFI2015-70094-P), financiado por el Ministerio de Economía y Competitividad
dentro del Programa Estatal de Fomento de la Investigación científica y técnica de
excelencia (Subprograma estatal de Generación de conocimiento).

Todos los trabajos incluidos en el presente volumen han sido sometidos a una
revisión por pares a doble ciego.

ISBN 978-3-631-77268-3 (Print)
E-ISBN 978-3-631-78429-7 (E-PDF)
E-ISBN 978-3-631-78430-3 (EPUB)
E-ISBN 978-3-631-78431-0 (MOBI)
DOI 10.3726/b15388

Índice

Prólogo
La (micro)historia de nunca acabar

Hace ya décadas que la prosperidad creativa de la minificción ha dejado de ser una novedad, y que esta se ha confirmado como uno de los campos de la escritura más vigorosos y con mayor proyección hacia el futuro. Hasta tal punto es así, que incluso la noción de "literatura" de la que aún somos deudores comienza a quedarse estrecha. Y sin embargo, las raíces de esta ficción hiperbreve sí se encuentran en formas literarias anteriores a la conformación del microrrelato o la microficción como género. Por todo ello hemos considerado pertinente la publicación de este volumen, en el marco del Proyecto de Investigación I+D "La narrativa breve española actual: estudio y aplicaciones didácticas". Nuestro propósito es, como el título anuncia, acercarnos al microrrelato desde una triple perspectiva, que contemple su dimensión histórica, sus precedentes y el surgimiento de una conciencia de género; las variantes menos estudiadas que a día de hoy amplían —valga la paradoja— las fronteras genéricas del microrrelato, y, en fin, los espacios y formas de escritura que, siendo ya presente, se muestran como horizontes hacia los que se encaminará buena parte de la escritura creativa de los próximos tiempos.

Completando sus trabajos de recensión historiográfica, centrados principalmente en el desarrollo del microrrelato en España, Irene Andres-Suárez lleva a cabo en "Breve recorrido histórico por el microrrelato hispanoamericano" una sucinta revisión historiográfica del cuarto género en algunos países de Latinoamérica: México, Venezuela, Colombia, Argentina, Uruguay, Perú, Chile y Cuba. De esta forma, nos presenta un amplio panorama de la tradición microcuentista hispanoamericana desde sus orígenes hasta la actualidad.

No cabe duda de que la microficción surge, en parte, como consecuencia del escepticismo de los autores contemporáneos ante la utópica pretensión de estos de representar una realidad entendida como totalidad. Asumen, por tanto, esta imposibilidad desde una visión posmoderna de la existencia, que les lleva a adoptar una posición contradictoria y paradójica ante el objeto de arte, que no es sino el reflejo de una concepción fragmentaria de la realidad. Francisca Noguerol, a partir de la imagen barthesiana de los fragmentos entendidos como "ruinas", traza en el capítulo "En defensa de las ruinas: densidad de la escritura corta" una epistemología de la microficción, que le lleva a reflexionar sobre el verdadero origen y auge de este tipo de "escritura corta", de cuyo carácter excéntrico, marginal y subversivo son plenamente conscientes sus cultivadores.

La configuración del género ha venido acompañada de una intensa reflexión sobre el mismo: tanto, que esa misma reflexión es una de las constantes temáticas más presentes en la ficción hiperbreve de autores, por lo demás, muy diferentes entre sí. A esta cuestión dedica María Pilar Celma Valero el capítulo "El microrrelato dentro del microrrelato: la conciencia de género en los escritores de ficción hiperbreve". En él parte de las reflexiones de Juan Ramón Jiménez, cuyos "Cuentos largos" —muy einstenianamente, y es que sabemos que los nuevos derroteros emprendidos por la Física en el siglo XX interesaron al moguereño sobremanera— proclaman la relatividad de toda dimensión, también en literatura, y la necesidad de un lector que amplifique la escritura, que desde lo mínimo puede proyectar un universo. Celma apunta al modernismo y al conceptismo barroco como importantes antecedentes de la estética de la brevedad y la agudeza del microrrelato, cuyo estrecho parentesco con el relato —innegable— no empece que desde hace ya décadas los autores de ficción hiperbreve escriban desde la conciencia de que lo sintético, lo elíptico, constituyen una estética, una poética y una clave de lectura singular. Los ejemplos de microficción expuestos en el capítulo, con ser mínima muestra de un corpus mucho mayor, ponen de relieve la recurrente reflexión metaliteraria desarrollada en torno a tres motivos: el autor, el taller literario y la entidad del microrrelato como género. A estas líneas temáticas se ha entregado la ficción hiperbreve casi obsesivamente, tentando sus propios límites, rizando el rizo, extremando el ingenio.

El trabajo de Teresa Gómez Trueba, "Sueños, microficciones y pintura surrealista", revisa dos extraños antecedentes del microrrelato que nunca antes han sido tenidos en cuenta al trazar la historia y los precedentes del género: *88 sueños*, de Juan Eduardo Cirlot, y *La piedra de la locura*, de Fernando Arrabal. Ambos libros se presentan como apuntes de sueños reales, pero se corresponden a la perfección con las ideas del Surrealismo, y sus estampas oníricas mantienen sorprendentes relaciones intermediales con cuadros de De Chirico o Magritte. Además, Cirlot y Arrabal cuestionan la capacidad del lenguaje para mostrar la realidad, y de nuestro pensamiento para campar con libertad más allá de los confines del lenguaje. Pero estas preocupaciones heredadas de las Vanguardias y pasadas por los posestructuralismos se expresan bajo formas que, leídas a la luz de hoy, encajan perfectamente con la concepción literaria de la ficción hiperbreve.

La brevedad y la intermedialidad que hacen de las formas breves un género idóneo para su circulación en Internet y las redes sociales explican también que sean hoy el cauce más exitoso de difusión y creación de la cultura popular cuyas raíces se hunden en lo tradicional. Y explican también, claro está, que a menudo esa pervivencia de lo tradicional solo pueda darse al precio de su transformación

más absoluta: su subversión. En el capítulo titulado "«¡¿Perdona?! Con el cuento, a otra»: disrupciones y continuidades del cuento tradicional en la microficción hispánica", María Martínez Deyros muestra la profusión de reescrituras hiperbreves y a menudo intermediales que personajes del cuento folclórico han motivado: en especial, Caperucita Roja y la madrastra de Blancanieves han sido y son objeto de múltiples (sub)versiones, lo que demuestra que el mito y la tradición, lejos de haber caído en la obsolescencia, se han mostrado capaces de mutar en cada momento para expresar las inquietudes e intereses de la comunidad. A la luz de las caperucitas feroces y las madrastras especulares de la actual microficción, no cabe duda de que la discusión sobre la(s) identidad(es) femenina(s) son hoy una cuestión insoslayable.

Intertextualidad, intermedialidad, implicaciones y sobreentendidos, reescrituras y subversiones… ¿significa esto que el microrrelato es únicamente un género para adultos, que requiere de una madurez lectora y un acervo cultural para detectar, descifrar y apreciar sus alusiones y la complejidad de significados que su aparente sencillez encierra? Eva Álvarez Ramos responde a estas preguntas en el capítulo "Ficción mini: la incursión del microrrelato en la literatura infantil del tercer milenio", donde sigue el rastro de una producción de relatos hiperbreves infantiles, todavía minoritaria pero a todas luces emergente. Y no es extraño que así sea, si consideramos que la rapidez, levedad, multiplicidad, etcétera, que Calvino anunció en los 80 y que nosotros hemos visto confirmarse como tendencias del tercer milenio, son ya para los niños nacidos en la última década lo normal. Así pues, el signo de los tiempos explica que comience a iniciarse a los primeros lectores ya en estas formas hiperbreves, pero es que además la propia visión infantil del mundo —que no ha sometido totalmente aún lo disruptivo, integral y multisensorial a los cauces de la lectura lineal— se aviene especialmente bien con la brevedad, la fractalidad y las rupturas con la lógica que caracterizan al microrrelato.

Ana Calvo Revilla dedica su capítulo a *Casa de muñecas*, de Patricia Esteban Erlés, colección de microrrelatos acompañados por las ilustraciones que Sara Morante ha realizado a partir de los textos, y que invitan a una lectura de la obra que integra lo textual y lo icónico. Como su propio título ya apunta, se trata de una colección de miniaturas que aúnan el preciosismo, lo doméstico, lo infantil, lo bello, lo siniestro… De este modo, Esteban Erlés crea, en un mínimo espacio (que amplifica, por tanto, la intensidad), motivos clásicos de la literatura fantástica, gótica y de terror: el motivo de la criatura artificial, la perturbadora asociación entre crueldad e infancia, el espejo como símbolo de lo oculto, el cuestionamiento de las relaciones familiares y de los roles femeninos tradicionales, etc. Calvo Revilla analiza las raíces de todos estos elementos con que Esteban Erlés teje la rica trama

de referencias intertextuales que vertebra su libro, y profundiza en la densidad interpretativa de esta casa de muñecas, este juguete preciso, precioso, terrible.

Las redes sociales, y en particular Facebook o Twitter, son a día de hoy dos de los soportes en los que la microficción y la escritura hiperbreve ha alcanzado mayor auge. No siempre estas escrituras surgen de una conciencia literaria, es cierto, pero no lo es menos que siempre la creación ha ido por delante de las pragmáticas y teorías, y en ese sentido no nos debe extrañar que la literatura del futuro se esté escribiendo hoy fuera de los cauces de lo que hasta ayer mismo (hasta hoy, acaso) hemos estado llamando literatura.

La construcción discursiva del yo a través de una de esas redes sociales es el tema de "Publicar(se) en breve: apuntes sobre la escritura en Facebook", de Carmen Morán Rodríguez. Se abordan en él algunas de las pautas perceptibles en las publicaciones en dicha red social, tales como la presencia de relatos de terror (*creepypasta*) fuertemente emparentados con las tradiciones orales, o la proliferación de citas y aforismos que oscilan entre la banalización del género o la parodia de dicha banalización, que cuestiona agudamente toda garantía de "verdad" o "valor" depositada en el género, soporte o formato de escritura. En última instancia se valora el componente de autosatisfacción narcisista de buena parte de las publicaciones, pero también las posibilidades discursivas que Facebook ofrece como realización virtual de "la novela de una vida", la superposición total (y por tanto, la identificación perfecta, la confusión absoluta) entre la experiencia de la realidad y su relato, o su reflejo en la pantalla.

Como señalábamos en las primeras líneas de esta Introducción, la prosperidad de la microficción es a la vez síntoma y causa de una profunda transformación en el concepto de la literatura. Tampoco esto es estrictamente nuevo, sino que ya ha sucedido en otros momentos de la historia de la cultura occidental, y se percibe con claridad si trasladamos nuestro objeto de observación a manifestaciones fuera de la alta cultura de ámbito europeo. En "Textovisualidades trasatlánticas en la tuiteratura: hibridación, imagen y escritura no-creativa", Daniel Escandell Montiel plantea esta transformación: de una noción de literatura que pivota sobre el autor, la originalidad, la individualidad y el resultado, estamos pasando a una próxima a los postulados del arte conceptual, donde predominan la colectividad (o el procomún), la apropiación, el reciclado, la combinatoria rizomática, la resemantización… A partir de una muestra significativa de producciones amateur en Twitter (tuiteratura marcada por la brevedad y la textovisualidad), Escandell valora cuantitativa y cualitativamente las referencias de la cultura popular (cine, series, cómic…) más habitualmente implicadas en la escritura no-creativa que hoy constituye, valga la paradoja, el gran venero de creatividad iconotextual en las redes.

Argumentos, personajes, motivos e historias migran hoy más que nunca de unos medios a otros, en una convivencia intermedial que podríamos calificar de líquida. Xaquín Núñez Sabarís analiza, en "Intermedialidad, minificción y series televisivas, narrativas posmodernas en el microrrelato y *Breaking Bad*", las concomitancias entre dos códigos narrativos como son la microficción y las series de televisión, marcados ambos por la discontinuidad, la fractalidad y la fragmentación diegética. A partir del ejemplo de una de las mejores series televisivas contemporáneas, el capítulo considera la fragmentación episódica y la narración no lineal como elementos que contribuyen a introducir la ambigüedad y exigen un lector activo, exactamente igual que sucede con las series de microficciones. Además, Núñez Sabarís ve en los *cold open* breves introducciones que preceden a los títulos de crédito y presentan cada capítulo anticipando engañosamente imágenes y escenas como piezas de un puzle que el espectador no está —aún— en condiciones de componer, pero que podrá reinterpretar después, cuando disponga de nuevas piezas y nuevas secuencias narrativas que le ayuden a completar las elipsis. Pero, más allá de estas afinidades compositivas entre la ficción hiperbreve y la ficción seriada televisiva, existen analogías temáticas notables entre la serie citada y algunos microrrelatos que Núñez Sabarís selecciona: en todos ellos es un tema fundamental la muerte entendida como epifanía de la vida reducida a unos instantes de plenitud, el fracaso de las identidades monolíticas en un mundo donde incluso el yo —antes garante suficiente de la realidad— es ya poliédrico y atómico.

Esperamos, en fin, que este volumen constituya una toma de pulso a un género, el de la ficción hiperbreve, cuya vitalidad desborda la falsilla desde la que entendíamos la literatura, acuñando nuevas formas de leer obras del pasado, y nuevas maneras de crearlas en el futuro. Puede que los microrrelatos sean breves, pero la suya es una (micro)historia de nunca acabar.

Las editoras

Irene Andres-Suárez

Universidad de Neuchâtel

Breve recorrido histórico por el microrrelato hispanoamericano[1]

Trazar la historiografía del microrrelato hispanoamericano es tarea harto difícil por la dispersión del ingente material existente (libros, antologías, artículos, ensayos, prólogos o ponencias de distinta índole y procedencia), por tanto, me limitaré a trazar a grandes rasgos su trayectoria por países y a elaborar un sucinto perfil de algunos autores actuales que considero más significativos. Para empezar, diré que, pese a las discrepancias existentes entre los historiadores[2] que se han ocupado de establecer los hitos de su desarrollo, hay convergencias y puntos de contacto entre sus propuestas, puesto que todos coinciden en que el microrrelato hispanoamericano se alimenta de una fecunda tradición que hunde sus raíces en los movimientos estéticos de finales del s. XIX y que inició su desarrollo durante las vanguardias históricas. Para facilitarnos la tarea, nosotros distinguiremos dos etapas y no cuatro como la mayoría de los estudiosos que me han precedido: la de los precursores e iniciadores, y la de expansión y canonización, teniendo siempre en cuenta que la evolución en cada país está condicionada por sus propios avatares históricos y culturales.

1. Precursores e iniciadores

Como ya he señalado en trabajos anteriores, el origen del microrrelato de lengua española se remonta al movimiento estético modernista, caracterizado por una tendencia general hacia la depuración formal, conceptual y simbólica que afectó

1 Este trabajo se ha realizado en el marco del Proyecto de Investigación I+D "La narrativa breve española actual: estudio y aplicaciones didácticas" (DGCYT FFI2015-70094-P), financiado por el Ministerio de Economía y Competitividad dentro del Programa Estatal de Fomento de la Investigación científica y técnica de excelencia (Subprograma estatal de Generación de conocimiento).
2 Me he basado principalmente en los *estudios generales* siguientes: Zavala, 2002a; Lagmanovich, 2006; Siles, 2007; Fernández, 2010; Bustamante, 2012; Brasca, 2018. Además, me han sido muy útiles las antologías generales dedicadas al género, así como algunas revistas especializadas.

a todos los géneros literarios. Heredera del simbolismo y parnasianismo europeo, la estética modernista preconizó, entre sus principios, la búsqueda de la esencialidad y la renovación del lenguaje, lo que favoreció la astringencia textual, fundamental para la formación y desarrollo de la narrativa hiperbreve. En España, los primeros textos hiperbreves que poseen plenamente estas características son de principios del siglo XX y corresponden a Juan Ramón Jiménez y a Ramón Gómez de la Serna. El primero llegó a lo que en la actualidad denominamos microrrelato a partir del poema en prosa; sus más tempranos minicuentos se remontan a 1906 (Andres-Suárez, 2013) y los siguió cultivando sin interrupción a lo largo de toda su trayectoria y, desde 1920 aproximadamente, tuvo, según Gómez Trueba (2009: 114–115), clara conciencia del importante hallazgo estético que suponen sus narraciones breves. Otra figura clave para comprender la trayectoria de esta forma narrativa brevísima es Ramón Gómez de la Serna, un autor situado a medio camino entre el declive del Modernismo y la irrupción de las Vanguardias, que llegó al microrrelato mediante un proceso de disminución de los componentes no narrativos del cuento y la simplificación de los narrativos.

No obstante, el desarrollo del microrrelato no se produjo hasta la irrupción de las vanguardias y ello es así tanto en España como en Hispanoamérica. El movimiento literario vanguardista surgió como respuesta al modernismo imperante y está caracterizado por la repulsa del pasado y un deseo imperioso de cambio. Sus representantes más conspicuos rompieron todas las reglas de la tradición, se apoyaron en las artes plásticas y persiguieron la libertad de expresión máxima. En Hispanoamérica, el movimiento vanguardista adoptó diversas corrientes: *el simplismo* del peruano Alberto Hidalgo, *el creacionismo* del chileno Vicente Huidobro, *el estridentismo* del mexicano Manuel Maples Arce, *el ultraísmo* del argentino Borges y el *nadaísmo* del colombiano Gonzalo Arango.

L. Zavala y D. Lagmanovich han atribuido la paternidad del microrrelato en lengua española al mexicano Julio Torri (1898–1970), con sus *Ensayos y poemas* (1917), libro en el que aparece un microtexto, "Circe", considerado por el estudioso argentino como uno de los más antiguos escritos en lengua española, pero lo cierto es que antes de esta fecha algunos textos de J. R. Jiménez presentaban ya las características exigidas a este género literario, mal que le pese a Raúl Brasca (2018), quien pretende que los microrrelatos del español carecen de la ironía inherente al microrrelato, algo que no suscribo, pues, por una parte, la ironía no es un rasgo distintivo del género y, por otra, este recurso está presente en muchos minicuentos tempranos del español. Creo que sería más sensato reconocer que este paradigma surge más o menos por la misma época a ambos lados del Atlántico porque, como bien dice Lagmanovich, "los hechos literarios de importancia

no acontecen dentro de las fronteras de un país, una provincia o una ciudad, sino en el territorio de la lengua" (2006: 276). En cambio, sí es cierto que, en lo tocante al estudio del género, los hispanoamericanos nos llevan veinte años de ventaja.

Además de Torri, Lagmanovich señala asimismo como precursores del género en **México** a Alfonso Reyes y Ramón López Velarde, escritores que proceden en mayor o menor medida del Modernismo, aunque serán, dice, José Arreola y Augusto Monterroso (guatemalteco incorporado muy pronto a la vida literaria mexicana) quienes le darán carta de nobleza, según veremos más tarde (*Otros estudios*: Zavala, 2002a, 200b, 2003, 2004 y 2005; Perucho, 2006 y 2008).

Argentina (Lagmanovich, 2006; Siles, 2007; Brasca, 2018; Pollastri, 2007; *Internacional Microcuentista. Revista de lo breve*) ostenta asimismo una rica tradición que hunde sus raíces en el Modernismo, con autores como Ángel Estrada (hijo) y Leopoldo Lugones, cuyo libro *Filosofícula* (1924), compuesto de microensayos, parábolas y poemas, presenta ya algún microtexto narrativo, aunque, en opinión del estudioso argentino Lagmanovich, aún estamos en los aledaños del microrrelato moderno. Proseguirá su camino de la mano de las vanguardias con autores como Macedonio Fernández, Oliverio Girondo y el gran escritor de textos aforísticos Antonio Porchia (1886-1969), "una suerte de Ramón Gómez de la Serna sudamericano, al decir de Lagmanovich, aunque en un tono más filosófico". Todos ellos escribieron bajo el influjo de Gómez de la Serna, quien, huyendo de la dictadura franquista, se había refugiado en 1931 en Buenos Aires, ciudad en la que desplegó una rica actividad cultural, cuyo impacto dejó igualmente su impronta en la generación ulterior, formada por J. L. Borges, Bioy Casares o Julio Cortázar.

Para Óscar Gallegos el origen del **microrrelato peruano**[3] se remonta a César Vallejo (2015: 23-34)**,** el cual se adelantó a los clásicos (Arreola, Monterroso y Borges), puesto que su libro *Contra el secreto profesional* consta de un capítulo titulado "Carnets", que engloba ya minicuentos de entre una y cuatro líneas además de microensayos y apuntes hiperbreves. Según testimonios de la esposa del poeta, dichos textos fueron escritos entre 1923 y 1929, pero la publicación del libro se postergó hasta 1973, razón por la cual ha sido desestimado por los estudiosos.

3 Contamos con los estudios académicos de Belevan, 1996; Vásquez, 2012 y 2014; Gallegos Santiago, 2015; Chávez Caro, 2015. Asimismo, con las antologías de Minardi, 2006 y Sumalavia, 2007, y con las revistas *Plesiosaurio* y *Fix 100. Revista hispanoamericana de ficción breve*. La editorial Micrópolis, fundada y dirigida por Alberto Benza González ha apostado por la difusión del género en Perú y cuenta ya con un elenco de más de 20 volúmenes, algunos de ellos teóricos.

Y otro autor que corrió similar fortuna, según Anderson Imbert[4], fue Ricardo Palma. El manuscrito de *Tradiciones en salsa verde y otros textos* contiene 18 microrrelatos llenos de humor y desenfado que circulaban ya clandestinamente en 1901, mas su talante pornográfico impidió su temprana publicación. En consecuencia, el proceso de modernización literaria relacionado con las vanguardias europeas arrancó hacia 1920 con César Vallejo (*Escalas*, 1923) y Martín Adán (*La casa de cartón*, 1928), pero se vio postergado muy pronto por la estética indigenista, predominante en la narrativa peruana hasta mediados del siglo XX (la novela *El mundo ancho y ajeno*, 1941, de Ciro Alegría, es su máximo exponente). No obstante, señala Gallegos, la poesía logró escapar a este rígido molde e incorporar las técnicas de experimentación vanguardistas, un legado que sería recogido después por los miembros de la Generación del 50, según se verá más adelante.

La influencia del movimiento modernista fue especialmente temprana en **Chile** (Muñoz Valenzuela, 2017; Valls, 2010; Epple, 2002; *Caballo de Proa y Brevilla. Revista de minificción*), país en el que residió Rubén Darío entre 1886 y 1889 y donde vio la luz la primera edición de su libro *Azul* (Valparaíso, 1988). "Seguramente alentado por estos experimentos de Rubén Darío, Vicente Huidobro, fundador del creacionismo, exploró el género en la primera mitad del s. XX, aportando un aire renovador, más allá de la frontera de la poesía" (Muñoz Valenzuela, 2017), pero este brote inicial quedaría en barbecho hasta los años 70, momento en el que resurge con renovada fuerza.

En cuanto al **microrrelato colombiano** (González Martínez, 2002a y 2002b; Bustamante y Kremer, 2008; Bustamante, 2003; Otálvaro, 2008; *Ekuóreo*) se entronca directamente con las vanguardias históricas y más concretamente con el libro de Luis Vidales, *Suenan timbres* (1926), y tampoco se desarrolló hasta las décadas 60 y 70, con libros de Álvaro Cepeda Samudio (*Los cuentos de Juana*, 1972, 1971), Manuel Mejía Vallejo (*Las noches de la vigilia*, 1975), Luis Fayad (*Obra en marcha, 1. La nueva literatura colombiana*, 1975) y la trilogía de Andrés Caicedo (*Destinos fatales*, 1971). Y algo similar sucedería en otros países como, por ejemplo, en Uruguay, pese a su notable tradición cuentística (Horacio Quiroga, Felisberto Hernández o Juan Carlos Onetti) o en Cuba.

En **Venezuela** (Rojo, 1996 y 2009; Giménez Emán, 2010) la paternidad del género recae sobre José Antonio Ramos Sucre.

4 "Hemos leído —indica— el manuscrito de sus *Tradiciones en salsa verde*, 1901, aún inéditas y difícilmente editables por su pornografía" (Imbert, 1967: 319).

2. Desarrollo, consolidación y normalización

Parece que fue en la década de los 60 cuando se produjo en América Latina la conciencia de estar ante un género distinto tanto a nivel de producción como de recepción, pero los primeros trabajos sobre el tema son de los 80, siendo en los inicios del siglo XXI cuando este nuevo paradigma literario se consolidó, a la vez que se sentaban las bases para el establecimiento de su corpus y canon. Paralelamente, el género empezó a crecer exponencialmente al arrimo de editoriales nuevas que lo fomentaban y favorecían y del creciente interés de los lectores.

Iniciamos nuestra exposición por el **microrrelato peruano,** porque su desarrollo, en contra de todo pronóstico, es anterior al mexicano o argentino, algo que ha tardado en ser reconocido por la crítica especializada. Han sido los trabajos de Ó. Gallegos y de R. Vázques, entre otros, quienes lo han rescatado del limbo en el que se encontraba, haciendo aflorar a un primer plano la envidiable labor de los escritores de la llamada *Generación del 50*, unos jóvenes rebeldes e iconoclastas que se desmarcaron del indigenismo costumbrista y restablecieron el puente con Vallejo y Palma, modernizando los recursos y técnicas de la narración peruana. Esta generación, apunta Gallegos, constituye "una de las conjunciones de artistas e intelectuales más importante y representativa del Perú en el s. XX y parte del s. XXI (…) por la calidad de sus miembros y por lo que significaron sus obras para la historia cultural del país" (2014: 7). Sus representantes más conspicuos fueron "Mario Vargas Llosa, Julio Ramón Ribeyro, Carlos Eduardo Zavaleta, Sebastián y Augusto Salazar Bondy, Enrique Congrains, Luis Loayza, Jorge Eduardo Eielson, Carlos Germán Belli, Blanca Varela, Washington Delgado y Fernando de Szyszlo" (2014). Estos autores leyeron, tradujeron y comentaron a James Joyce, Franz Kafka, Ernest Hemingway y William Faulkner y difundieron la obra de los grandes escritores hispanoamericanos del momento, entre otros, la de Borges y Arreola, cuyo impacto se percibe en la obra de los peruanos atraídos por el microrrelato: Luis Loayza, Manuel Mejía Valero, Carlos Mino Jolay o Felipe Buendía. Esta generación está marcada por la Segunda Guerra Mundial y por la dictadura militar del general Manuel Odría (1948–1956). Dos antologías dan cuenta de la importante contribución de estos escritores al desarrollo del microrrelato peruano, la de R. Vázques (2012) y la de Ó. Gallegos (2014) ya mencionadas.

De todos ellos, el escritor más significativo es Luis Loayza (Lima, 1934-París, 2018), autor que tuve el honor de conocer durante los años que vivió en Ginebra. Con sus amigos Abelardo Oquendo y Mario Vargas Llosa, fundó en Lima en 1958 la efímera revista *Literatura*, medio de difusión de sus preferencias literarias y de sus primeros ensayos, así como la editorial Cuadernos de Composición, donde apareció la primera edición de *El avaro* (1955), librito compuesto inicialmente

por ocho microrrelatos. Loayza tenía entonces 20 años y "eran los tiempos —nos dice Abelardo Oquendo (1974: 10–11)— de nuestro descubrimiento personal de autores latinoamericanos de los que nadie hablaba en Lima todavía: Borges, Cortázar, Arreola, Paz y también Arlt, Rulfo, Onetti (…) Un día terminaríamos por encontrar al sastrecillo valiente, a Mario (alude a Vargas Llosa), y con él a Malraux, a Camus, a papá Sartre, y seríamos tres por un buen tiempo. Los buenos tiempos". H. D. Chávez Caro ha analizado los microrrelatos de *El avaro* bajo el prisma de las imágenes heroicas (2015), nosotros nos limitaremos a presentar una breve síntesis de los mismos. La soledad, la incomunicación, el problema de la identidad escindida y el proceso de desmitificación de la tradición peruana y griega son motivos recurrentes en este libro, así como en el resto de su producción. Por lo general, el protagonista-narrador, en primera persona gramatical, nos arrastra hacia el interior de su conciencia y nos revela sus dudas, su cosmovisión y su verdad. Los personajes son especialmente escépticos y se sienten invadidos por la duda existencial, cuestionan los mitos, las creencias y valores de la tradición y luchan por un modelo nuevo. Así, el discípulo del primer microcuento comprende que no puede limitarse a recoger el legado del maestro, siempre efímero, sino, que debe luchar por trascenderlo y forjarse una voz propia ("Palabras del Discípulo"). De forma similar, el avaro del segundo texto, pese a que se siente despreciado y envidiado, actúa según sus propias leyes y principios. Es consciente de que su dinero le proporciona el poder y que podría comprarse todo lo deseado, pero renuncia a ello a sabiendas de que "el poder se destruye cuando se emplea. Es como en el amor: tiene más dominio sobre la mujer el que no va con ella; es mejor amante el solitario". Sobre este microrrelato se cierne la sombra de *L'avare* de Molière y *La realidad y el deseo* de Cernuda. El joven de "El viento contra mi cabeza" es igualmente rebelde, rechaza a su grupo social y familiar y, como Hércules, elige la soledad y los peligros del bosque. No cree en los oráculos y sabe que su camino es incierto y que deberá afrontarlo en soledad. En "El héroe" y "La bestia", se establece un juego paródico con el mito de Teseo y el Minotauro y se desmitifica y ridiculiza al héroe canónico. El presunto héroe se libra a una batalla interior consigo mismo, consciente de estar muy lejos de encarnar las virtudes que la colectividad le atribuye. Se sabe débil, indolente y cobarde y atribuye su fama al azar. Nadie es un héroe para quien lo conoce, dice Neuman y apostilla el personaje de Loayza: "…mi difunta esposa solía decirme que yo era nada más un hombre normal, y aún inferior a su primer marido". En "La bestia", es un Minotauro, provisto de razón y de sentimientos humanos (envidia, vanidad), quien manifiesta su deseo de adquirir cuerpo humano y aspira a la belleza y a la perfección. Predomina la subjetividad del animal, sus luchas y sentimientos encontrados. Y, por último, el mundo de

la naturaleza y el inanimado son los protagonistas de "El monte" y "La estatua" respectivamente. El primero representa el pasado colonial del Perú, el escenario de cruentas batallas por la independencia, un mundo que ha sido reemplazado por la revolución industrial y la emigración masiva hacia las ciudades. "La estatua" parece representar la mitificación de ese pasado legendario cuestionado por las nuevas generaciones y, en "El visitante", lo que se pone en duda son los oráculos y la religión. Como se ve, la cosmovisión de Loayza está centrada en preocupaciones existenciales y metafísicas y en una firme voluntad de subversión de las relaciones tradicionales entre el individuo y la sociedad, entre la tradición y la modernidad y, además, es uno de los más grandes prosistas de la lengua española.

Otro hito importante para el microrrelato peruano es 1992, fecha en que la revista *El ñandú desplumado* convocó el I Concurso Nacional de Cuento Breve Brevísimo. Cronwell Jara Jiménez publicó tres años después el artículo titulado "Los microcuentos de la revista *El ñandú desplumado*" (1995: 120–123), en el que plantea la cuestión de la nomenclatura del género y se pregunta si existe una tradición de cuentos "brevísimos" en Perú". Cuatro años después, el escritor Harry Belevan (1996) efectuó un breve panorama de los principales creadores de micro-rrelatos en Hispanoamérica, así como un recuento de las primeras antologías y estudios críticos sobre la minificción, poniendo en evidencia la casi inexistencia de autores peruanos en las antologías de microrrelatos y el desinterés de la crítica especializada. En lo que va de s. XXI, las cosas han cambiado notablemente y el cultivo del género se ha disparado; entre otros, Carlos Herrera, *Crónicas del argonauta ciego* (2002); Ricardo Sumalavia, *Enciclopedia mínima* (2004) y *Enciclopedia plástica* (2016); Fernando Iwasaki, *Ajuar funerario*, (2004); César Silva Santiesteban, *Fábulas y antifábulas* (2004); Enrique Prochazka, *Cuarenta sílabas, catorce palabras* (2005); José Donayre Hoefken, *Horno de reverbero* (2007); Lucho Zúñiga, *Cuatro páginas en blanco* (2010); César Klauer, *La eternidad del instante* (2012); William Guillén Padilla, *77+7 nanocuentos* (2012); Ana Mª Intili, *El hombre roto* (2012); Sandro Bossio, *Territorio muerto* (2014); Gaspar Ruiz de Castilla, *Bar de La Mancha* (2015). Esto es solo "una breve muestra —dice Gallegos— de la saludable vida creativa y crítica del microrrelato peruano actual". Nosotros nos limitaremos a hablar brevemente de dos de ellos. Ricardo Sumalavia (Lima, 1968) y Fernando Iwasaki (Lima, 1961). El primero ha publicado dos libros de relatos: *Habitaciones* (1993) y *Retratos familiares* (2001), dos novelas *Que la tierra te sea leve* (2008) y *Mientras huya el cuerpo* (2012) y dos volúmenes de microrrelatos *Enciclopedia mínima* (2004) y *Enciclopedia plástica* (2016). La brevedad narrativa es una constante en su quehacer literario y eso, según él, no solo es cuestión de temperamento, sino de postura estética. La economía de su narrativa debe mucho

a la estética oriental, que conoció de cerca durante su experiencia como profesor invitado en universidades de Corea del Sur, y persigue la esencia de la palabra poética: trascender la palabra para acceder al silencio, a lo sublime. Ello es patente en el libro *Enciclopedia mínima* (2004), en el que incorpora una sección titulada "Monogatari", compuesta de haikús acompañados de una introducción en prosa que les otorga cierto carácter narrativo. En los microtextos experimentales de este libro aborda asuntos diversos: experiencias urbanas en la ciudad de Lima ("Homini et orbi"), historias policíacas ("Letra negra"), el mundo animal ("Mininos"), la sexualidad y el erotismo ("Prostitución sagrada") o anécdotas relacionadas con sus viajes orientales ("Tramontanos"). Tanto en este volumen como en el siguiente, *Enciclopedia plástica* (2016), que evoca ya de entrada la *Enciclopédie* de Diderot y D'Alambert, Sumalavia indaga en el mundo de los libros, en la materialidad de las palabras y rompe las convenciones que separan los géneros literarios, acción que designa con la expresión de "patear el tablero". Su segunda enciclopedia consta de siete bloques de sentido ("Artes y oficios literarios minúsculos", "Ex Libris", "Los otros ojos de la música", "Lógica", "Acción", "Femme fractale", "Modelos") más un decálogo sobre el arte de escribir minicuentos y el eje que los vertebra y cohesiona es la imagen. Como los vanguardistas, funde la literatura con otras manifestaciones artísticas (sobre todo, con las artes plásticas y la música) y otras áreas de conocimiento (la filosofía, la metafísica) con el fin de acceder al misterio de la creación y del pensamiento humano. En cuanto a Iwasaki, es autor de novelas, libros de cuentos, ensayos literarios, investigaciones históricas y de una compilación paradigmática del microrrelato peruano e hispánico: *Ajuar funerario* (2004). Compuesto de un centenar de piezas de horror, teñidas de un humor negro y cruel, tienen como nexo común la muerte, contemplada desde prismas diferentes: el infantil, el familiar, el religioso, el cinematográfico, el de los fantasmas… En el epílogo a la quinta edición (2009, que incluye once piezas nuevas), el autor señala que en este libro resuenan ecos de Borges, Poe, Maupassant, Lovecraft y Henry James, pero, sobre todo, de las historias terroríficas y de fantasmas que le contaban de niño en el caserón familiar de su abuela en Lima. *Ajuar funerario* es sin duda un homenaje a la tradición oral, muy arraigada en América Latina, pero también un escrutinio de la sociedad en la que se crió, plagada de supersticiones, prejuicios y tabúes. Es un libro que hace viajar al lector por un mundo mortuorio, ominoso, fantástico, y también tragicómico, porque, según Eduardo Paz Soldán, "no hay nada trágico que no sea capaz de transformarse en gracioso al pasar por su tamiz liberador. El resultado final produce la sensación incómoda de un ataque de risa en medio de un funeral". Su humor es, en cualquier caso, un recurso eficaz para echar por tierra las certidumbres y la racionalidad en que se

sostiene nuestro mundo y para sacar a luz las infinitas posibilidades de desvarío y disparate que oculta.

En la **tradición argentina** destacan Jorge Luis Borges, Adolfo Bioy Casares, Anderson Imbert, Julio Cortázar y Marco Denevi, cuyos libros se han convertido en paradigmas del género. Borges regresó de Europa en 1921 y, nada más llegar a Buenos Aires, comenzó a difundir el ultraísmo mediante la revista *Nosotros*, en la que enunció sus principios y objetivos; algunos meses después, firmó una "Proclama" en la revista *Prisma*, junto a su primo Guillermo Juan, Eduardo González Lanuza y Guillermo de Torre y, aunque pronto desdeñó el movimiento, la estética vanguardista es perceptible en sus primeros relatos hiperbreves. Fue un gran renovador de nuestra historia literaria y su prosa se caracteriza precisamente por la combinación de géneros diversos. Además de escribir cuentos-poemas o ensayos-cuentos, mezcló la ficción y la autobiografía ("Borges y yo", 1974: 808, es un ejemplo paradigmático), abolió las fronteras entre la realidad y la ficción (convirtió a escritores reales en personajes literarios) y aún fue más lejos, pues insertó en sus textos numerosas referencias bibliográficas, reales o inventadas –apócrifas, para confundir al lector. Sus microrrelatos, estudiados por Lagmanovich (2010: 185–206), aparecen ya en *El Aleph* (1949; 1952), intercalados entre composiciones más extensas o entre poemas y ensayos breves, aunque el mayor número de ellos se encuentra en *El Hacedor* (1960). Por otra parte, su amigo y admirador Anderson Imbert (1920–2000), profesor de literatura hispanoamericana en Harvard (y director de la tesis doctoral sobre el microrrelato del escritor chileno J. A. Epple), cultivó esporádicamente este género, que él designó con el nombre de "cuasicuentos" o "casos". Su libro más representativo es *El gato de Cheshire* (1965), compuesto en su totalidad de relatos hiperbreves, al que se agregarían *La locura juega al ajedrez* (1971) y *La botella de Klein* (1978). Otro escritor destacado es Julio Cortázar (Bruselas, 1914-París, 1984), autor de numerosos microrrelatos recogidos en *Historias de cronopios y de famas* (1962), donde conjuga el humor lúcido y la crítica, y *Un tal Lucas* (1979), aunque también aparecen dispersos en libros misceláneos como *La vuelta al día en ochenta mundos* (1967) y *Último round* (1969). Su microtexto "Continuidad de los parques", una auténtica joya en la que realidad y ficción se funden, se ha convertido en un icono del género que nos ocupa. Un caso aparte lo constituye Marco Denevi (Sainz de Peña, 1922-Buenos Aires, 988) autor de un libro de relatos titulado *Falsificaciones* (1966) en el que aparecen siete minipiezas dialógicas, en la línea de las publicadas años antes por Max Aub (*Crímenes ejemplares*, 1957), a las que Lagmanovich atribuyó el origen del microrrelato teatral. Posiblemente, ambos libros inspiraron las *Historias mínimas* (1988) de Javier Tomeo, pero ninguno de ellos presenta aún formalmente

las convenciones del género teatral. El eje principal que vertebra los textos de *Falsificaciones* es la reescritura de los mitos y obras literarias canónicas.

Pues bien, como no podía ser de otro modo, el legado de estos escritores fue recogido por innumerables discípulos que cultivan en la actualidad el microrrelato en Argentina[5], entre otros, Eduardo Berti, Eugenio Mandrini, David Lagmanovich, Fernando Sorrentino, Rodolfo Modern, Eduardo Gotthelf, Diego Golombek, Mario Goloboff, Alejandro Bentivoglio, Juan Romagnoli, Orlando Romano o Alba Omil, aunque los más destacados son Luisa Valenzuela, Ana M.ª Shua y Raúl Brasca.

Luisa Valenzuela (Buenos Aires, 1938), narradora y ensayista, es una escritora audaz, rompedora, irónica, ingeniosa, "indispensable", según la definió Susan Sontag, y Cortazar la calificó de "valiente, sin autocensuras ni prejuicios, cuidadosa de su lenguaje". Sus microrrelatos están recogidos en dos libros: *Brevs. Microrrelatos completos hasta hoy* (2004) y *Juego de villanos* (2009, con un prólogo de Francisca Noguerol Jiménez) y se caracterizan por la disolución de las barreras entre los géneros literarios y por dinamitar el lenguaje con el fin de dotar a sus textos de un sentido humorístico o irónico. Para ella, el microrrelato posee múltiples capas de sentido porque en su interior "vibra la poesía". Ana M.ª Shua (Buenos Aires, 1951) ha cultivado el cuento, la novela y el microrrelato. Su producción se sitúa en la tradición de Borges y de Denevi y sus microrrelatos están recogidos en los volúmenes siguientes: *La sueñera* (1984), *Casa de geishas* (1992), *Botánica del caos* (2000), *Temporada de fantasmas* (2004), *Cazadores de letras. Minificción reunida* (2009) y *Fenómenos de circo* (2011), libro este último que puede leerse como una poética del microrrelato. El juego lingüístico es una constante en su obra, según Rosa Montero, quien la considera experta en acrobacias del lenguaje, (juega con refranes, frases hechas, dichos populares) y sus textos derivan a menudo hacia el absurdo, la paradoja o la ironía. Una buena parte de ellos son fantásticos, algo que ella misma atribuye a las exigencias del género que cultiva ("Esas feroces criaturas", Andres-Suárez y Rivas, 2008: 581–586), y se sirve de la ironía, la ambigüedad y la incongruencia para cuestionar las convenciones y demostrar que no hay verdades absolutas (Navarro, 2013). Al mismo tiempo, subvierte la tradición literaria canónica (mitos, textos literarios, cuentos de hadas y leyendas) y dinamita los modelos sociales y sexuales vigentes. Ello es patente en *Casa de geishas*, un libro sobre el mundo femenino que cuestiona la existencia de las auténticas princesas y príncipes e "incorpora los discursos de la sociedad moderna para parodiar e ironizar sus aspectos más curiosos, sorprendentes y burdos" (Siles, 2010). Todos

5 La antología de Laura Pollastri da buena cuenta del elenco de microrrelatistas argentinos.

sus libros están preñados de reflexiones sobre la literatura y el proceso creador, particularmente *Botánica del caos* y *Fenómenos del circo*, el cual nos presenta al escritor de microrrelatos como un trapecista y al lector como un tirano que exige que le sorprendan y deslumbren. Raúl Brasca (Buenos Aires, 1948) estudió ingeniería química y goza de un justificado renombre por su labor de antólogo de la minificción argentina y de otros países. Narrador y crítico literario, ha publicado tres libros de minificción: *Todo tiempo futuro fue peor* (2004, 2007), *Las gemas del falsario* (2012) y *Minificciones. Antología personal* (2017, Premio Iberoamercano de Minificción "Juan José Arreola"). Eminentemente borgiano, Brasca desarrolla temas como la posible reversibilidad del tiempo o la complejidad del universo y tiende a insertar en muchos de ellos un componente argumentativo, ensayístico, que refleja su preocupación por la metaliteratura y los entresijos de la creación literaria, aunque en ellos también está muy presente el humor. Acaba de publicar un ensayo, fruto de su dedicación al género durante más de dos décadas titulado *Microficción. Cuando el silencio toma la palabra* (Lima, Metrópolis, 2018).

Las figuras totémicas de la **tradición mexicana** son José Arreola (*Confabulario*, 1952) y Augusto Monterroso (*Obras completas (y otros cuentos)*, 1959, y *La oveja negra y demás fábulas*, 1969). Ambos presentan una fuerte inclinación al fragmentarismo y a las formas hiperbreves, así como a la reescritura de los motivos canónicos de la tradición. No en balde, la ironía verbal y situacional y la parodia genérica y específica son constantes en la obra de ambos. Otros nombres importantes son Edmundo Valadés (*Sólo los sueños y los deseos son inmortales*, 1986), fundador de la prestigiosa revista *El cuento. Revista de la imaginación* (1939 y 1964–1999), que tanto hizo por la difusión inicial del género, y René Avilés Fabila, autor de *Cuentos y descuentos* (1986), con referencias a los mitos y a los bestiarios, y *Cuentos de hadas amorosas y otros textos* (1998) en los que reescribe mitos clásicos que él adapta a la modernidad. José de la Colina (Santander, 1939) es otro pilar de la historia del microrrelato mexicano. Hijo de exiliados españoles instalados en México en 1940, se formó en ese país y empezó a escribir tempranamente. Ha practicado con mucho éxito el microrrelato. Su obra narrativa breve, casi completa, fue recogida en *Traer a cuento. Narrativa (1959–2003)*, y en 2016 la editorial Menoscuarto publicó una antología de sus microrrelatos titulada *Yo también soy Sherezade*, con una introducción de Fernando Valls, quien destaca la preocupación de este autor por la condición humana, con tanto humor como sentido crítico, y su inclinación por la reescritura de motivos y episodios de la mitología, la historia y la literatura. Otros escritores relevantes son Guillermo Samperio, Rogelio Guedea o Javier Perucho. Samperio (Ciudad de México, 1948–2016) cuenta con una amplia trayectoria narrativa, lírica y ensayística. *Gente de la ciudad* (1985) y *La cochinilla*

y otras ficciones breves (1999) son libros indispensables para apreciar la evolución del microrrelato en México y sus piezas, caracterizadas por un trasfondo filosófico que se mueve entre el existencialismo y el nihilismo, denuncian con crudeza la realidad sórdida y cruel que le tocó en suerte. Guedea (Colima, 1974) ha cultivado la poesía, el ensayo, la novela y la narrativa ultracorta: *Del aire al aire* (2004), *Caída libre* (2005), *Para/caídas* (2007), *Cruce de vías* (2010), *La vida en el espejo retrovisor* (2012) y *Viajes en casa* (2013). Sus textos suelen girar en torno al arte de escribir, de sus peligros y dificultades y tienden a diluir las fronteras entre la literatura y la vida. En cuanto a Javier Perucho es editor, ensayista e historiador de géneros breves. Como narrador ha publicado *Enjambre de historias* (2015, 2018), *Anatomía de una ilusión* (2016, con prólogo de A. M.ª Shua) y *Sirenalia* (2017, con ilustraciones de Mario Escoto). Los microrrelatos suelen coexistir en sus libros con algunos cuentos y en ellos predominan temas como la violencia sexual y sistémica, el mundo infantil, la familia desintegrada, el erotismo, los conflictos sociales y morales o el motivo de las sirenas. Los recursos más utilizados por él son la ironía, lo caricaturesco y lo absurdo.

Es en los años 70 cuando el **microrrelato chileno** empieza a cultivarse de manera sistemática y uno de los actores más significativos de esta etapa es Alfonso Alcalde, autor del libro *Epifanía cruda* (1974) que, según Muñoz Valenzuela (2017: 17), vendría a ser el primer volumen exclusivo del género publicado por un chileno. Lo publicó en la editorial Crisis, en una colección dirigida por Mario Benedetti. Por otra parte, algunos integrantes de la generación de los Novísimos —casi todos poetas— han cultivado asimismo el microrrelato como, por ejemplo, Virginia Vidal, Andrés Gallardo, Poli Délano, Jaime Valdivieso y, sobre todo, Juan Armando Epple, antólogo, estudioso, difusor y cultivador del género que nos ocupa. Él mismo ha relatado el impacto que le produjo leer, cuando era estudiante en la Universidad de Valdivia, las *Historias de cronopios y de famas* de Cortázar. De pronto, apunta, "descubrimos alborozados otra forma de entender el mundo, una forma que ya estaba en *Rayuela* pero que ahora se decantaba en un texto breve, y donde se entrelazaba con desparpajo natural su humor lúcido y la crítica"[6].

Con todo, será la Generación de los 80, llamada también Generación NN o de la Dictadura, la que le dará el espaldarazo definitivo a este género literario en Chile, con autores como Pía Barros, Lilian Elphick, Pedro Guillermo Jara, José Leandro Urbina, Carlos Iturra, Gregorio Angelcos, Alejandro Basualto o Diego Muñoz Valenzuela. Todos ellos eran adolescentes cuando se produjo el golpe mili-

6 "Cómo descubrí lo que al comienzo se llamó el microcuento", texto que me envió el autor por e-mail (10.10.2018).

tar de Pinochet y su juventud transcurrió en un ambiente de miedo, persecución, crimen y lucha clandestina, lo que explica su necesidad de unirse para luchar contra la opresión y brutalidad del régimen y contra la falta de libertad en el ámbito de la creación. Según ellos mismos han revelado (J. A. Epple, Pía Barros, Muñoz Valenzuela…), cultivar las formas breves constituía una forma eficaz de sortear la censura y cuestionar el régimen, porque era fácil memorizarlo, relatarlo en un acto público y salir corriendo antes de que llegara la policía. Al inicio, cuentan ellos mismos, los textos circulaban de modo oral, pero pronto empezaron a imprimirse de forma artesanal y clandestina en los talleres literarios, especialmente en el de Pía Barros, un ejemplo paradigmático de esta resistencia política y cultural.

Cuando se restableció la democracia en 1990, algunos escritores se decantaron por la novela, larga o corta, pero el interés por las formas narrativas hiperbreves persistió, incentivado por la eclosión de editoriales alternativas emergentes (Cuarto Propio, Mosquito, Asterión…) y por el proyecto *Letras de Chile*, cuya actividad ha sido capital para la difusión y estudio de este género literario. Entre las muchas actividades de este grupo, hay que destacar la organización del encuentro internacional de minificción "Sea breve, por favor", en 2007 y en 2008, o el lanzamiento de los concursos públicos de minificción. El más famoso se titula "Santiago en 100 palabras", organizado desde el año 2001, auspiciado por el Metro de Santiago. Lo más llamativo es que los textos premiados son colocados en grandes paneles en los andenes del metro para regocijo de sus usuarios, según he podido constar yo misma en algunos de mis viajes a la capital.

No obstante, puntualiza Muñoz Valenzuela, "es en los inicios del siglo XXI cuando el microrrelato chileno alcanza su punto culminante con nombres como Lina Meruane, Ramón Díaz Eterovic, Andrea Jeftánovic, Max Valdés Avilés, Carolina Rivas, Yuri Soria-Galvarro, Gabriela Aguilera, Tito Matamala, Susana Sánchez Bravo, Astrid Fugelli, Ramón Quinchiyao, Jorge Montealegre. Y otros han logrado hacerse un nombre en el extranjero como es el caso de Isabel Mellado" (2017).

Juan Armando Epple (Osorno, Chile, 1946), reside en Eugene, Oregon, en los Estados Unidos, donde ha desempeñado la labor de catedrático de literatura hispanoamericana durante décadas. Es autor de dos libros importantes de microrrelatos: *Con tinta sangre*, (1999, 2004), y *Para leerte mejor*, (2010), y actualmente trabaja en otro titulado *Cuando tú te hayas ido*. Ha editado importantes antologías: *Cien microcuentos hispanoamericanos* (1990, en colaboración con Jim Heinrich), *Brevísima relación. Nueva antología del microcuento hispanoamericano* (1999) o *Microquijotes* (2005). En 1984 publicó un artículo en la revista chilena *Obsidiana*, su primera contribución teórica al estudio del género ("El microrrelato hispanoamericano"), recogida después en la que dirigía Mempo Giardinelli

Puro Cuento. También coordinó un monográfico temprano sobre el mismo tema para la *Revista Interamericana de Bibliografía* (XLVI, 1–4, 1996) que incluye una aportación teórica suya: "Brevísima relación sobre el cuento brevísimo" más un apéndice, titulado "Breviario de cuentos breves latinoamericanos". En su obra de creación destacan los temas siguientes: la realidad política de Chile y de Hispanoamérica, la parodia de los motivos clásicos de la tradición canónica y la referencia a los boleros. Confiesa escribir para interpelar al lector y, como Córtazar, busca al lector cómplice y activo con competencia literaria.

Pía Barros (Melpilla, 1956), conocida por sus cuentos y microrrelatos, es uno de los exponentes más destacados de la "Generación de los ochenta", aunque también ha escrito algunas novelas (*El tono menor del deseo*, 1991, y *Lo que ya nos encontró*, 2001) y publicado una treintena de libros-objeto, ilustrados por destacados artistas gráficos chilenos, lo que le ha valido en dos ocasiones la obtención del Premio Fondart. Su actitud transgresora y combativa durante la Dictadura de Pinochet y su denuncia de la cultura patriarcal en Chile la han convertido en un icono fuera y dentro de su país. Ha publicado varios volúmenes de cuentos: *A horcajadas* (1990), *Miedos Transitorios* (1993), *Signos bajo la piel* (1994), *Ropa usada* (2000), *Los que sobran* (2002), *El lugar del otro* (2010) y *Las tristes* (2015), más dos de microcuentos: *Llamadas perdidas* (2006) y *La grandmother y otros* (2008). Los temas más recurrentes en su obra son la dictadura militar, la violencia en sus distintas formas (política, patriarcal, de género o infantil), las consecuencias nefastas del exilio y la maternidad, contemplada en sus textos con una mirada crítica. El cuerpo, el erotismo y los roles femeninos adquieren mucho protagonismo en sus textos, algunos de los cuales encierran asimismo una profunda reflexión sobre las formas breves.

Diego Muñoz Valenzuela (Constitución, 1956) forma parte igualmente de la "Generación de los ochenta" y es profesor, gestor cultural, novelista, cuentista y autor de microrrelatos, género este último que ha cultivado desde mediados de los 70 y al que ha consagrado dos libros esenciales: *Ángeles y verdugos* (2002, 2016) y *De monstruos y bellezas* (2007), aunque sus volúmenes de relatos están trufados asimismo de textos de esta naturaleza. Los temas predominantes en su narrativa son el cuestionamiento de la dictadura militar y de la represión, presentada desde ángulos diversos, la denuncia social (pone el énfasis en la deshumanización y alienación del hombre en un mundo regido por el neoliberalismo y el consumo desenfrenado) y la reflexión sobre los entresijos de la escritura. En muchos de sus textos se percibe un diálogo intertextual con autores como Borges ("Arcángel y verdugo"), Donoso ("Ciudad nueva"), Monterroso ("Dinosaurio en la cristalería"), Kafka, Lovecraft, etc. Algunos son realistas pero abundan los fantásticos ("Atraso",

"Auschwitz"), los humorísticos ("Las figurillas") o absurdos, en sintonía con Kafka ("Los vendedores", "Orden").

Lilian Elphick (Santiago de Chile, 1959) ha publicado dos libros de cuentos y tres de microrrelatos: *Ojo travieso* (2007), *Bellas de sangre contraria* (2009) y *Diálogo de tigres* (2011). En 2016, la editorial Menoscuarto sacó una antología de textos suyos titulada *El crujido de seda*. Es editora de la página web *Letras de Chile*. En el primer volumen, la autora indaga en la vida más allá de la muerte, en el mundo de los fantasmas con sus sueños y frustraciones. En *Bellas de sangre contraria* bosqueja 46 retratos de mujeres arquetípicas (en sus diversas funciones de madre, amante, traidora, guerrera), trasunto todas ellas de las figuras mitológicas (Penélope, Aracné, Pandora, Lisístrata), que ella sitúa en un mundo tecnológico y globalizado. Haciendo uso de la parodia, la autora desmitifica los esquemas socioculturales heredados de la tradición patriarcal, a la vez que desvela los estragos que esa tradición ha generado en ambos sexos, porque el patriarcado los encasilla y empobrece emocionalmente a ambos, imponiéndoles un corsé distorsionador que atenta contra la pluralidad identitaria. El último, *Diálogo de tigres*, nos introduce en el mundo de la creación para mostrarnos a unos personajes en franca disputa con el escritor, una especie de dios a quien deben destruir para alcanzar la autonomía.

En la década de los 70 es cuando se desarrolla el microrrelato en **Colombia**, con libros de Álvaro Cepeda Samudio (*Los cuentos de Juana*, 1972), la trilogía de Andrés Caicedo (*Destinos fatales*, 1971) o Manuel Mejía Vallejo (*Las noches de la vigilia*, 1975). A partir de los 80 se incorporaron nuevos nombres: Jairo Aníbal Niño (*Puro pueblo*, 1979), Nicolás Suescún (*El extraño y otros cuentos*, 1980), David Sánchez Juliao (*El arca de Noé*, 1976), Harold Kremer (*Minificciones de rumor de mar*, 1992), Nana Rodríguez Romero (*El sabor del tiempo*, 2000) o Triunfo Arciniegas (*Noticias de la niebla*, 2002). En esta época proliferan, además, los concursos de minicuentos, la publicación de estudios críticos, la organización de congresos nacionales e internacionales, así como una vasta colaboración en publicaciones periódicas. Aquí nos centraremos en Guillermo Bustamante Zamudio (Cali, Colombia, 1958) autor de varios libros: *Convicciones y otras debilidades mentales* (2005, Premio Jorge Isaacs), *Roles* (2007, Premio del Tercer Concurso Nacional de Cuento, Universidad Industrial de Santander), *Oficios de Noé* (2005) y *Disposiciones y virtudes* (2016). Sus piezas escudriñan los problemas transcendentales de la condición humana (la identidad, la relación con el mundo y la divinidad…) y se sitúan en la intersección entre la narración y el ensayo filosófico, la historia y la ficción, la prosa y la poesía. El componente filosófico es consustancial en su producción así como el humor irreverente y transgresor.

En **Venezuela**, a los nacidos en la década de los 20 (Alfredo Armas Alfonzo, Oswaldo Trejo Salvador Garmendia), se sumaron otros veinte o treinta años más jóvenes: Luis Britto García, Eleazar León, Julio Miranda, Ednodio Quintero, Gabriel Jiménez Emán, Luis Barrera Linares, Armando José Sequera, Antonio López Ortega o Miguel Gomes. Aquí nos ocuparemos de dos de ellos. Luis Britto García (Caracas, 1940), narrador, historiador, ensayista, dramaturgo, profesor universitario y gestor cultural, comenzó su carrera literaria con un libro de narrativa: *Los fugitivos y otros cuentos* (1964), al que siguieron *La orgía imaginaria* (1983), *Pirata* (1998) y *Señores de las aguas* (1999), todos ellos marcados por una fuerte inclinación a la experimentación lingüística, la cual se intensifica en *Rajatabla* (1970, Premio Casa de las Américas), *Abrapalabra* (1980, Premio Casa de las Américas) y *Andanada* (2004), una trilogía de microrrelatos en la que el autor despliega una libertad absoluta. Juega constantemente con el lenguaje, acumulando series de palabras que crean un ritmo frenético, repitiendo incesantemente estructuras y ciertas construcciones morfosintácticas que generan una musicalidad particular. Para Lagmanovich (2006: 286), no son meros juegos, sino "exploraciones trascendentes hacia los límites de nuestra percepción". Gabriel Jiménez Emán (Caracas, 1950) es otra figura importante en el panorama literario de su país y cultiva la poesía, el ensayo, la novela y la traducción literaria. Ha publicado numerosos libros de microrrelatos: *Los dientes de Raquel* (1973), *Saltos sobre la soga* (1975), *Los 1001 cuentos de una línea* (1981), *La gran jaqueca* (2002), *El hombre de los pies perdidos* (2005, reúne una selección de los anteriores junto con material nuevo), *Consuelo para moribundos y otros microrrelatos* (2012) y *Cuentos y microrrelatos* (2013). El mundo onírico está muy presente en sus textos, así como la muerte o los problemas del hombre urbano: despersonalización, alienación y desarraigo y su prosa está teñida de ecos surrealistas y una buena dosis de humor y de ironía.

La tradición microrrelatista en **Uruguay** es igualmente reciente y los nombres más destacados son Mario Benedetti, Eduardo Galeano, Cristina Peri Rossi (Valls, en prensa[7]) —que comparten una literatura profundamente política—, y Teresa Porzecanski. Los relatos hiperbreves de Benedetti aparecen en sus *Cuentos completos* (1986), que reúne libros de 30 años de labor, entre otros, *La muerte y otras sorpresas* (2968), *Despistes y franquezas* (1989). Y los de Galeano están recogidos en *Vagamundo* (1975) y *El libro de los abrazos* (2001). Cristina Peri Rossi (Montevideo, Uruguay, 1941) es poeta, novelista y escritora de cuentos y algunos microrrelatos (insertos en volúmenes de cuentos: *Indicios pánicos*, 1970,

7 Cedido amablemente por el autor.

Cuentos reunidos, 2007 y *Habitaciones privadas*, 2012). Sus temas predilectos son la dictadura militar, el exilio, el erotismo, la homosexualidad, la prostitución, los amores equivocados o la sociedad patriarcal, cuestionada a menudo por sus personajes femeninos. En su obra predominan los textos fantásticos y absurdos, marcados por una penetrante ironía y un humor de signo intelectual, mientras que los textos de Porzecanski se caracterizan por su carácter surrealista.

El máximo representante del género en **Cuba** es Virgilio Piñera (1912–1979), cuyos libros *Cuentos fríos* (1956) y *El que vino a salvarme* (1970) están vinculados con la literatura del absurdo y con la existencialista. En Panamá contamos con un estudio de Ángela Romero Pérez (2002) y con la antología del escritor Enrique Jaramillo Leví (2003), quien recoge textos de 33 autores, pero aún es pronto para hacer una valoración atinada, al igual que sucede con el microrrelato boliviano, ecuatoriano, paraguayo…, países de los que apenas sabemos nada, aunque poco a poco van despuntado nombres.

Este somero recorrido por la historia del microrrelato hispanoamericano nos ha permitido establecer un cuadro tipológico de tendencias. Lo primero que salta a la vista es el predominio de textos intertextuales, fantásticos y humorísticos, estrategias de suma eficacia para comprimir el cuerpo textual (2010: 79–131). Como se sabe, la *intertextualidad* es un ejercicio de resignificación de elementos de orden cultural, histórico o literario y expresa una relación de enaltecimiento o de censura respecto del modelo. Es cultivada por una plétora de escritores, entre otros, los mejicanos René Avilés Fabila, José de la Colina y Javier Perucho, el peruano Luis Loayza, el venezolano G. Jiménez Emán o la argentina Ana M.ª Shua.

– La *literatura fantástica*, consagrada por Borges y Cortázar, es un signo distintivo de los argentinos Ana M.ª Shua y Raúl Brasca, los chilenos Diego Muñoz Valenzuela y Pedro Guillermo Jara, los peruanos Fernando Iwasaki y Carlos Mino Jolay o la uruguaya Cristina Peri Rossi. Todos ellos juegan deliberadamente con la elipsis, la ambigüedad y la indeterminación lingüística y semántica, dejando que el lector reconstruya por su cuenta lo que falta.

– Por otra parte, se dan todos los registros del *humor*. La ironía y la parodia, armas de suma eficacia para subvertir las convenciones y demostrar que no hay verdades absolutas, son manejadas con mano maestra por los argentinos L. Valenzuela, A. M.ª Shua y R. Brasca o por el chileno Alfonso Alcalde, quien logra teñir de un tono desenfadado textos marcados por la tragedia. El registro tragicómico es característico del peruano F. Iwasaki, el absurdo, en la tradición de Kafka, es cultivado con gran acierto por el peruano Carlos Meneses Cárdenas, por ejemplo, y el humor negro, tan propio de los escritores surrealistas, está representado por el cubano Virgilio Piñera o por los chilenos Pedro Guillermo

Jara, Jame Valdivieso, Poli Délano o Ramón Díaz Eterovic. Reírse de lo trágico es una estrategia ideal para conjurar angustias individuales y colectivas.

– La *metaliteratura o reflexión sobre la escritura o la lectura* es un signo distintivo de autores como el peruano Ricardo Sumalavia, el mexicano Rogelio Guedea, el colombiano Guillermo Bustamante o el argentino Raúl Brasca, por citar algunos nombres destacados. Todos ellos indagan en el arte de escribir, en sus peligros y dificultades y, a menudo, disuelven las barreras entre la literatura y la vida.

– *El registro lírico*, de gran expresividad lingüística y riqueza de sentidos, es también un rasgo distintivo de los microrrelatos de las chilenas Lilian Elphick y Virginia Vidal.

– La incesante *experimentación con el lenguaje* es otra tendencia muy marcada en la obra de las argentinas L. Valenzuela y, sobre todo, A. M.ª Shua, así como en la del venezolano, Luis Britto, aunque los juegos con el lenguaje tienen una gran tradición en la literatura latinoamericana.

– El *contenido filosófico* vertebra los textos de los peruanos Luis Loayza y Ricardo Sumalavia o del colombiano Guillermo Bustamante Zamudio, por citar algunos ejemplos.

– La *reflexión desde el prisma femenino* y la mirada ligada al cuerpo y el erotismo son señas de identidad de la obra de las chilenas Pía Barros, Lilian Elphick y Gabriela Aguilera, la cual acentúa los tintes negros, y también de las argentinas L. Valenzuela y A. M.ª Shua (*Casa de geisha*s, además de ser un libro femenino, dinamita los modelos sociales y sexuales vigentes) o de la uruguaya Cristina Peri Rossi.

– *El cuestionamiento socio-político*. El golpe militar de 1973 es tematizado en piezas de los chilenos Diego Muñoz Valenzuela, Pía Barros y Juan Armando Epple, y la lacra de la dictadura se ve reflejada asimismo en la obra de ciertos peruanos (Luis Loayza, por ejemplo), argentinos (Pollastri, 2002: 39–44) (A. M.ª Shua, L. Valenzuela o M. Goloboff) o uruguayos (Cristina Peri Rossi).

Bibliografía

Andres-Suárez, Irene (2013²ª [2012]). *Antología del microrrelato español (1906–2011). El cuarto género narrativo*. Madrid: Cátedra.

— (2010). *El microrelato español. Una estética de la elipsis*. Palencia: Menoscuarto.

— y Antonio Rivas (eds.) (2008). *La era de la brevedad. El microrrelato hispánico*. Palencia: Menoscuarto.

Belevan, Harry (1996). "Brevísima introducción al cuento breve". *Quehacer* 104.

Borges, Jorge Luis (1974). *Obras Completas 1923-1972*. Buenos Aires: Emecé.

Brasca, Raúl (2018). *Microficción. Cuando el silencio toma la palabra*. Lima: Ed. Micrópolis.

Bustamante Zamudio, Guillermo (ed.) (2003). *Los minicuentos de Ekuóreo*.

— y Harold Kremer (2008). *Ekuóreo: un capítulo del minicuento en Colombia*.

Bustamante, Leticia (2012). *Una aproximación al microrrelato hispánico: Antologías publicadas en España (1990-2011)*. Valladolid: Universidad de Valladolid (tesis doctoral).

Chávez Caro, Helen Dianne (2015). *Las imágenes heroicas en la trilogía narrativa de Luis Loayza:* El avaro *(1955),* Una piel de serpiente *(1964) y* Otras tardes *(1985)*. Lima: Universidad Nacional Mayor de San Marcos (Tesis de Licenciatura).

Epple, Juan Armando (ed.) (2002). *Cien microcuentos chilenos*. Santiago de Chile: Cuarto Propio.

Fernández, José Luis (2010). "El microrrelato en Hispanoamérica: dos hitos para una historiografía/nuevas prácticas de escritura y de lectura". *Literatura y Lingüística* 21: 45–54.

Gallegos Santiago, Óscar (ed.) (2014). *Cincuenta microrrelatos de la Generación del 50*. Surquillo (Perú): Centro Peruano de Estudios Culturales, Trashumantes.

— (2015). *El microrrelato peruano. Teoría e Historia*. Lima: Micrópolis.

Giménez Emán, Gabriel (ed.) (2010). *En micro. Antología de microrrelatos venezolanos*. Caracas: Alfaguara.

Gómez Trueba, Teresa (2009). "*Arte es quitar lo que sobra*. La aportación de Juan Ramón Jiménez a la poética de la brevedad en la literatura española". En Montesa, Salvador (ed.). *Narrativas de la posmodernidad: del cuento al microrrelato*. Málaga: AEDILE-Congreso de Literatura Española Contemporánea: 114–115.

González Martínez, Henry (2002a). "La escritura minificcional en Colombia: un vistazo vertiginoso". *Quimera* 211–212: 45–48.

— (2002b). "Estudio Preliminar". *La Minificción en Colombia*. Colombia: Universidad Pedagógica Nacional. 11–28.

Imbert, Anderson (1967). *Historia de la literatura hispanoamericana* I. México: Fondo de Cultura Económica.

Jara Jiménez, Cronwell (1995). "Los microcuentos de la revista El ñandú desplumado". *El Nandú desplumado. Revista de Narrativa breve* 2: 120–123.

Jaramillo Leví, Enrique (ed.) (2003). *La minificción en Panamá*. Colombia: Universidad Nacional de Colombia.

Lagmanovich, David (2006). *El microrrelato. Teoría e historia*. Palencia: Menoscuarto.

— (2010). "Brevedad con B de Borges". En Pollastri, Laura (ed.). *La huella de la clepsidra. El microrrelato en el siglo XXI*. Buenos Aires: Katatay. 185–206.

Minardi, Giovanna (ed.) (2006). *Breves, brevísimos. Antología de la minificción peruana*. Lima: Santo Oficio.

Muñoz Valenzuela, Diego (2017). "El microrrelato en Chile, una visión en perspectiva". *Letras de Chile*. Disponible en: http://www.letrasdechile.cl/Joomla/index.php/25-ensayos/3574-3574

Navarro Romero, Rosa (2013). "El espectáculo invisible: las claves del microrrelato a través de los textos de Ana María Shua". *Castilla. Estudios de Literatura* 3: 246–269.

Oquendo, Abelardo (1974). "Nota preliminar", en *El avaro y otros textos (edición ampliada)*. Lima: Instituto Nacional de Cultura. 10–11.

Otálvaro Sepúlveda, Rubén Darío (ed.) (2008). *Antología del cuento corto del Caribe Colombiano*. Córdoba: Universidad de Córdoba.

Perucho, Javier (ed.) (2006). *El cuento jíbaro. Antología del microrrelato mexicano*.

— (2008). *Yo no canto. Ulises, cuento. La sirena en el microrrelato mexicano. El cuento en Red estudios sobre minificción breve* (2000–2016). Disponbile en: http://curntoenred.xoc.uam.mx

Pollastri, Laura (2002). "Los rincones de la gaveta: memoria y política en el microrrelato". *Quimera* 212–212: 39–44.

— (ed.) (2007). *El límite de la palabra. Antología del microrrelato argentino contemporáneo*. Palencia: Menoscuarto.

Rojo, Violeta (1996). *Breve manual para reconocer minicuentos*. Caracas: Equinoccio/Universidad Simón Bolívar.

— (ed.) (2009). *Mínima expresión. Una muestra de la minificción venezolana*. Caracas: Equinoccio.

Romero Pérez, Ángela (2002). "Apuesta por el arte de la concepción. Muestreo antológico de la minificción panameña". *Quimera* 511–512: 49–55.

Siles, Guillermo (2007). *El microrrelato hispanoamericano: la formación de un género en el s. XX*. Buenos Aires: Corregidor.

Siles, Jaime (2010). "Shua, A. M.ª, esas criaturas feroces". En Andres-Suárez, Irene y Antonio Rivas (eds.). *La era de la brevedad: el microrrelato hispánico*. Palencia: Menoscuarto. 581–586.

Sumalavia, Ricardo (ed.) (2007). *Colección minúscula*. Lima: Ed. Copé.

Valls, Fernando (2010). "Breve panorama del microrrelato en Chile. Los narradores actuales". En Ette, Otmar y Horst Nitschack (eds.). *Trans*Chile: cultura-historia-itinerarios-literatura-educación: un acercamiento transreal.* Madrid-Fráncfort: Iberoamericana-Vervuert. 89–110.

— (en prensa). "La insensata geometría de la vida en los microrrelatos de Cristina Peri Rossi". *Revista de la Academia Nacional de Letras* 11, 14.

Vásquez, Rony (2012). "Panorama de la minificción peruana". Pról. en *Circo de pulgas. Minificción peruana.* Lima: Metrópolis.

Zavala, Lauro (coord.) (2002a). *La minificción en Hispanoámerica. De Monterroso a los narradores de hoy. Quimera* 211–212.

— (ed.) (2002b). *La minificción en México. 50 textos breves.* Bogotá: Universidad Pedagógica Nacional.

— (2003). *Minificción mexicana.* México: UNAM.

— (2004). *Cartografías del cuento y la minificción.* Sevilla: Renacimiento.

— (2005). La minificción bajo el microscopio. Bogotá: Universidad Pedagógica Nacional.

Francisca Noguerol

Universidad de Salamanca

En defensa de las ruinas: densidad de la escritura corta

Toda mi vida académica, desde que decidí dedicar mi tesis doctoral a la obra de Augusto Monterroso, he estado atendiendo a la escritura practicada por quienes, en palabras del escritor guatemalteco, "respetan y sufren" la maldición del punto final, hecho que determina su rechazo de convenciones genéricas, literarias y autoriales. En las siguientes páginas intentaré avanzar en algunas cuestiones relacionadas con la epistemología de la "escritura corta", tarea requerida por Ottmar Ette para el campo de estudio de la nanofilología, en la que se analizan las expresiones literarias breves ya no como géneros, sino como microformas que revelan una concepción del mundo[1].

Comienzo recordando cómo, en su experimental autobiografía *Roland Barthes por Roland Barthes* (1975), el escritor francés incluyó el epígrafe "El círculo de los fragmentos", donde lanza el concepto de "escritura corta" —que opone a un "pensamiento sistemático"— y reivindica la expresión artística a partir de "notas", entendiendo por tales tanto anotaciones como notas musicales debido a su interés por las más diversas formas de microtextualidad (2004: 126–128). Barthes establece así las bases teóricas para la defensa de una escritura —y correspondiente lectura— en reflujo, enemiga de la plana visión "diurna", que marchita el texto al hacerlo prisionero de una sola mirada y que venía practicándose,

1 Recuerdo lo señalado por Ette en *Del macrocosmos al microrrelato. Literatura y creación, nuevas perspectivas transareales*:

El término de nanofilología apunta hacia una investigación crítica y un análisis metodológico reflexionado sobre las formas literarias miniaturizadas y mínimas, en tanto las microficciones y los microcuentos pertenecen al objeto de estudio microtextual de la nanofilología, aunque no sean la única forma o la dominante entre las expresiones literarias mínimas. Se investigan las formas, los procesos y las funciones de las más diversas formas textuales mínimas y se analizan las relaciones complejas que se entablan entre lo nano- y la macrofilología. Además se auscultarán los vínculos que los atan con fenómenos de miniaturización similares en otros terrenos de la producción artística, como por ejemplo en el ámbito de la música, del cine y de las artes plásticas. Una nanofilología de índole transdisciplinaria por ende trabaja tanto transgenéricamente como también inter- y transmedialmente (2009: 257).

al menos con cierta regularidad, desde la aparición del círculo de Jena alemán, a finales del siglo XVIII.

Lanzo, pues, la hipótesis central de este trabajo: los autores que practican un arte de distancias cortas lo hacen por una mezcla de escepticismo, melancolía y ambición a partes iguales. Escepticismo de lograr una visión holística del mundo —de ahí la melancolía que los atenaza— pero, ambición, asimismo, por llegar lo más cerca posible de la misma, reconociendo que el fragmento y la grieta que este provoca en el pensamiento se acercan mucho más a la visión de la totalidad —ofrecida por modos de conceptualización de la realidad asiáticos como el xing chino o el zen japonés, en el origen de expresiones artísticas como las *tankas* y los *haikus*— que los discursos característicos de la aprehensión del mundo occidental, signada por la taxonomización, las dicotomías y el antropocentrismo.

El rechazo de la grandilocuencia y la petición de exigencia formal van de la mano en unos creadores tan antisolemnes como excéntricos, cuyas obras pretenden mostrar las perplejidades que surgen en la conciencia humana ante el vertiginoso caos que llamamos realidad. Estos escritores basan el poder de sus palabras en el deseo de obtener, como quería Stephen Hawking, la fórmula única que explique todo el universo o, lo que es lo mismo, "la teoría del todo"[2]. Como no lo logran, optan por capturar la experiencia del mejor modo posible: atendiendo a la materia —en múltiples ocasiones encarnada en objetos pequeños— y derrocando las explicaciones en favor de las anécdotas, subrayando las grietas y las borraduras expresivas y practicando el arte de la inconclusión. Todas estas estrategias subrayan los silencios del discurso y se manifiestan, por tanto, como verdaderas espectrografías de la realidad[3].

2 Como señaló Emil Cioran: "Hay mil percepciones de la nada y una sola palabra para traducirlas: La indigencia del discurso hace inteligible al universo" (1980: 69). De ahí la estrecha vinculación entre expresión estética breve y lenguaje de las ciencias, ambos abonados a la belleza de la simplicidad. Y es que, como señala la frase de Marc Bloch que Raúl Brasca, ingeniero químico y escritor de brevedades, recuerda desde sus tiempos de estudiante: "No hay menos belleza en una exacta ecuación que en una frase precisa" (Noguerol, 2017: 15).

3 Para ahondar en este último concepto, capital en el desarrollo de las microtextualidades, véase mi artículo "Espectrografías: minificción y silencio", donde recalco el deseo de estos autores por evitar las palabras inauténticas, definidas ya por los griegos como "rema argón", o lo que es lo mismo, "sonidos veloces" y, por ello mismo, "sin sustancia, sin silencios interiores, imposibilitados de belleza". Contraviniendo, pues, la exposición lineal y sistemática a través de la práctica de la "escritura corta", se lograría hacer honor a la palabra autor —*auctor* es quien aumenta nuestra percepción del mundo—,

Nos encontramos, pues, ante una escritura que prefiere el goce de la frase al del libro y que aplaude la posibilidad de un reinicio continuo en detrimento de los finales cerrados: una poética definida por Barthes como "método de desprendimiento [que] consiste en la fragmentación si se escribe y en la digresión si se expone o, para decirlo con una palabra preciosamente ambigua, en la excursión" (2007: 67). De hecho, las ideas de estos autores, reconocidos *flâneurs* espaciales y vitales en numerosos casos, salen de su curso acostumbrado para reivindicar la práctica de un *movimiento perpetuo*[4].

Recuerdo, en este sentido, que este es el título del libro capital de Monterroso (1972), en el que se incluyen dos irónicos textos representativos de la "maldición" de la "escritura corta":

LA BREVEDAD

Con frecuencia escucho elogiar la brevedad y, provisionalmente, yo mismo me siento feliz cuando oigo repetir que lo bueno, si breve, dos veces bueno. Sin embargo, en la sátira 1, I, Horacio se pregunta, o hace como que le pregunta a Mecenas, por qué nadie está contento con su condición, y el mercader envidia al soldado y el soldado al mercader. Recuerdan, ¿verdad? Lo cierto es que el escritor de brevedades nada anhela más en el mundo que escribir interminablemente largos textos, largos textos en que la imaginación no tenga que trabajar, en que hechos, cosas, animales y hombres se crucen, se busquen o se huyan, vivan, convivan, se amen o derramen libremente su sangre sin sujeción al punto y coma, al punto. A ese punto que en este instante me ha sido impuesto por algo más fuerte que yo, que respeto y que odio (1981: 149).

FECUNDIDAD

Hoy me siento bien, un Balzac; estoy terminando esta línea (1981: 111).

Esta idea se extiende a la defensa de la tachadura como labor fundamental en el ejercicio de la escritura —recordemos su citado "Yo no escribo, yo solo corrijo"

expandiendo las posibilidades de aprehensión de la realidad tanto desde el punto de vista sensorial como intelectual (Noguerol, 2011: 3-4).

4 En la entrada 68 de *Bartleby y compañía,* Enrique Vila-Matas retoma una frase de Kafka para explicar lo que le ocurre en el proceso de escritura de lo que él llama "este diario por el que navego a la deriva", y que se aviene perfectamente con lo que acabo de subrayar: "Cuanto más marchan los hombres, más se alejan de la meta. (…). Piensan que andan, pero sólo se precipitan —sin avanzar— en el vacío. Eso es todo" (Vila-Matas, 2001: 150). Un poco más adelante, subraya: "Sólo sé que para expresar ese drama navego muy bien en lo fragmentario y en el hallazgo casual o en el recuerdo repentino de libros, vidas, textos o simplemente frases sueltas que van ampliando las dimensiones del laberinto sin centro". De ahí su conclusión: "Soy como un explorador que avanza hacia el vacío. Eso es todo" (Vila-Matas, 2001: 151).

incluido en *La letra E* (1987: 29)— y explica su elección de la mosca —animal menor, cotidiano, en perpetuo vuelo— como símbolo de su "escritura de las ruinas", voluntariamente en las afueras del canon, compartida por tantos admiradores y que, por citar un ejemplo reciente, ha hecho titular a Julia Otxoa su último libro de brevedades *Confesiones de una mosca* (2018).

De la restricción nace, pues, la verdadera creación. Por ello, estos autores se colocan del lado de las tijeras en la famosa *Disputa entre el cálamo y las tijeras* imaginada por el hebreo Sem Tob ya en 1345 (Garzón, 2013: 103–108), así como aplaudirían, sin duda, la versión del génesis ofrecida por Maurice Blanchot en *La escritura del desastre*, según la cual Dios creó el mundo retirándose, como un reflujo de ola (1980: 27).

1. Escrituras subversivas

Ya lo señalaba Juan Ramón Jiménez en la máxima 35 de su diario estético y vital: "Ser breve, en arte, es suprema moralidad" (2012: 56). Y así lo repite Barthes cuando emplea en la *Lección inaugural* el término "desprendimiento" para reivindicar su postura frente al "eje de poder" desde el cual operan lengua y discurso. De hecho, ante esa coerción, solo queda emplear estrategias "para desbaratar, desprenderse o por lo menos aligerar dicho poder" (2007: 147). Lógicamente, escribir "corto" interrumpe la verbosidad y el flujo de un proceso, como nos enseñó Montaigne, entre otros, al criticar los largos párrafos ciceronianos (1999: 189–190).

En la misma línea se sitúa Blanchot en *El libro por venir* (1959), cuando responde del siguiente modo a la pregunta de por qué su libro se constituye como una sucesión de fragmentos: "porque lo prohibido no golpea a un libro roto" (2005: 282). Pero, quizás, el pensador que ha sabido expresar mejor este carácter subversivo de los márgenes ha sido Edmond Jabès, autores de títulos tan extraordinarios como *El libro de los márgenes* o *El pequeño libro de la subversión fuera de sospecha*, y que no presenta la escritura fragmentaria como una preferencia estética, sino como una necesidad ética. Así, la moral del fragmento nos permitiría situarnos, aunque sea de modo pasajero, en la verdad, lo que destaca Henri Quéré en relación a la obra del escritor francés de origen egipcio (1992: 80).

En la literatura en español, recurro a uno de sus cultores más osados para demostrar este presupuesto: Ramón Gómez de la Serna, discípulo confeso del discurso poliédrico y fragmentado de Nietzsche —ya en "El concepto de la nueva literatura" (1909) escribió "Hoy no se puede escribir una página ignorando a Nietzsche" (1996: 122)— y que practicó el arte de la brevedad en numerosos libros inclasificables desde su título, como es el caso de *Tapices, El Rastro, Muestrario, Pombo, Disparates, El libro nuevo, El libro mudo, Caprichos, Gollerías, Trampantojos* y tantos otros.

Ramón, en su "Proclama de Pombo de 1915" —incluida posteriormente en *Pombo* (1918)—, denuncia cómo el mercado se encuentra inundado de "cosas editoriales" que, para satisfacer a un *público matrimonial*, ignoran la verdadera literatura. Por ello, propone por primera vez:

> (...) el libro inclasificable, el libro violento, el libro ultravertebrado, el libro cambiante y explotador, el libro libre en que se libertase el libro del libro, en que las fórmulas se desenlazasen al fin, los libros que aquí no han comenzado a publicarse porque los que quizás parezcan ser de esta clase o se creen obligados a tomar el uniforme filosófico o hablan de una libertad antigua, indecisa y elocuente o resultan como capítulos sueltos y lentos de novelas inacabadas (1999: 213)[5].

En *Greguerías* (1917) se queja de los autores que no asumen el riesgo de la disolución –estética y biográfica con las siguientes palabras: "Todos los escritores adolecen de que no quieren descomponer las cosas, y no se atreven a descomponerse ellos mismos, y eso es lo que les hace timoratos, cerrados, áridos y despreciables" (1997: 709). Puesto que la vida supone un continuo suicidio si se vive en su verdad más radical —hecho probado por su título *Automoribundia*—, la greguería solo puede entenderse como un ácido corrosivo, que "ha esparcido su disolvencia por toda la literatura, y ha roto, ha roturado, ha dividido las prosas, ha abierto agujeros en ellas, las (sic) ha dado un ritmo más libre, más leve, más estrambótico, porque el pensamiento del hombre es ante todo en la creación una cosa estrambótica, y eso es lo que hay que cargar de razón y de sinrazón" (1997: 702). La última frase de este preámbulo anuncia ya el siguiente título de su autor, con lo que subraya la congruencia de su pensamiento: "Malvado el que *en este muestrario de retales de todas las clases* vea la errata en vez de ver el efecto de cada retal. Solo será inteligente el que anote los retales que aquí faltan (...) Pero si se me deja tiempo, yo me saltaré más los ojos para encontrar todo lo que falta" (1997: 430).

El espléndido prolegómeno de *Muestrario* rechaza "esa prosa seguida, igual, pegada toda a lo largo sobre el papel y que es cargante como los papeles de flores o de un solo motivo muy repetido y muy compacto, que empapelan las habitaciones

5 Barthes recoge en *S/Z* la siguiente declaración: "En este texto ideal las redes son múltiples y juegan entre ellas sin que ninguna pueda reinar sobre las demás; este texto no es una estructura de significados, es una galaxia de significantes; no tiene comienzo; es reversible; se accede a él a través de múltiples entradas sin que ninguna de ellas pueda ser declarada con toda seguridad la principal; los códigos que moviliza se perfilan hasta perderse de vista, son indecibles [...]; los sistemas de sentido pueden apoderarse de este texto absolutamente plural, pero su número no se cierra nunca al tener como medida el infinito lenguaje (2001: 31).

que tanto nos han hecho sufrir, que tan en vano y tanto nos han matado" (1997: 439*)*, para lanzar una idea fundacional de su poética:

> La prosa debe tener más agujeros que ninguna criba, y las ideas también. Nada de hacer construcciones de mazacote, ni de piedra, ni del terrible granito que se usaba antes de toda construcción literaria (…) Todo debe tener en los libros un tono arrancado, desgarrado, truncado, destejido. Hay que hacerlo todo como dejándose caer, como destrenzando todos los tendones y los nervios, como despeñándose (1997: 440).

Estos principios se mantendrán en las "Advertencias" que anteceden a la publicación de sus *Greguerías selectas* (1919), donde recalca las dificultades y ventajas de la escritura híbrida: "¡Qué difícil es trabajar para no hacer, trabajar para que todo resulte muy deshecho, un poco bien deshecho! Trabajar de ese modo es la única manera de ser leales, de dejar intersticios, porque esos intersticios es lo más que podemos conseguir" (1997: 703). Del mismo modo, *El Libro Nuevo* (1920) incluye sentencias como las siguientes: "Este libro es el libro absurdo, intrincado y sin intrincamiento (…) en que están barajadas todas las cosas (…). El verdadero libro *tal como salga*, tal como caigan los dados, tal como surjan las cosas" (1999a: 50). Por su parte, en *Variaciones* (1922) ratifica la actualidad de este tipo de escritura:

> Este libro caprichoso y vario en el que a veces he tenido la humorada de señalar con la pluma del dibujante alguna cosa, algún detalle de la vida, creo que será un libro entretenido, en el que estarán recogidas todas las asociaciones de ideas que nos asaltan en la vida, reunido lo fantástico con lo actual y lo antiguo […]. Son los libros que más amo y los que me parecen más intelectuales sin perder nunca el contacto con la vida (1999a: 609).

Finalmente, en *Ramonismo* (1923) cita muchos de sus textos libérrimos, insistiendo en su complicidad con los lectores y en su carácter de volúmenes abiertos: "En libros como este, como *Disparates, Muestrario, el Libro nuevo, Variaciones* y *Virguerías*, cuyo texto diferente y variado produce índices en que yo mismo me pierdo, todo se inicia sinceramente, sin abrumar a mis lectores, pues yo repudio los lectores que necesitan encontrar llena de cilicios y penitencias la lectura" (2001: 63).

En años recientes, el portorriqueño Eduardo Lalo convierte el fragmentario foto-texto *El deseo del lápiz. Castigo, urbanismo, escritura* (2010) en una meditación sobre la imposibilidad de escribir más allá de la frase para no caer en la coerción del Estado. Transcribo acá algunos de sus esclarecedores párrafos:

> No afirmar (o negar) es una forma de decir lo que no se había pensado. Resistir el momentum de la lógica es tocar por un instante la trascendencia de lo impensado (…).

> Se escribe atado, encajonado, en un voluntarioso y fracasado intento de transgresión (y de trascendencia). El resultado es la mancha, la sombra, la rayadura del vencimiento. Ésta parecería ser la única huella personal de la humanidad. Lo demás sería el imperio del castigo, de la brutalidad, de la fuerza deprimente y ciega de lo que de incontrolable y

rudimentario tienen las identidades. La marca —el acto escritural— es la única manera de ganar habiendo perdido. Es una victoria pírrica (2010: 89–90)[6].

Probada la ética inherente a la "escritura corta", pasemos a hablar de sus principales recursos compositivos.

2. Estrategias de la escritura corta

2.1. Modelos reducidos

Claude Lévi-Strauss señaló cómo, "siempre y en todas partes", para acceder al concepto universal debemos atender a lo singular, por lo que la obra de arte debe constituir un "modelo reducido" que nos permita aprehender su totalidad en el instante (2006: 34). De ahí que la potencia artística crezca con la renuncia y que el placer estético aumente porque apreciamos lo total en lo fractal, en un movimiento ajeno al totalitarismo de los sistemas.

Juan Ramón Jiménez ya lo había observado con lucidez: "Soy amigo de la síntesis. Por eso prefiero la rosa a la rosaleda, el ruiseñor a la ruiseñorera" (1990: 19). En la misma línea se expresa Franz Kafka en "La peonza", protagonizada por un filósofo que decide abandonar su análisis de los grandes problemas de la humanidad por improductivo: "Le parecía antieconómico; si realmente llegaba a conocer la pequeñez más diminuta, entonces lo habría conocido todo, así que se dedicaba exclusivamente a estudiar la peonza" (2001: 326).

Por su parte, Gómez de la Serna mostró siempre un interés desmesurado por los objetos más variopintos. Esto lo llevó a escribir "Las cosas y *el ello*", artículo publicado en *Revista de Occidente* (1934) donde reivindica el misterio existente en las piezas cotidianas:

> Un tarugo de madera, un gran clavo, un cenicero son elementos filosofales, claves de universo (…). Para mí es astrolabio cualquier cosa pequeña, un enchufe desprendido, un salero cipotal (…). De la carambola de las cosas brota una verdad superior, esa realidad transformadora del mundo que le da mayor sentido (2005: 1113).

Asumiendo una postura animista, deudora tanto de las correspondencias simbolistas como de las "nuevas" teorías atómicas —recordemos su definición de "las cosas" como "universos de átomos, con sus electrones, protones y los otros *ones*

6 En *Intemperie* leemos de nuevo: "Descreer. Descreer del mundo equivale a interrogar las formas que lo sustentan. Hacerlo es una forma de abandono, una renuncia a las ideas universales y la apuesta por una aventura a los límites de la mente. Descreer, pues, para acceder a la condición de superviviente. Descreer para que la escritura arribe como un don" (2006: 11).

que se van descubriendo" (2005: 1111)—, sintetiza su pensamiento en una de las greguerías incluidas en *Muestrario*: "No puede estar separado todo de nosotros. No puede haber esas radicales separaciones. Todo está unido. Materialmente estamos identificados y estamos amontonados en un abismo de cachivaches, de casas y de árboles" (1997: 571). En esta situación, se entiende por qué los "textos-inventario" encuentran su origen en *El Rastro*, recuento a manera de álbum de los inverosímiles personajes y objetos que componen este mercado madrileño y verdadero icono de su universo: "el mundo me anonadó en plena adolescencia desde el fondo del Rastro porque atisbaba yo que la épica era un fracaso de chatarras" (1996: 23).

Destaco, por otra parte, la visión extrañada, cercana a la desautomatización estética propugnada por los formalistas rusos, de que hace gala Ramón en estas misceláneas. Si en *Muestrario* leemos "Quizás somos solo los hombres que miran (….). Es una mirada agujereada, quizás, la nuestra; un modo de ver sin pretensiones, pero sin diferencia y sin reservas" (1997: 442), en *Pombo* la idea se concreta, adquiriendo un interesante dinamismo en el autorretrato "Yo":

> (…) Soy solo una mirada ancha, ancha como toda mi cara (…). Ni soy escritor, ni un pensador, ni nada. Yo solo soy, por decirlo así, un mirador, y en esto creo que está la única facultad verdadera (…); algo que es solo la facultad de que entre la realidad en nosotros, pero no como algo que retener o agravar, sino como un puro objeto de tránsito (1999b: 170).

Esta aprehensión del mundo cristalizará en la "visión de la esponja" descrita en "Las palabras y lo invencible", ensayo publicado en la *Revista de Occidente* (1936) y, sin duda, base conceptual del *ramonismo*:

> El punto de vista de la esponja es la visión varia, neutralizada, sin predilecciones, multiplicada. Ese pretenso ente espongiario y agujereado que queremos ser para no soportar la monotonía y el tópico, para salvarnos a la limitación de nosotros mismos, mira en derredor como en un delirio de esponja con cien ojos, apreciando las relaciones insospechadas entre las cosas (2005: 793–794).

Este hecho explica el éxito alcanzado por inventarios de todo tipo en volúmenes caracterizados por la escritura corta. Es el caso de títulos como *Ensayos* (1925) y *En defensa de lo usado* (1938), de Salvador Novo, donde se discute eruditamente sobre motivos como el pan, la leche, las barbas o la calvicie, en una línea que será continuada por *Disertación sobre las telarañas*, de Hugo Hiriart (1985) (por ofrecer un ejemplo muy cercano al de Novo), y ampliada en la infinidad de catálogos —botánicos, bestiarios, de juguetería, minerales— que pueblan las brevedades de nuestros días.

2.2. Anécdotas

Del mismo modo que los objetos singulares nos ayudan a conocer los universales de pensamiento, los momentos particulares permiten acceder a la interpretación del hecho histórico total. Recordemos, en este sentido, cómo Ricardo Piglia defiende la consecución del "flujo de la vida" a través de la narración de estos sucesos puntuales, pues "construir un espacio entre un acontecimiento y otro acontecimiento, eso es pensar" (2007: 64). Por ello, postula por la creación de "casos falsos" por parte de los escritores: "los científicos construyen en el laboratorio situaciones artificiales, lo que llaman caso falso, un hecho producido y estudiado bajo condiciones perfectamente controladas" (2007: 128)[7].

En la línea de nuevos historiadores como Raymond Williams y E.P. Thompson, quienes consideran la anécdota como "contrahistoria" que abre la percepción del mundo (Gallagher y Greenblatt, 2013), Paul Fleming la señala como el mecanismo perfecto para expresar el hecho no conceptual de manera similar a la metáfora (2011: 74). Atendiendo, además, al deseo deleuziano de encontrar "aforismos vitales que sean a la vez anécdotas de pensamiento" (2005: 128), entendemos el frecuente recurso a las biografías breves en la práctica de la escritura corta[8].

Esto explicaría, asimismo, la eficacia de un microrrelato canónico en su retrato de "la banalidad del mal", firmado por Gerardo Mario Goloboff y titulado "General Jorge Rafael Videla":

Amaba los perros de caza, los tapices con ciervos y la música de Wagner.

Leía pocos diarios pero se detenía a hacer palabras cruzadas. No toleraba el rumor de los árboles ni el trino de los pájaros.

Dormía bien (2007: 138).

2.3. Escritura "de las afueras"

Ya lo señaló Walter Benjamin en su *Libro de los pasajes*:

7 Esta idea aparece reiterada en *Formas breves*, donde leemos: "en este libro he trabajado sobre los relatos reales y también sobre variantes y versiones imaginarias de argumentos existentes. Pequeños experimentos narrativos y relatos personales me han servido como modelos microscópicos de un mundo posible o como fragmentos del mapa de un remoto territorio desconocido" (2006: 142).

8 Se trata de títulos que recrean una totalidad a partir de circunstancias concretas, como vemos en *Historia universal de la infamia* (Jorge Luis Borges), *La sinagoga de los iconoclastas* (Juan Rodolfo Wilcock), *Pájaros de Hispanoamérica* (Augusto Monterroso) o *La literatura nazi en América* (Roberto Bolaño), por citar unos pocos ejemplos.

Método de este trabajo: montaje literario. No tengo nada que decir. Solo que mostrar. No hurtaré nada valioso, ni me apropiaré de ninguna formulación profunda. Pero los harapos, los desechos, esos no los quiero inventariar, sino dejarles alcanzar su derecho de la única manera posible: empleándolos (2004: 462)[9].

Barthes profundizó en la imagen de los fragmentos como ruinas en *Le grain de la voix*: "Ce qui vient à l'écriture, ce sont de petits blocs erratiques ou des ruines par rapport à un ensemble compliqué et touffu. (…) Personnellement, alors, je me débrouille mieux en n'ayant pas l'air de construire une totalité et en laissant à dé-couvert des résidus pluriels. C'est ainsi que je justifie mes fragments" (1981: 306). Estas declaraciones serían, sin duda, suscritas por el argentino Héctor Libertella en su póstumo *Zettel* (2009), mosaico marcado por la discontinuidad donde el autor persigue un sueño fundamental: no comunicar, sino transmitir. Para ello, Libertella propone un arte "hecho de brevedades, que jamás caerá en la despre-ciable soberbia del aforismo ni en el aburrimiento de la explicación" (2009: 64). Un arte que, en palabras del autor, "roe en fino su propio hueso, que se alimenta de la radiografía de sus propias costillas" (2009: 19), por lo que propende, como él mismo señala, a la jibarización continua: "en el caso de los trozos largos, achicarlos hasta su casi desaparición" (2009: 26).

Solo el margen permite resistir el dogmatismo de los pensamientos sistematiza-dos y deconstruir las lógicas transparentes. Por ello, los practicantes de "escritura corta" disfrutan subrayando las grietas y pobrezas de sus discursos. Es el caso de Libertella, que en *Zettel* realiza constantes alusiones al armado de su "muy abierta" obra. Así, incluirá frases como las siguientes: "(No va. Otra vez, muy argumen-tativo)" (2009: 25); "(No. Tachar esto. Es apodíctico)" (2009: 28); "(Ojo. ¿Esto ya lo dije en *El árbol de Sassure*? Revisar)" (2009: 22).

Los escritores de lo breve se cuestionan, pues, constantemente, presentándose como habitantes de la periferia literaria, mendigos y ascetas enfrentados al om-nipotente monarca del pensamiento "solar". Y digo mendigos por la recurrencia

9 Existe un claro nexo entre esta idea y la expresada por Andrés Neuman en *Cómo viajar sin ver (Latinoamérica en tránsito)*: "Renunciaría entonces al afán de recrear totalidades, dar la impresión de un conjunto. Asumiría los pedazos. Admitiría que viajar se compo-ne sobre todo de no ver. Que la vida es un fragmento, y ni siquiera ella conforma una unidad. Lo único que tenemos es un resquicio de atención. Una mínima esquina del acontecimiento. Nos lo jugamos todo, nuestro pobre conocimiento del mundo, en un parpadeo" (2010: 14). De hí que el autor elija una conversación en el taxi, el diferente formato de los formularios de entrada a los países o la descripción de las recepciones de hotel para radiografiar los lugares que va visitando.

de su figura en la obra de Jorge Luis Borges, aficionado a contraponer personajes tan dispares como Heráclito y Darío, Diógenes y Alejandro Magno. Así ocurre en "Los diálogos del asceta y el rey", donde leemos: "Un rey es una plenitud, un asceta es nada o quiere ser nada; a la gente le gusta imaginar el diálogo de esos dos arquetipos (…) Bajo la superficie trivial late la obscura contraposición de los símbolos y la magia de que el cero, el asceta, puede igualar y superar de algún modo al infinito rey" (2001: 18).

Quiero pensar que Borges equipara la figura del cultor de brevedades a la del asceta que habita en las ruinas, lo que explicaría el título del presente ensayo y que, asimismo, le ponga punto final con la frase que el poeta espetó, con orgullo, al rey burgués cuando este le confinó al jardín en el hermoso cuento rubendariano: "Mi harapo es de púrpura" (2007: 629).

Bibliografía

Barthes, Roland (2001 [1970]). *S/Z*. México: Siglo XXI.

— (2004 [1975]). *Roland Bartes por Roland Barthes*. Barcelona: Paidós.

— (2007 [1977]). *El placer del texto y Lección inaugural*. Madrid: Siglo XXI.

— (1981). *Le grain de la voix. Entretiens (1962-1980)*. Paris: Seuil.

Benjamin, Walter (2004 [1982]). *Libro de los Pasajes*. Ed. de Rolf Tiedemann. Madrid: Akal.

Blanchot, Maurice (1980). *L'écriture du désastre*. París: Gallimard.

— (2005 [1959]). *El libro por venir*. Madrid: Trotta.

Borges, Jorge Luis (2001). "Diálogos del asceta y el rey". *Textos recobrados, 1931-1955*. Buenos Aires: Emecé. 18.

Cioran, Emil (2005). *Adiós a la filosofía y otros textos*. Sel. de Fernando Savater. Madrid: Alianza Editorial.

Darío, Rubén (2007). *Obras completas I*. Barcelona: Galaxia Gutenberg.

Ette, Ottmar (2009). *Del macrocosmos al microrrelato. Literatura y creación, nuevas perspectivas transareales*. Guatemala: F & G Editores.

Fleming, Paul (2018). "The Perfect Story: Anecdote and Exemplarity in Linnaeus and Blumenberg". *Thesis Eleven* 104.1 (2011): 72-86. Disponible en: http://journals.sagepub.com/doi/abs/10.1177/0725513610394736

Gallagher, Catherine y Stephen Greenblatt (1997). "Counterhistory and the Anecdote". *Practicing New Historicism*. Chicago: The University of Chicago Press. 49-73.

Garzón Fernández, Marina (2013). "Los escritos de tijeras: el arte de la caligrafía sin tinta". En Galende, Juan Carlos (coord.). *Funciones y prácticas de la escritura*. Madrid: UCM. 103–108.

Gómez de la Serna, Ramón (1996). *Prometeo. Escritos de juventud. Obras completas* I. Ed. de Ioana Zlotescu. Barcelona: Círculo de Lectores.

— (1997). *Greguerías. Muestrario. Greguerías selectas. Obras completas* IV. Ed de Ioana Zlotescu. Barcelona: Círculo de Lectores.

— (1999a). *Libro nuevo. Disparates. Variaciones. El Alba. Obras completas* V. Ed de Ioana Zlotescu Barcelona: Círculo de Lectores.

— (1999b). *Pombo. La sagrada cripta del Pombo*. Pról. de Andrés Trapiello. Madrid: Visor/CAM.

— (2001). *Ramonismo. Caprichos. Gollerías. Trampantojos. Obras completas* VII. Ed de Ioana Zlotescu. Barcelona: Círculo de Lectores.

— (2005). *Retratos y biografías. Ensayos, efigies e ismos. Obras completas* XVI. Ed de Ioana Zlotescu. Barcelona: Círculo de Lectores.

Goloboff, Gerardo Mario (2007). "General Jorge Rafael Videla". En Pollastri, Laura (ed.). *El límite de la palabra: antología del microrrelato argentino contemporáneo*. Palencia: Menoscuarto.

Jiménez, Juan Ramón (1990). *Ideolojía*. Barcelona: Anthropos.

— (2012). *Poesía en prosa y en verso (1902–1932)*. Sevilla: Facediciones.

Kafka, Franz (2001). *Cuentos completos*. Madrid: Valdemar.

Lalo, Eduardo (2010). *El deseo del lápiz: castigo, urbanismo, escritura*. San Juan: Tal Cual.

— (2016). *Intemperie*. Buenos Aires: Corregidor.

Lévi-Strauss, Claude (2006 [1962]). *El pensamiento salvaje*. México: FCE.

Libertella, Héctor (2009). *Zettel*. Buenos Aires: Letranómada.

Montaigne, Michel de (1999 [1580]). "De los libros". *Ensayos escogidos*. Madrid: Edaf. 177–198.

Monterroso, Augusto (1981 [1972]). *Movimiento perpetuo*. Barcelona: Seix Barral.

— (1987). *La letra E*. México: Era.

Neuman, Andrés (2010). *Cómo viajar sin ver (Latinoamérica en tránsito)*. Madrid: Alfaguara.

Noguerol, Francisca (2011). "Espectrografías: minificción y silencio". *Lejana* 3: 1–15.

— (2017). "Brasca, el Hacedor". En Prólogo a Raúl Brasca. *Minificciones. Antología personal*. México: Ficticia. 13–20.

Otxoa, Julia (2018). *Confesiones de una mosca*. Palencia: Menoscuarto.

Piglia, Ricardo (2007 [1988]). *Prisión perpetua*. Barcelona: Anagrama.

Quéré, Henri (1992). *Intermittences du sens*. París: PUF. 80.

Vila-Matas, Enrique (2001). *Bartleby y compañía*. Barcelona: Anagrama.

María Pilar Celma Valero

Universidad de Valladolid

El microrrelato dentro del microrrelato: la conciencia de género en los escritores de ficción hiperbreve[1]

1. Introducción

En la prosa que preside su libro titulado (irónicamente) *Cuentos largos (1906–1949)*, Juan Ramón Jiménez manifestaba lo que parecía ser para él un ideal para la prosa literaria:

> ¡Cuentos largos! ¡Tan largos! ¡De una página! ¡Ay, el día en que los hombres sepamos todos agrandar una chispa hasta el sol que un hombre les dé concentrado en una chispa; el día en que nos demos cuenta de que nada tiene tamaño, y que, por lo tanto, basta lo suficiente; el día en que comprendamos que nada vale por sus dimensiones —y así acaba el ridículo que vio Micromegas y que yo veo cada día—; y que un libro puede reducirse a la mano de una hormiga porque puede amplificarlo la idea y hacerlo universo! (Jiménez, 2009: 15).

¿Tendremos que pensar que se ha hecho realidad el desiderátum de Juan Ramón Jiménez a tenor de la proliferación de libros de microrrelatos publicados en las últimas décadas?

Antes que llegar a una conclusión tan irrelevante como aventurada, nos interesa detenernos en el texto juanramoniano y comentar algunos aspectos que pueden abrirnos perspectivas de aproximación a esos cuentos mínimos que preconizaba el poeta:

1. No se trata solo de un deseo o un ideal: el propio Juan Ramón estaba, desde fechas muy tempranas (1906), buscando que la intensidad narrativa se plasmara en un texto "suficiente" (Gómez Trueba, 2009). Y no era el único: otros autores en fechas próximas (Julio Torri, Rubén Darío, Leopoldo Lugones…),

1 Este trabajo se ha realizado en el marco del Proyecto de Investigación I+D "La narrativa breve española actual: estudio y aplicaciones didácticas" (DGCYT FFI2015-70094-P), financiado por el Ministerio de Economía y Competitividad dentro del Programa Estatal de Fomento de la Investigación científica y técnica de excelencia (Subprograma estatal de Generación de conocimiento).

con mayor o menor grado de consciencia, estaban dando los primeros pasos en el camino de la máxima concisión narrativa. Hoy disponemos de un panorama global del origen y la evolución de los cuentos brevísimos en el ámbito hispánico, gracias al esfuerzo de varios estudiosos, como Andres-Suárez (1994 y 2010), Lagmanovich (2006), Zavala (2004) o Mateos (2016). Juan Ramón Jiménez logra alcanzar ese ideal en obras como *Platero y yo* (1916), celebradas por crítica y lectores como modelo de prosa poética. Pero Juan Ramón seguirá, durante toda su vida, buscando la máxima concentración conceptual y emocional en otros muchos libros en prosa.

2. La formulación del deseo juanramoniano encierra cierta poeticidad y se sitúa en un contexto que podemos calificar de "herencia modernista". Juan Ramón utiliza metáforas (o más bien símbolos) relacionadas con la luz, siguiendo una tradición que viene de lejos y que encuentra su momento álgido con los simbolistas franceses. En este contexto, es fácil colegir que esa *chispa* de la que habla Juan Ramón remite a la iluminación perseguida por los simbolistas. No ha de extrañarnos, pues, la dimensión poética que alcanzan casi todos los cuentos breves juanramonianos y también muchos otros microrrelatos contemporáneos. Pero no olvidemos que similar búsqueda de concentración y de intensidad había sido un ideal para los escritores del Barroco. La metáfora de la *chispa* sirve también para definir otra línea importante en los microrrelatos de las últimas décadas, relacionada con el objetivo común de causar sorpresa. Son muchos los críticos que resaltan como característica del microrrelato el "final sorpresivo"; algunos otros, llegan a calificar ese hallazgo como de "ocurrencia". En mi opinión, no es sino una placentera recreación en el juego verbal y conceptual, que hunde sus raíces en el conceptismo barroco.

3. En cuanto a la cuestión nuclear de la dimensión del texto, Juan Ramón niega toda importancia al tamaño al proclamar la relatividad de las dimensiones. El tamaño no importa, porque depende del observador. Esta vez la imagen que plasma esta afirmación no pertenece a la tradición poética, sino al ámbito filosófico: a la criatura voltariana Micromegas, todo lo humano le es pequeño. Esa relatividad remarca el carácter ridículo de todo (y todos) lo que tiene pretensiones de grandeza.

4. De acuerdo con la primacía de la intensidad sobre la extensión, Juan Ramón considera que el texto más pequeño "puede amplificarlo la idea y hacerlo universo". Universo no parece ser solo una metáfora para sugerir algo enorme; es sobre todo una alusión a la creación plena. Lo que conseguirá el escritor en ese triunfo de la intensidad es crear mundos autónomos y cargados de sentido. Porque el instrumento para alcanzar esa creación es la idea.

5. Por último, es importante que reparemos en la frase en que Juan Ramón juega con la conversión de la chispa en sol: "¡Ay, el día en que los hombres sepamos todos agrandar una chispa hasta el sol que un hombre les dé concentrado en una chispa". La clave no está solo en que un escritor sea capaz de entregar un sol concentrado en una chispa. La clave está en que el lector sepa agrandar, hasta hacerla sol, la chispa recibida. En el microrrelato, como en ningún otro género, la participación del lector es definitiva. Por eso, se ha considerado al "lector cómplice" como un componente esencial del microrrelato.

2. El estatus genérico del microrrelato

Aunque hay una larga tradición de relatos muy breves (Berti, 2008), es en las últimas décadas del siglo XX y en las primeras del XXI cuando se da una proliferación sorprendente de microrrelatos[2], con un número considerable de obras dedicadas solo a él —libros completos de autores individuales y diversas antologías (Núñez Sabarís, 2017)—, con un gran éxito de público (que a veces no solo lee, sino que se anima a la creación[3]) y con un cierto número de críticos que lo reconocen como un fenómeno especial[4]. Varios estudiosos han puesto en relación el éxito de estos textos hiperbreves por parte de escritores y de lectores con el ritmo de vida de los tiempos en que vivimos (Andres-Suárez, 2010) y las características concretas del microrrelato, con la postmodernidad (Garrido, 2009; Noguerol, 2010). Zavala llega a decir que "La minificción puede llegar a ser la escritura más característica del tercer milenio, pues es muy próxima a la fragmentariedad paratáctica de la escritura hipertextual, propia de los medios electrónicos" (Zavala, 2004: 70).

El éxito de público, la atención de la crítica, la publicación continua de obras individuales y de antologías colectivas, la "socialización" del microrrelato a través de las redes y, en general, de la Internet (Calvo, 2018)…, nos permiten calificarlo, en efecto, de fenómeno particular. Esta especificidad ha llevado a plantearse a sus estudiosos si el microrrelato constituye un género distinto del cuento. Varios estudiosos (Lagmanovich, 2005; Valls, 2008; Andres-Suárez, 2012) consideran que

2 Dejo al margen de mi planteamiento la cuestión de la terminología, sobre la que hay suficientes estudios, aunque no se haya llegado a un acuerdo definitivo.

3 El microrrelato está teniendo un enorme auge en las redes sociales y, en general, en Internet, donde se anima a la creación a autores noveles, se difunden microrrelatos individuales, se convocan concursos literarios… Puede verse el auge que el microrrelato está teniendo en las redes en Calvo Revilla (2018).

4 El interés por los microrrelatos y, en general, por los textos literarios hiperbreves ha dado lugar incluso a un nuevo término y concepto, la nanofilología (Rueda, 2017).

el microrrelato es un género autónomo, con características textuales distintivas. Irene Andres-Suárez lo considera el cuarto género narrativo:

> Si bien es cierto que las narraciones brevísimas son muy antiguas y pueden rastrearse en toda la historia de la humanidad, lo que hoy denominamos microrrelato, aun pudiendo adoptar ciertos rasgos de las antiguas, es una forma discursiva nueva que se sitúa en el límite de la expresión narrativa y corresponde al eslabón más breve en la cadena de la narratividad, que de tener tres formas (novela, novela corta y cuento) ha pasado a tener cuatro: novela, novela corta, cuento y microrrelato (2012: 7).

Frente a las posturas que defienden la especificidad y autonomía del microrrelato, otros autores, entre los que destaca por su rigor analítico David Roas, estiman que no puede considerarse un género específico. Este autor afirma que

> no existen razones estructurales ni temáticas (incluso me atrevería a decir pragmáticas) que doten al microrrelato de un estatuto genérico propio y, por ello, autónomo respecto al cuento. Habría que definir entonces al microrrelato como una variante más del cuento que corresponde a una de las diversas vías por las que ha evolucionado el género desde que Poe estableciera sus principios básicos: la que apuesta por la intensificación de la brevedad (2010: 29).

David Roas (2008 y 2010) estudia detalladamente las distintas características que se han atribuido al microrrelato y no ve que estas sean diferenciales respecto al cuento moderno. En su opinión, los microrrelatos actuales siguen el mismo modelo discursivo que regula la poética del cuento a partir de las tesis postuladas por Edgar Allan Poe en 1842: 1) la narratividad y ficcionalidad; 2) extensión breve; 3) unidad de concepción y recepción; 4) intensidad del efecto; y 5) economía, condensación y rigor (Roas, 2008).

Sin pretender mediar en la polémica (estoy muy lejos del conocimiento que estos dos estudiosos tienen del microrrelato y creo que los argumentos de ambos están muy bien fundamentados y son muy respetables), no puedo evitar, como lectora, tener la sensación de que los microrrelatos tienen una condición genérica especial, que son algo distinto al cuento. Roas (2010) es perfectamente consciente de esa impresión que compartimos muchos lectores, pero, obviamente, no es este un elemento que pueda ser tenido en cuenta en un análisis riguroso del estatus genérico del microrrelato. Tiene razón. Podríamos hablar del pacto autor-lector, pero también es verdad que dicho pacto existe igualmente en el cuento moderno y en el posmoderno. Pero, de alguna forma, en el microrrelato el autor adquiere un protagonismo que no tenía en el cuento. Esto es porque su actitud varía, quizá por verse en la tesitura de llevar al extremo el principio de brevedad. El autor tiene que medir, sopesar y buscar el equilibrio para expresar mucho en pocas palabras. Y eso le lleva a experimentar, a utilizar su creación como banco de pruebas, a

implicarse y a mostrarse como creador. Quizá por esa actitud creativa tan consciente, abundan los textos metaliterarios, que se plantean la naturaleza, la función o los recursos del microrrelato. Y abundan también textos que llevan la escritura hasta límites sorprendentes, incluso hasta poner en riesgo su propia naturaleza genérica. Da la impresión de que los escritores también están sorprendidos ante las posibilidades de estos textos hiperbreves y se preguntan sobre ellos y ensayan nuevas fórmulas y disfrutan creando y recreando. El autor cobra un protagonismo, como tal creador, que no tenía en otras modalidades narrativas.

A continuación, vamos a ver algunos microrrelatos que dejan entrever esa actitud conscientemente creativa de los escritores. Atenderemos principalmente a tres aspectos: el escritor como tema, el taller literario y la conciencia de género. Por razones de espacio, solo puedo ofrecer una pequeña muestra, pero hay que poner de relieve el considerable número de microrrelatos metaliterarios, en los que se ve reflejada esta actitud de búsqueda, de cuestionamiento, de experimentación y de juego creativo[5].

3. El escritor como tema. Autocrítica y autoparodia

El escritor reivindica su ser, su presencia, aunque sea desde la parodia, que es el enfoque más frecuente, aunque no el único. Junto a la burla por la búsqueda de gloria a cualquier precio, se recrean también otras preocupaciones y temas relacionados con el escritor, tales como la inspiración, el pánico ante la hoja en blanco o la independencia de la criatura respecto a su creador.

Empezamos por un microrrelato de tipo discursivo, en el que Julio Torri equipara la labor del creador con la del minero. En "El descubridor", se parte de una metáfora ("A semejanza del minero es el escritor: explota cada intuición como una cantera") para continuar con la alegoría y enlazar con el tema de la independencia del escritor respecto a los poderes económicos: "es ante todo un descubridor de filones y no mísero barretero al servicio de codiciosos accionistas" (Lagmanovich, 2005: 47).

"El reconocimiento", de Juan Pedro Aparicio, refleja la ambición de gloria, común a gran número de creadores. Un escritor mediocre vende su alma al diablo a cambio de que lo convierta en el mejor escritor del mundo. Cuando muere, le reprocha al diablo que no ha cumplido su compromiso. La respuesta del diablo

Hoy contamos con dos bases de datos que facilitan este tipo de búsquedas: (http://www.nabea.es) (del Proyecto de investigación "La narrativa breve española actual: Estudio y Aplicaciones Didácticas", FFI2015 – 70094 – P MINECO/FEDER) y la de Xaquín Núñez Sabarís: (http://cehum.ilch.uminho.pt/microrrelatos_xaquinnunez)

es digna de él: "Lo eres, pero nadie lo reconoce —replicó el Diablo—. ¿O crees que en tiempos de Cervantes alguien le dijo a él tal cosa?" (Aparicio, 2006: 117).

El universal motivo del miedo a la hoja en blanco lo recrea de una manera muy original Loli Rivas en el texto titulado "La voluntad". En él, el escritor se convierte en un pedigüeño (la figura tantas veces vista en el metro), que mendiga temas para evitar caer en el plagio. El texto, sin introducción narrativa, reproduce en estilo directo la retahíla cansina del pedigüeño: "[…] Solo necesito una pequeña ayuda para seguir adelante y se la tengo que pedir a ustedes porque no quiero tener que robarle a nadie y copiar lo que no es mío […]" (Valls, 2012: 260).

La autonomía del personaje respecto a su autor la aborda Juan Pedro Aparicio en dos microrrelatos: en "El compromiso" (Aparicio, 2006: 116), un personaje femenino se enamora del escritor y le pide que se comprometa, pero él, asustado, se vuelve atrás y se pone a escribir otra novela. En "Tomar partido" (Aparicio, 2006: 43), los personajes desheredados y harapientos se rebelan y boicotean una conferencia de su creador.

4. El taller literario

La escritura de microrrelatos se convierte para el escritor, como sugerí antes, en laboratorio de experimentación. El autor es plenamente consciente de las características del género y juega con ellas hasta manipularlas y violentarlas. Podemos ver distintas posibilidades a este respecto.

En primer lugar, hay un grupo de microrrelatos metaliterarios que introducen la literatura dentro de la literatura, con el mecanismo de las cajas chinas. Hago referencia tan solo a tres de ellos, sumamente significativos. El primero pertenece a Jorge Luis Borges y se titula "Un sueño":

> […] En esa celda circular, un hombre que se parece a mí escribe en caracteres que no comprendo un largo poema sobre un hombre que en otra celda circular escribe un poema sobre un hombre que en otra celda circular… El proceso no tiene fin y nadie podrá leer lo que los prisioneros escriben. (Obligado, 2001: 139).

El segundo, más reciente, pertenece a Andrés Neuman y sigue también la metáfora de los prisioneros que escriben historias que se incluyen unas en otras:

> Pero el prisionero escribe, casi a ciegas, en unos viejos rollos de papel. En ellos cuenta la historia de Axel, un prisionero que consume sus días en una diminuta celda triangular […] Pasa las horas, las lentas horas triangulares de su vida garabateando en unos viejos rollos de papel la historia de un recluso que desespera en su vigilia […]. Su nombre es Brenon y a buen seguro caería en la desesperanza de no ser porque dedica su tiempo a narrar el triangular e inmóvil suplicio de Cristian, nombre del angustiado prisionero cuyo único quehacer consiste en urdir las horas de un desdichado hombre que no saldrá

jamás de su cárcel equilátera, David. Pero David narra a Ernesto, Ernesto a Fiodor, Fiodor a Gastón y así sucesivamente. (Andres-Suárez, 2012: 398–399).

Ambos microrrelatos pueden encuadrase en lo que hoy denominamos literatura fractal, aquella en que cada una de las partes reproduce el todo. La forma de la celda adquiere caracteres simbólicos. El círculo es el símbolo de lo eterno y el origen de todas las criaturas; por su propia concepción resulta infranqueable: del círculo no se puede salir. En cambio, el triángulo es el símbolo de la creación, del universo. Por eso, los prisioneros de la celda triangular sí pueden salir del bucle: de repente, uno rompe la inercia de la escritura infinita, volviéndose hacia su autor y, entonces, queda libre. Así, uno a uno van dirigiéndose hacia su creador y obtienen su libertad. El desenlace, sin embargo, no es el mismo para todos. En el microrrelato de Andrés Neuman el escritor sigue atrapado en un bucle infinito: "Pero mi celda, no. Mi celda no se abre" (Andres-Suárez, 2012: 399).

El tercero, "El grafógrafo", de Salvador Elizondo, comienza así: "Escribo. Escribo que escribo. Mentalmente me veo escribir que escribo y también puedo verme ver que escribo. Me recuerdo escribiendo ya y también viéndome que escribía […]" (Obligado, 2001: 124). En tan solo doce líneas, el escritor utiliza la vista, la memoria y la imaginación, para abordar el acto de escritura desde perspectivas distintas y, sobre todo, para prolongar dicho acto de escritura hasta el infinito.

En cierta medida, estos microrrelatos remiten también al poder demiúrgico que Juan Ramón atribuía a los cuentos "largos", al hacer de la escritura una labor creadora inacabable. Es muy significativo que los tres estén narrados en primera persona. Al utilizar el recurso de la literatura dentro de la literatura, el lector tiende a identificar al narrador con el autor, convirtiendo a este en protagonista de la breve, pero infinita, historia.

En el taller literario de los microrrelatos, el autor, consciente de que la clave del género está en la hiperbrevedad, se permite jugar con ella. Son muchos los microrrelatos en los que el escritor lleva al extremo la concisión, de forma que el texto se concentra en tan solo una o dos líneas. Puede verse una amplia muestra en las diversas antologías, especialmente en las de Obligado (2001 y 2009), en las que los textos están ordenados por su longitud. Entre los muchos textos que podríamos comentar, voy a referirme solo a tres y, obviamente, los tres llevan al cuestionamiento de su propia caracterización como microrrelatos. El primero es el de Luisa Valenzuela, cuyo texto solo consta de dos palabras, precedido, eso sí, de un largo título:

EL SABOR DE UNA MEDIALUNA A LAS NUEVE DE LA MAÑANA EN UN VIEJO CAFÉ DE BARRIO DONDE A LOS NOVENTA Y SIETE AÑOS RODOLFO MONDOLFO TODAVÍA SE REÚNE CON SUS AMIGOS LOS MIÉRCOLES A LA TARDE

Qué bueno. (Obligado, 2009: 221).

El segundo, de Juan Pedro Aparicio, está formado por una sola palabra, a la que el título dota de pleno sentido:

LUIS XIV

Yo. (Aparicio, 2006:163; Obligado, 2009: 222).

El tercero, de Guillermo Samperio, en realidad, no existe; solo el título sugiere y justifica esa ausencia:

EL FANTASMA

(Obligado, 2009: 223).

Como puede comprobarse, los autores de estos textos fuerzan la hiperbrevedad hasta la disolución de la característica esencial (*sine que non*) del microrrelato: la narratividad. A ningún escritor que no supiera lo que es un microrrelato, se le hubiera ocurrido escribir un texto, con pretensiones de literario, tan breve. Solo la voluntad de traspasar límites, de contravenir normas y, sobre todo, la conciencia de estar creando algo nuevo, impactante, sorpresivo, explican estos textos hiperbreves. En ellos, mejor que en ningún otro, se verifica el pacto de lectura: el escritor hace partícipe al lector del juego literario. Ambos son cómplices en el juego de la creación literaria.

5. La conciencia de género: qué es un microrrelato

Un importante número de textos se centran en la naturaleza y las características del microrrelato. Todos ellos lo hacen, eso sí, dentro de una ficción literaria, en la que se producen unos hechos que dejan entrever un transcurso temporal. Se trata, nuevamente, del fenómeno de la literatura dentro de la literatura. Solo podemos comentar tres de este tipo de textos, sumamente significativos. En el primero, de Juan Sabia, asistimos al proceso mismo de creación:

¿QUÉ ES UN MICRORRELATO?

La pregunta fue el detonante para poner en marcha su intelecto. Lo tentó el desafío de capturar la definición huidiza. Sus pensamientos, embarcándose en una cuenta regresiva, se engranaban como piezas de un aparato de relojería. ¿Sería un cuento en miniatura? Le ardieron las mejillas. ¿O un chiste repentino? Le sudaba la frente. ¿Reflexiones certeras? Las sienes le latían. ¿Prosa poética súbita? Se le nubló la vista. ¿Una ocurrencia breve? Un zumbido creciente se instaló en sus oídos. ¿Anécdota efímera, narración concisa? Un temblor imparable se generó en su centro. ¿Fábula rápida, relato precario, idea inesperada? En pleno arrebato, vivió con alivio de condenado a muerte su propia explosión.

Sonrió. Tal vez fuese esto: el detonante en la primera línea y, unos pocos renglones más abajo, el estallido imprevisto. Y se puso a escribirlo. (Obligado, 2009: 86).

La pregunta que da título al microrrelato pone de manifiesto la conciencia del escritor ante el fenómeno que supone el microrrelato. En el título, el protagonista se plantea qué es. En el desarrollo narrativo comunica sus dudas, sus cuestionamientos y también el efecto que el acto creador produce en su propio ser, de forma que se mezclan los pensamientos y los sentimientos. Como decía Unamuno, "Piensa el sentimiento. Siente el pensamiento".

El microrrelato nos ofrece en sí mismo toda la creación: el planteamiento inicial (¿podríamos llamarlo inspiración?), el proceso de escritura (con un cúmulo de dudas y de sensaciones) y, por último, el resultado final, que es el microrrelato que el lector tiene ante sus ojos.

El segundo microrrelato se titula "Muerte natural", de Juan Gracia Armendáriz. Lo reproduzco solo parcialmente:

MUERTE NATURAL

Dio por terminado el libro y cerró el ordenador portátil. Tras un año de trabajo y cultivo de ciertas facultades literarias —concisión, sugerencia, síntesis narrativa, capacidad poética, rasgos de humor, algunas dosis de fantasmagoría—, el escritor de relatos brevísimos fue presa de las exigencias del género. Comprobó frente al espejo que era un hombre menguado, apenas del tamaño de un cortador de cabezas [...]. (Andres-Suárez, 2012: 310).

La ficción, en este caso de naturaleza fantástica, sirve como marco que justifica la metamorfosis narrada, pero, a la vez, pone de relieve las características de tan particular género: "concisión, sugerencia, síntesis narrativa, capacidad poética, rasgos de humor, algunas dosis de fantasmagoría". El autor conoce bien dichas características y apunta también hacia alguna de las variedades del género. El desenlace incide en una de ellas, la fantástica: el autor de cuentos brevísimos se ve mimetizado y su tamaño mengua en paralelo a su creación.

Terminaré este apartado sobre los meta-microrrelatos con uno de Ángel Olgoso:

ESPACIO

Escribí un relato de tres líneas y en la vastedad de su espacio vivieron cómodos un elefante de los matorrales, varias pirámides, un grupo de ballenas azules con su océano frecuentado por los albatros y los huracanes, y un agujero negro devorador de galaxias.

Escribí una novela de trescientas páginas y no cabía ni un alfiler, todo se hacinaba en aquella sórdida ratonera, [...] se sucedían peligrosas estampidas formadas por miles de detalles intrascendentes, el piso de este caos ubicuo y sofocador estaba cubierto con el aserrín de los mismos pensamientos molidos una y otra vez, los árboles eran genealógicos, los lugares, comunes, y las palabras, pesados balines de plomo que se amontonaban implacablemente sobre el lector agónico hasta enterrarlo. (Valls, 2012: 72).

Como se ve, el microrrelato titulado "Espacio" plantea, desde la narración y desde la perspectiva del escritor (como deja entrever el uso de la primera persona), el mismo elogio de la brevedad que hacía Juan Ramón Jiménez (curiosamente "Espacio" se titula también el gran poema en prosa, obra cumbre de Juan Ramón). Los escritores de microrrelatos son muy conscientes de que brevedad no es sinónimo de simpleza. Pero en el taller literario, el escritor de microrrelatos tendrá que trabajar con precisión y agudeza para lograr la chispa que encierre un universo.

6. Conclusiones

En la búsqueda de rasgos que singularicen el estatus genérico del microrrelato, un dato que puede resultar relevante es el gran número de microrrelatos metaliterarios, en los que, de una u otra forma, el autor cobra un protagonismo que no tenía en otros géneros. El autor se crea y se recrea, experimenta en su taller literario con procedimientos a la vez tan antiguos y tan modernos como las cajas chinas (literatura fractal), fuerza su mensaje hasta su mínima expresión, reflexiona sobre el género y experimenta la creación microtextual. Estos microrrelatos metaliterarios ponen al descubierto una actitud creativa, sumamente consciente, que quizá puede hacerse extensiva a todos los microrrelatos: el autor no se centra solo en contar una historia, sino que, paralelamente al contenido de esa historia, aspira a que su labor como creador aflore. Y los lectores no solo apreciarán la historia contada; apreciarán también los mecanismos que se han seguido para conseguir ofrecer el máximo contenido con la mínima expresión.

Bibliografía

ANDRES-SUÁREZ, Irene (1994). "Notas sobre el origen, trayectoria y significación del cuento brevísimo". *Lucanor* 11: 55–69.

— (2010). *El microrrelato español. Una estética de la elipsis.* Palencia: Menoscuarto.

— (2012). *Antología del microrrelato español (1906–2011). El cuarto género narrativo.* Madrid: Cátedra.

APARICIO, Juan Pedro (2006). *La mitad del diablo,* Madrid: Páginas de Espuma.

BERTI, Eduardo (ed.) (2008). *Los cuentos más breves del mundo. De Esopo a Kafka.* Madrid: Páginas de Espuma.

CALVO REVILLA, Ana (ed.) (2018). *Elogio de lo mínimo. Estudios sobre microrrelato y microficción en el siglo XXI.* Madrid-Fráncfort: Iberoamericana-Vervuert.

GARRIDO, Antonio (2009). "El microcuento y la estética posmoderna". En Montesa, Salvador (ed.) *Narrativas de la postmodernidad. Del cuento al microrrelato.* Málaga: AEDILE. 49–66.

Gómez Trueba, Teresa (2009). "Origen del microrrelato en España. Juan Ramón y su poética de lo breve". En Montesa, Salvador (ed.). *Narrativas de la postmodernidad. Del cuento al microrrelato*. Málaga: AEDILE. 91–115.

Jiménez, Juan Ramón (2009). *Obras. Cuentos largos (1906–1949). Crímenes naturales (Prosas tardías, 1936–1954)*. Vol. 37. Madrid: Visor Libros-Diputación de Huelva.

Lagmanovich, David (2005). *La otra mirada. Antología del microrrelato hispánico*. Palencia: Menoscuarto.

— (2006). *El microrrelato. Teoría e historia*. Palencia: Menoscuarto.

Mateos Blanco, Belén (2016). "Aproximación histórica al microrrelato español". *Revista Digital Universitaria* 7, Vol. 17. Disponible en: http://www.revista.unam.mx/vol.17/num7/art51.

Noguerol, Francisca (2010). "Micro-relato y posmodernidad: textos nuevos para un final de milenio". En Roas, David (ed.). *Poéticas del microrrelato*. Madrid: Arco/Libros. 77–100.

Núñez Sabarís, Xaquín (2017). "Microrrelato y campo literario: un análisis relacional y de corpus de las antologías contemporáneas (2000–2017)". *Microtextualidades. Revista internacional de microrrelato y minificción* 1: 72–97.

Obligado, Clara (2001). *Por favor, sea breve. Antología de relatos hiperbreves*. Madrid: Páginas de Espuma.

— (2009). *Por favor, sea breve 2. Antología de microrrelatos*. Madrid: Páginas de Espuma.

Roas, David (2008). "El microrrelato y la teoría de los géneros". En Andres-Suárez, Irene; Rivas, Antonio (eds.). *La era de la brevedad. El microrrelato hispánico*. Palencia: Menoscuarto. 47–76.

— (2010). "Sobre la esquiva naturaleza del microrrelato". En Roas, David (ed.). *Poéticas del microrrelato*. Madrid: Arco/Libros. 9–42.

Rueda, Ana (ed.) (2017). *Minificción y nanofilología: latitudes de la hiperbrevedad*. Madrid-Fráncfort: Iberoamericana-Vervuert.

Valls, Fernando (2008). *Soplando vidrio y otros estudios sobre el microrrelato español*. Madrid: Páginas de Espuma.

— (2012). *Mar de pirañas. Nuevas voces del microrrelato español*. Palencia: Menoscuarto.

Zavala, Lauro (2004). *Cartografías del cuento y la minificción*. Sevilla: Renacimiento.

Teresa Gómez Trueba

Universidad de Valladolid

Sueños, microficciones y pintura surrealista[1]

En el *Primer manifiesto del Surrealismo* (1924) reconocía Breton el acierto de Freud al proyectar su labor crítica sobre los sueños. La observación de Breton tuvo, como es sabido, una enorme transcendencia en la historia del arte y la literatura. Se lamentaba el francés en 1924 de que esa parte tan importante de la actividad psíquica hubiera merecido tan escasa atención hasta la fecha:

> Y ello es así por cuanto el pensamiento humano, por lo menos desde el instante del nacimiento del hombre hasta el de su muerte, no ofrece solución de continuidad alguna, y la suma total de los momentos de sueño, desde un punto de vista temporal, y considerando solamente el sueño puro, el sueño de los periodos en que el hombre duerme, no es inferior a la suma de los momentos de realidad, o mejor dicho, de los momentos de vigilia. […] El hombre, al despertar, tiene la falsa idea de reemprender algo que vale la pena. Por esto, el sueño queda relegado al interior de un paréntesis, igual que la noche. Y, en general, el sueño, al igual que la noche, se considera irrelevante (Breton, 1969: 26).

A partir de ahí, Breton va a concluir que "dentro de los límites en que se produce (o se cree que se produce), el sueño, es según todas las apariencias, continuo y con trazas de tener una organización y estructura" (Breton, 1969: 27). Es decir, cada sueño de cada noche pudiera ser una continuación del sueño de la precedente y pudiera continuar la noche siguiente, "con un rigor harto plausible". Proponía de este modo Breton a los artistas que se decían surrealistas someter sus sueños a un examen metódico, a través de una disciplina de la memoria que registrara los hechos más destacados, pudiendo así reconstruir ese relato unitario, pero continuamente interrumpido, que constituía lo vivido durante la noche.

La recomendación de Breton era demasiado sugerente como para no ser atendida. Lo cierto es que la mayor parte de las obras literarias, plásticas o cinematográficas, que reconocemos creadas bajo la estela del Surrealismo comparten

1 Este trabajo se ha realizado en el marco del Proyecto de Investigación I+D "La narrativa breve española actual: estudio y aplicaciones didácticas" (DGCYT FFI2015-70094-P), financiado por el Ministerio de Economía y Competitividad dentro del Programa Estatal de Fomento de la Investigación científica y técnica de excelencia (Subprograma estatal de Generación de conocimiento).

eso que de un modo un tanto impreciso denominamos atmósfera onírica. Pero hubo quien, yendo aún más lejos, se propuso aplicar dicha recomendación a pies juntillas, entregándose durante los momentos de vigilia a la apasionante tarea de registrar por escrito el relato los sueños reales tenidos durante la noche.

Para ser justos con la historia de la literatura tenemos que reconocer que muchos siglos antes de que naciera Breton, el sueño (en simbólica oposición a lo real) ya resultaba un fructífero motivo de inspiración (sirvan Cervantes o Calderón de ejemplo). Asimismo, desde antiguo se han publicado obras literarias que fingían registrar el relato del sueño que el autor o el narrador tuvieron mientras dormían. La literatura clásica abunda en ejemplos conocidos: *La visión de Er*, relatada al final de la *República* de Platón, el *Sueño de Escipión* de Cicerón, *El Sueño* de Luciano… Durante la Edad Media, se popularizó de manera extraordinaria el género de las visiones a lo largo de toda Europa. Y en las literaturas hispánicas, *El sueño* del Marqués de Santillana, en verso, o relatos en prosa como *El sueño* de Bernat Metge o la *Visión deleitable* de Alfonso de la Torre, recogieron esa tradición. En nuestra literatura, más abundantes son aún los ejemplos cuando nos acercamos al Humanismo, encontrando, entre otros muchos, el formidable *Somnium* (1520) de Juan Luis Vives o el misterioso *Somnium* (1532) de Juan Maldonado. Con la llegada del XVII el género de los sueños literarios se popularizó de manera extraordinaria, y a los magistrales *Sueños* de Quevedo no pararon de salirle imitadores hasta bien entrado el siglo XIX, utilizándose sin cesar esta misma estrategia narrativa con diferentes intenciones, que podrían ir desde las morales o satíricas, hasta las filosóficas o incluso científicas.

Pero como he explicado ya en otro trabajo (Gómez Trueba, 1999), la utilización del sueño antes de Freud como motivo de inspiración literaria nada tiene que ver con las propuestas surrealistas. A mi modo de ver resulta completamente anacrónico intentar explicar el caos y absurdo propio de los *Sueños* de Quevedo, por poner un ejemplo conocido, como precedente del automatismo surrealista. Nada más lejos de la intención de Quevedo y sus contemporáneos que capturar la palabra reveladora de los auténticos sueños, atrapar con fidelidad sus misteriosos secretos. De lo que se trataba entonces era de aprovechar la vieja y extendida creencia de que existen sueños divinos y proféticos, para dotar de mayor prestigio ciertas verdades ya preconcebidas y prestablecidas antes de la escritura del sueño en cuestión. Todos los sueños literarios escritos antes del psicoanálisis nos confirman lo que ya sabíamos de la condición humana, realidades monstruosas ya conocidas por sus lectores, denuncias tópicas y utopías poco originales. Hasta el siglo XIX lo que encontramos es el relato "consciente" de un supuesto sueño

(ningún lector creía estar leyendo el relato de sueños reales), referido por un narrador intelectualmente bien despierto.

Asimismo, la mayoría de las obras literarias que se publicaron durante siglos bajo el titulo o subtítulo de "Sueños" son narraciones extensas que nos ofrecen un relato continuo y unitario. Se trata de un género de relatos que sobrevive a lo largo de los siglos con gran conservadurismo. El amplio corpus de obras que analicé en mi estudio de *El sueño literario en España* (1999) me permitió demostrar entonces que, siglo tras siglo, los autores recurrían a los mismos tópicos y motivos a la hora de narrar sus sueños. Con escasas variaciones, encontramos una y otra vez a lo largo de la historia, los mismos personajes, los mismos escenarios, los mismos hechos narrados. Los autores de sueños no buscaban exactamente sorprender a sus lectores, sino envolver su mensaje en un formato reconocible, dotando así de cierto prestigio una serie de enseñanzas que se imponían por encima del modelo narrativo elegido. Incluso cuando se trataba de parodiar la estructura genérica ya desgastada por el uso (es el caso de Luis Vives en el siglo XVI, de Quevedo en el siglo XVII, o de Torres Villarroel en el XVIII), los autores no se separaban un ápice de las convenciones, reglas y *topoi* consolidados por la tradición.

Pero los libros de sueños que se publicaron tras la explosión de las Vanguardias respondían sin duda a intereses muy distintos. A partir de entonces sí que encontraremos obras en las que realmente el autor se proponía (o al menos parecía proponerse) registrar con la mayor fidelidad posible lo soñado durante la noche. De lo que se trataba en ese momento era precisamente de despojarse de cualquier tradición o prejuicio para liberar esa realidad oculta y reprimida. Ya no interesa trasmitir una verdad preconcebida sino sorprender con la extrañeza de lo soñado, aunque su significado fuera totalmente hermético para el soñador y sus lectores.

Consecuentemente, frente a la extensión, unidad y coherencia narrativa de los sueños literarios de la tradición, los surrealistas o post-surrealistas, a la hora de narrar sus sueños, se conformarán, en aras de una pretendida fidelidad a lo recordado, con registrar pequeños fragmentos inconexos que en absoluto aspiran a la constitución de un relato extenso y unitario. Insisto en que ese resultado fragmentario e inconexo del relato del sueño tiene que ver precisamente con la voluntad de contar la verdad de lo soñado. Porque qué recordamos al despertar de nuestros sueños: apenas una imagen, un relato escurridizo y fragmentario que se desvanece tan pronto queremos reproducirle en palabras o por escrito.

Pues bien, si he querido hablar de este asunto en el marco de este estudio colectivo dedicado al microrrelato, es porque precisamente de esa voluntad de algunos escritores cercanos al movimiento surrealista de registrar sus sueños surgieron libros que han sido considerados en algunos casos (y en otros bien pudieran serlo)

como pioneros en la consolidación del género del microrrelato en España. En definitiva, no es raro que aquellos libros que se han publicado bajo la advertencia de ser un registro de los "verdaderos" sueños de su autor, se compongan de un puñado de brevísimas prosas levemente narrativas y tenuemente entrelazadas entre sí. Lo cierto es que algunos de esos libros (escritos mucho antes de que existiera una conciencia genérica en torno al microrrelato), hoy pasarían por ser auténticas colecciones de microrrelatos.

En relación con el origen y consolidación del género del microrrelato en España, Irene Andres-Suárez ya prestó especial atención al grupo de los escritores relacionados con el Postismo (empeñados en hacer renacer el espíritu de las Vanguardias y en particular el del Surrealismo francés en aquel ambiente poco proclive del franquismo) y su temprana apuesta por las formas breves. Asimismo David Roas había recordado también que en el primer número de la revista *Cerbatana*, publicación oficial del grupo, se convocó el primer concurso de microrrelatos en España (aunque lógicamente no bajo este término) (Roas, 2010, 37–38). Fue en ese contexto de renovación, contracorriente, del viejo espíritu de las Vanguardias, en el que se publicaron los dos libros en los que me gustaría detenerme: *80 sueños* (1951) de Juan-Eduardo Cirlot y *La piedra de la locura* (1963) de Fernando Arrabal. Dos cosas tienen ambos en común: los dos parecen contener sueños y pesadillas del autor y ambos están formados de microtextos en prosa. Añadamos también que ninguno de los dos ha sido habitualmente catalogado entre la obra narrativa de sus respectivos autores.

En 1951 publicó Cirlot un librito poco conocido titulado *80 sueños*, una edición muy reducida a cuenta del propio autor. Entre 1965 y 1972 transcribió otros 8 sueños que fueron añadidos en una nueva edición de 1988, titulada ahora *88 sueños* (Madrid, Moreno Ávila editores), en la que se incorporan también cuatro breves artículos donde el autor expuso sus teorías acerca de la relación entre lo real y lo irreal, lo onírico y el pensamiento. Los sueños de Cirlot son textos de extremada brevedad, con escasa sustancia narrativa, en los que mayoritariamente se describen escenas, extrañas situaciones, vagos parajes. No obstante, en algunos de ellos la anécdota que los teóricos del género reclaman a un texto breve en prosa para que podamos hablar de auténticos microrrelatos también aparece.

17

Ella está sentada al lado de una ventana que casi ocupa toda la pared. Va vestida de novia y su traje blanco está manchado con una gotas de sangre mía.

15

La atmósfera vibraba y se veía difícilmente a
su través. En el horizonte había un sol
pálido y tembloroso; al extremo opuesto
surgía la luna. Entonces extendí ambos
brazos para orientarme y poder ir hacia la
ciudad, pero ésta ya no existía.

31

Visito un lugar subterráneo, lleno de jaulas
como las de las fieras de un parque
Zoológico. En esas jaulas hay hombres
encerrados y enterrados hasta medio cuerpo
en el barro viscoso que forma su suelo.

38

Al tener que ponerme una máscara, yo
elegía una de demonio y, en el momento de
estrenarla, se abría un hueco en la pared y
advertía que una extraña mujer me estaba
observando.

51

Atravieso habitaciones y habitaciones, todas
iguales, en las que sólo el papel de las
paredes cambia de color. No hay muebles en
ninguna de ellas. No encuentro lo que
busco.

Los sueños de Cirlot intentan alejarse de cualquier convención. Todo en ellos es
insólito e inesperado, llamado a provocar una reacción de extrañamiento en el
lector. Es patente la búsqueda de la verosimilitud onírica; es decir, se pretende que
tengan la apariencia de sueños reales. Y, sin embargo, algo hay en ellos que nos
resulta muy familiar: es ese estereotipo al fin y al cabo de la ambientación onírica
que tanto divulgo y vulgarizó el Surrealismo.

Veamos el último de los sueños, el 88, fechado el mes de octubre de 1972 y
añadido con posterioridad a la edición original de los *80 sueños*, de 1951.

88

En una gran llanura hay una enorme cabeza
de terracota negra de diosa. Paisaje soleado
y caluroso. Doy una vuelta y me encuentro
frente a un gran monumento de ladrillos

rojos y negros, de planta central y con
cuatro arcos de triunfo en sus cuatro
entradas. El interior está lleno de estatuas de
mármol, romanas como el edificio. Entre
ellas me llaman la atención dos: la de una
mujer-sirena que parece reírse y la del
emperador Trajano.

Como en el resto de los sueños el paraje descrito es insólito, pero al tiempo no se
puede dudar de que se parece demasiado a los pintados por Giorgio de Chirico.

Imagen 1: Plaza de Italia *(1913)*

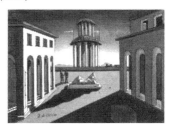

Las llamadas pinturas metafísicas de De Chirico están consideradas como uno de
los más evidentes precedentes del Surrealismo pictórico. Esos lugares vacíos, calla-
dos e inmóviles en los que los objetos son reducidos al más puro esquematismo,
y en la que todo nos resulta familiar al tiempo que fantasmagórico, bien pudieran
haber inspirado algunos de los sueños literarios de los postistas españoles como
este último de Cirlot. Lo mismo cabría decir respecto a los sueños 44 y el 56, en los
que también encontramos inquietantes parajes casi desérticos en los que extraños
juegos de luces y sombras y falsas o artificiosas perspectivas dejan entrever restos
de misteriosas construcciones.

44

Después de una larguísima peregrinación por
un desierto, veo en la lejanía una ciudad
amurallada, de la cual se destaca
extraordinariamente una de sus torres. Pasan
nubes y brumas que la velan y entenebrecen,
Pero vuelve a aparecer siempre esa torre a la que da el sol de lleno.

Imagen 2: Giorgio de Chirico, La gran torre *(1913)*

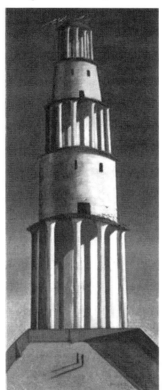

Imagen 3: Giorgio de Chirico, La torre roja *(1913)*

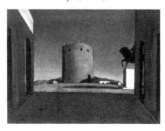

56

En medio de un desierto de piedra, cuya
regularidad sólo está rota por montículos no
muy elevados, aparece bruscamente un

Inmenso palacio; lo que llama más mi
atención son sus blancas terrazas de mármol.
Pero paso de largo y regreso al campo
solitario.

Imagen 4: Giorgio de Chirico, Melancolía de un bello día *(1913)*

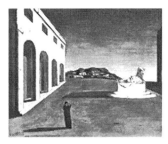

Asimismo las inesperadas yuxtaposiciones de personas u objetos que nos sorpren-
den en algunos de los sueños de Cirlot también podrían remitirnos a aquellos
extraños primeros *collages* del Dadaísmo que tanto influyeron en los surrealistas.
El mismo Cirlot va a citar en uno de los artículos que se recoge en la edición de
los *88 sueños* los *collages* de Max Ernst (de hacia 1920–30), en los que por ejem-
plo "puede verse —por las yuxtaposiciones que, tras los previos recortes, hacía
el maestro alemán, Durero del siglo XX— cómo un mar aparece de pronto en
medio de una habitación, bajo un denso cortinaje o junto a un lecho Biedermeier"
(Cirlot, 1988, 117). Imposible no relacionar la escena del grabado evocado por
Cirlot con este otro de sus sueños:

59

La habitación donde estoy no tiene puertas
ni ventanas, pero sí un espejo en el cual me
miro. Súbitamente caen las paredes y un
paisaje de almendros en flor, surgiendo
sobre la nieve, aparece a mi alrededor.
Cuando me miro, advierto que una
transfiguración total se ha apoderado. Tengo
una inmensa cabellera rubia y los labios
rojos como la sangre.

Imagen 5: Grabado de Max Ernst

En 1963 la editorial Julliard publicó en edición francesa el libro de Fernando Arrabal *La piedra de la locura*. La obra fue redactada en castellano y traducida, poco después, al francés por Luce Moreau y el propio Arrabal. Los primeros textos, extractos de lo que sería *La piedra de la locura*, aparecieron publicados en el nº 1 de la nueva revista superrealista *La Brèche*, en octubre de 1961 (Torres Monreal, 1984, 10).

Como señalaba más arriba el libro ha sido tradicionalmente clasificado dentro de la obra poética del autor y, de hecho, es incluido en la reciente edición de su poesía reunida (Arrabal, 2016). No obstante, Irene Andres-Suárez incluyó con buen criterio una selección del mismo en su antología del microrrelato español (Andres-Suárez, 2012, 213-217). Naturalmente, ambas formas de leer esta magnífica obra de Arrabal no son excluyentes. Sea como fuere, y al igual que en el caso de Cirlot, el resultado de esa explícita voluntad de transcribir los propios sueños se traduce en un libro formado por breves prosas narrativas que generalmente no superan la página impresa. En este caso, además, se aprecia el interés por establecer sutiles conexiones entre unos textos y otros, que aún sin llegar a conformar un entramado argumental, dan al conjunto una apariencia de menor improvisación y automatismo respecto a la obra de Cirlot. Esas conexiones se establecen a través de varios mecanismos de concatenación: la reaparición insistente de determinados objetos que adquieren evidente categoría simbólica en el imaginario onírico, la presencia de series de textos que repiten una y otra

vez una misma versión con leves variantes, una estructura circular en la que el último texto del conjunto viene a repetir simbólicamente el primero de ellos.

En el pórtico de la edición de Julliard, el autor calificaba su obra como "libro pánico". En otras ocasiones ha aludido a ella como "Libro de mis sueños". Y asimismo, confesó en una entrevista a Schiffers que se trataba de sueños de su "época de contacto con los superrealistas de París" (cit. por Torres Monreal, 1984, 10). Conocemos algunos datos relevantes en relación con el proceso de creación de la obra. Al parecer el propio Arrabal informó de que se trataba de sueños muy recientes, que había redactado "en caliente" (Torres Monreal, 1984, 10). Pero el encargado de preparar la primera edición española del libro, Torres Monreal (Barcelona, Destino, 1984), a diferencia de lo que dice el propio autor, cree en cambio que algunos de esos sueños tuvieron lugar con anterioridad a 1961. De hecho, nos recuerda en una nota cómo el mismo Arrabal había situado uno de ellos, el que comienza "Estaba en unas letrinas estrechas y sucias", en años anteriores:

> Redacté —reconoció Arrabal— primero un sueño que incluí en uno de mis libros, *La piedra de la locura*. Era un relato inmediato, redactado en su estado bruto. A partir de ahí escribí *El laberinto*. Me pareció un sueño muy kafkiano. Y escribí la pieza al modo de Kafka, al menos en lo que al lenguaje se refiere [...] Así pues, el tema de *El laberinto* es copiado: yo he soñado de verdad con ese hombre encadenado en las letrinas. Era uno de mis compañeros de sanatorio que luego murió. En este sueño yo aparecía encadenado a él en los retretes (en A. Schiffers, 1969, pp. 93–94; cit. por Torres Monreal, 1984, 145).

A partir de este dato, Torres Monreal sitúa cronológicamente el sueño tras la operación que Arrabal sufrió en el hospital Foch, de Suresnes, en noviembre de 1956 (1984: 144). Pero independientemente de la fecha en la que Arrabal tuviera este y otros de sus sueños (difícil saberlo), lo que nos interesa extraer de la declaración citada, es esa confesión de haber soñado "de verdad" con la situación relatada en el texto. En definitiva, fueran sueños más o menos cercanos al momento de su escritura, todo parece indicar que, al igual que antes hiciera Cirlot, Arrabal también se propuso narrar sus sueños y pesadillas.

Fernando Arrabal tomó contacto con el círculo de los surrealistas franceses en 1962. El propio Breton leyó en voz alta estos relatos, que creyó un libro de poesías y que elogió como el más bello ejemplo de escritura superrealista. Sin embargo, Torres Monreal y otros críticos sitúan el movimiento Pánico y Arrabal más cerca de los postistas españoles (con los que colaboró en sus años de Madrid) que del Surrealismo francés, cuyo estrecho dogmatismo le hizo distanciarse. Así, en opinión de Torres Monreal: "el superrealismo arrabaliano es más sincero y directo, [pues] su materia inmediata procede, sin ningún

artificio, de sus sueños y de pesadillas" (Torres Monreal, 1984, 13). Asimismo, argumenta que la escritura *pánica* de Arrabal se asienta sobre dos elementos: "la *memoria* y el *azar*. La memoria aporta los datos y el azar los selecciona" (Torres Monreal, 1984,14). Tras su análisis Torres Monreal concluye: "En *La piedra de la locura* todo parte del sueño, no teniendo el consciente más misión que la de *ordenar* el material recuperado de los sueños" (Torres Monreal, 1984, 16). Me interesa especialmente que nos detengamos a reflexionar sobre esa afirmación de que "todo parte del sueño".

Considera Torres Monreal que esa estructura premeditada a la que aludíamos más arriba, a base de continuas repeticiones, casi a modo de estribillo, de textos, expresiones, citas o imágenes es resultante "del proceso creativo profundo, del mecanismo psíquico de la escritura" (Torres Monreal, 1984, 15). Más bien, como veremos más adelante, considero que la estructura claramente elaborada y premeditada del conjunto lo aleja notablemente de cualquier sospecha de automatismo psíquico. En realidad, este crítico parece caer en cierta contradicción cuando un poco más adelante se detiene a señalar las numerosas influencias pictóricas que podríamos detectar en los sueños de Arrabal. Más allá de que el propio título del libro provenga de un cuadro de El Bosco, hay una serie de sueños, en los que el narrador cuenta que le sometieron a una operación para extraerle de la cabeza la piedra de la locura, que parecen estar claramente inspirados en el mismo, recreándole así en diferentes versiones:

Imagen 6: El Bosco, Extracción de la piedra de la locura *(1475–1480)*

Vino el cura a ver a mi madre y le dijo que yo estaba loco.

Entonces mi madre me ató a la silla, y el cura, con un bisturí, me hizo un agujero en la nuca y me sacó la piedra de la locura.

Luego, entre los dos, me llevaron, atado de pies y manos, a la nave de los locos

(*La piedra de la locura*, 32).

Asimismo la imagen de la nave de los locos con la que concluye precisamente esta versión también debió de sacarla Arrabal de este otro cuadro de El Bosco:

Imagen 7: El Bosco, La nave de los locos *(1503-1504)*

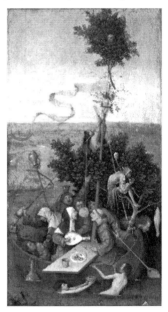

Además de la pintura de El Bosco como evidente intertexto de la obra, Torres Monreal señala también la indudable influencia en ella de la pintura superrealista, en especial de Duchamp y Magritte. Para este crítico lo que permite esa identificación es una determinada forma narrativa en la que "el objeto [...] nos impresiona por su insistente redundancia, su desproporción y dislocación; por su desviación de su uso habitual; por lo inesperado de su aparición en el curso del relato por medio de frecuentes primeros planos" (Torres Monreal, 1984, 21). Señala asimismo como estrategia coincidente en los modelos plásticos aludidos y en Arrabal el abandono de la profundidad o perspectiva y la aparición de uno o

varios planos superpuestos. Concretamente se refiere con ausencia de perspectiva, a la falta de referencias temporales, la ausencia de razonamientos y de excursos "biográficos" sobre los personajes y, "a nivel frástico y retórico, por la escasez de subordinadas causales, de paréntesis y de comparaciones explícitas" (Torres Monreal, 1984, 21). Señala, por último, el abultamiento y el gigantismo, tan frecuentes en la plástica superrealista, como unos de las estrategias más características de los textos de Arrabal.

Pero, en realidad, todos los rasgos aludidos son tan comunes a Arrabal como al resto de los artistas embebidos en el Surrealismo. Creo que la influencia es más directa y visible, hasta el punto de que algunos sueños no me parecen ser tan reales como declara su autor, ni meramente resultantes de ese automatismo psíquico que señala su editor. Otra sugerente forma de interpretarlos tiene que ver con su función ecfrástica, pues lo cierto es que muchos de los sueños de Arrabal parecen corresponderse de manera visible con determinados cuadros surrealistas. El propio Arrabal le confesó a A. Schiffers (1969, 106) en una entrevista que lo que más le apasionaba de los superrealistas no era precisamente su escritura sino sus obras plásticas: "Mi obra —confesó entonces— debe bastante a un pintor como Magritte. En *La piedra de la locura* se encuentran imágenes de cuadros de Magritte: luces que no iluminan, palabras escritas sobre la montaña..." (cit. por Torres Monreal, 1984, 20–21). Y efectivamente es fácil detectar esas deudas en el libro de Arrabal.

> A veces, cuando miro el árbol, veo un cuello y una corbata roja de pajarita en torno al tronco.

> Si me acerco puedo abrir la corteza del árbol. Como si fuera una puerta, y dentro encuentro un tetraedro rectangular vacío que tiene en su interior una esfera en la que está escrita la palabra SABER (*La piedra de la locura*, 43).

Imagen 8: René Magritte, La voz de la sangre *(1961)*

En otro de los sueños, leemos:

> Lo veo todos los días, inmóvil, escondido en el descansillo de las escaleras. Es muy alto
> y lleva un gran abrigo, un bastón y un monóculo; sus ojos parecen vacíos y sin embargo
> tengo la impresión de que me mira [...] (*La piedra dela locura*, p. 96).

El motivo recuerda a una de las series más conocidas de la obra de Magritte:

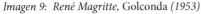

Imagen 9: René Magritte, Golconda *(1953)*

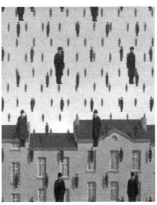

Así, algunos de los objetos que aparecen insistentemente en los sueños de Arra-
bal, como el huevo gigante, por ejemplo, quizás no respondan tanto a obsesiones
personales del autor como a *topoi* popularizados por la estética surrealista:

> [...] A mitad de camino encontré a un hombre cubierto de carbonilla que me indicó un
> refugio que había más lejos. Lugo me besó cariñosamente. Y de pronto el hombre desa-
> pareció, no me di cuenta cómo, pero vi un gran huevo que andaba gracias a dos piernas
> con sus botas respectivas [...] (*La piedra de la locura*, 70).

Más allá de que ese enorme huevo andante nos traiga a la memoria al mítico per-
sonaje de Lewis Carroll, Humpty Dumpty, recordemos que los huevos gigantes
aparecen también en la obra de Magritte (*Las afinidades electivas*, 1933) o decoran
incluso el propio Museo Dalí de Figueras. Igualmente, otros motivos, como la
muñequita de plástico (p. 102), los cuerpos mutilados (p. 113, p. 118), o los peces,
también son de clara inspiración surrealista:

> [...] Luego se puso a llover y ella se colocó de pie desnuda sobre un caballo. Yo llevaba
> las riendas. Llovieron peces que, riendo, se metían entre sus piernas (*La piedra de la
> locura*, 133).

Imagen 10: René Magritte, La invención colectiva *(1935)*

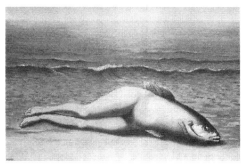

Los microrrelatos de *La piedra de la locura* sumergen al lector en una asfixiante atmósfera de pesadilla. Dicha atmósfera depende tanto de la extrañeza de las situaciones y objetos descritos, como de una suerte de repetición claustrofóbica de escenas o situaciones de las que el narrador no logra salir:

> [...] En mi intento por salir del patio me topé con una ventanita enrejada, miré al interior y vi al hombre, inmóvil, que me miraba fijamente. Tuve mucho miedo y volvía a meterme en el laberinto de sábanas.
>
> Continué andando entre las sábanas. De nuevo vi la ventanita. Me dije que no debería mirar, pero miré. El hombre me miró fijamente. Tuve mucho miedo.
>
> Creo que esto se repitió varias veces. La espalda cada vez me hacía más daño y quería salir lo más pronto posible del patio. Pero no podía (*La piedra de la locura*, 128).

Esa estética de la repetición obsesiva impregnó también cierto cine experimental de aquella época. De hecho algunas de las escenas descritas por Arrabal parecen sacadas de la mítica película de Alain Resnais, con guión de Allain Robbe-Grillet, *El año pasado en Marienbad,* del año 1961:

> Las mujeres llevaban cuernos blancos y antifaces negros. Los hombres, arrodillados junto a ellas, imploraban.
>
> Por todas partes veía el mismo espectáculo. Bajaba las escaleras y también veía el mismo espectáculo y el mismo veía en todas las habitaciones [...] (*La piedra de la locura*, 90).

Pero las repeticiones más inquietantes del libro son aquellas que podríamos considerar de índole textual. Así, encontramos juegos con el lenguaje cercanos a los del Grupo Oulipo: repeticiones obsesivas de palabras, de sonidos, de la letra "a", de la palabra "mamá" (de la que, al igual que del lenguaje, el poeta tampoco puede desprenderse):

Malhadado, malhadado, malhadado, macho, macho, mal, mayo, mas, maestro, maestros, mantenida, mía, malhadado, malhadado, masticar, mandato.

Malhadado, malandanza, malandanza, mal, malestar, manejo, manecilla, mandíbula, mandar, mandés, manda, mía, mal, mamá, mandamás, mayor, majestad, mal, malhadado, malhadados, malhadado.

Malhadado, malandanza, malandanza, masticar, mal, mía, mandar, mandés, mía, mal, mamá, maestros, mantenida, mamá, malhadado, mandíbula, mal, malhadado, mamá, mamá, malhadado, madre (*La piedra de la locura*, 107).

En otras ocasiones de lo que se trata es de la repetición de una misma oración en dos idiomas distintos, poniendo así en evidencia la arbitrariedad y convención del signo lingüístico.

Los microrrelatos de *La piedra de la locura* sumergen al lector en una asfixiante atmósfera de pesadilla. Pero lo interesante es que esta no sólo depende de la obsesiva repetición de escenarios y situaciones, sino de la misma estructura textual abismática e inquietante. A lo largo de libro se van a repetir numerosas versiones de un mismo texto que nos remite a una estructura en abismo de carácter metalingüístico:

[Versión 1]

Cuando me pongo a escribir el tintero se llena de letras, la pluma de palabras y la hoja blanca de frases.

Entonces cierro los ojos y, mientras oigo el tictac del reloj, veo como giran en torno a mi cerebro, diminutos, el pobre-loco-amnésico perseguido por el filósofo de la mandrágora.

Cuando abro los ojos las letras, las palabras y las frases han desaparecido y sobre la hoja en blanco ya puedo comenzar a escribir:

"Cuando me pongo a escribir el tintero se llena de letras, la pluma…". Etc.

(*La piedra de la locura*, 30).

[Versión 2]

Cuando me pongo a escribir el tintero se llena de versos, la pluma de "sueños" y el papel blanco de "ideas".

Entonces cierro los ojos y, mientras oigo el ronroneo de la estufa, veo cómo giran en torno a mi cerebro, diminutas, la bella-Lis perseguida por la madre-castradora.

Cuando abro los ojos los versos, los sueños y las ideas han desaparecido y sobre la hoja blanca ya puedo escribir:

"Cuando me pongo a escribir el tintero se llena de versos, la pluma…". Etc.

(*La piedra de la locura*, p. 38).

[Versión 3]

Cuando me pongo a escribir, el tintero se llena de imaginación, la pluma de "recuerdos" y el papel de "el arte de combinar".

Entonces cierro los ojos, y mientras oigo caer la lluvia, veo cómo giran en torno a mi cerebro, diminutos, mi "yo" perseguido por su "ella".

Cuando abro los ojos "la imaginación", los "recuerdos" y el "arte de combinar" han desaparecido y sobre la hoja blanca ya puedo comenzar a escribir:

Cuando me pongo a escribir el tintero se llena de "imaginación", "la pluma"…". Etc.

<div align="right">(La piedra de la locura, p. 73).</div>

[Versión 4]

Cuando me pongo a escribir, el tintero se llena de "espacio", la pluma de "tiempo", y el papel de "armonía".

Entonces cierro los ojos y, mientras oigo el gotear del grifo, veo cómo giran en torno a mi cerebro el idealista Inís perseguido por el portero del laberinto.

Cuando abro los ojos el "espacio", el "tiempo" y la "armonía" han desaparecido y sobre la hoja blanca ya puedo comenzar a escribir:

"Cuando me pongo a escribir el tintero se llena de espacio, la pluma…". Etc.

<div align="right">(La piedra de la locura, 137).</div>

Resulta sugerente relacionar esta técnica de las variantes textuales puesta en práctica por Arrabal con la práctica de las series pictóricas, tan común entre los surrealistas:

Imagen 11: René Magritte, El hijo del hombre *(1964)* *Imagen 12: René Magritte,* El hombre del bombín *(1964)*

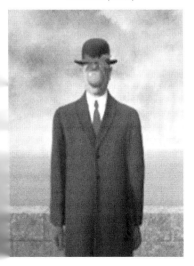

Imagen 13: René Magritte, La postal *Imagen 14: René Magritte,* Decalcomanía
 (1960) *(1966)*

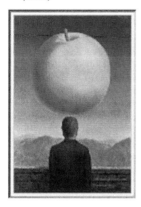
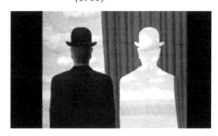

Por otro lado, obsérvese que el texto repetido que nos sirve de ejemplo nos habla de la dualidad sueño/vigilia en correspondencia con las dualidades inconsciencia/conciencia, imagen/lenguaje. Más allá de la atmósfera asfixiante de muchas escenas descritas, la estructura en abismo de la que no se puede salir es un *leitmotiv* a lo largo de todo el libro. Y, en última instancia, todos estos juegos remiten en su conjunto a una dimensión autorreferencial. De donde no puede salir el sujeto es del propio lenguaje. No casualmente el último texto del libro repite con variaciones el primero. El círculo se cierra así y el sujeto queda encerrado en la escritura, en la más severa de las convenciones, la del lenguaje. Y esta es, sin duda, la peor de las pesadillas.

Llegados a este punto hemos de recordar que la peculiar manera de Magritte de contestar al opresivo racionalismo de la sociedad burguesa tuvo en realidad más que ver con un cuestionamiento de nuestra percepción de lo real que con la atracción por lo onírico (mucho más visible en otros artistas plásticos del Surrealismo). Su obra, como la de todos los grandes artistas de la vanguardia, adquiere así una inquietante dimensión metapictórica. Y también en esta cuestión las coincidencias con Arrabal son evidentes. Nos conformaríamos con una lectura muy superficial de *La piedra de la locura,* si solo viéramos en ella un retablo de escenas y motivos de inspiración onírica. Lo cierto es que encontramos también en él toda una serie de sueños que podrían ser considerados de carácter metalingüístico. Más allá de su ambientación onírica, estos nos proponen una reflexión sobre el acto de la escritura, la arbitrariedad del signo lingüístico y la irremediable opacidad del lenguaje. Vemos así cómo en numerosas prosas se describen escenas o escenarios sobre los que extrañamente se superponen palabras escritas. Un ejemplo:

Pocas veces me ha ocurrido que, yendo por la playa, vea sobre el agua, pintada de negro, la palabra *Mar*.

También pocas veces me ha ocurrido que al acercarme a la montaña vea pintada sobre su falda la palabra *Monte*.

Pero siempre que me siento a escribir veo sobre la hoja blanca de papel dos letras muy grandes: YO (*La piedra de la locura*, 56).

Curiosamente el motivo de las palabras que se superponen sobre una imagen también nos recuerda a determinados juegos pictóricos de la época, con los que comparte un mismo significado autorreferencial. Recordemos que concretamente en la obra de Magritte, las palabras tomaron también un inesperado protagonismo en cuadros como "La máscara vacía", "El uso de la palabra", "El sentido literal" o, por supuesto, el popular "La traición de las imágenes", que luego inspiraría el famoso ensayo de Michel Foucault *Ceci n'est pas une pipe* (1973) (Foucault, 2004):

Imagen 15: La traición de las imágenes *Imagen 16: La máscara vacía (1928)*
(1928-1929)

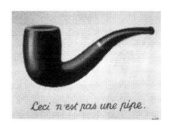

Imagen 17: La clave de los sueños (1930) *Imagen 18: La clave de los sueños (1935)*

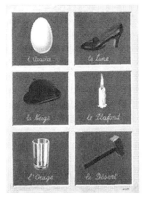
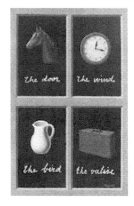

En estas desconcertantes pinturas, Magritte jugó a desligar a las palabras del significado que arbitrariamente les atribuimos por convenio. En el número 12 de la publicación *La revolución surrealista,* de 1929, el pintor belga había publicado precisamente un tratado teórico, titulado *Las palabras y las imágenes,* en el que cuestionaba la relación entre las primeras y las imágenes a las que estas nos remitían. Se trataba de proponer una resignificación o separación del sentido entre la palabra y la imagen del objeto al que designa, poniendo así en evidencia la abstracción que sustenta a la palabra cuando se cuestiona la naturaleza misma de su significado y de la forma física que reside en el objeto. Igualmente en *La piedra de la locura* Arrabal nos habla, entre sueños, y con esa enloquecedora estética de repeticiones en bucle, de la tiranía del lenguaje.

En muchos de los microrrelatos o sueños de los que estamos hablando la narratividad queda reducida a su mínima expresión. Más que narrar lo que hacen es describir una determinada escena, una imagen. En el mismo *Primer manifiesto surrealista* arriba citado se nos da una explicación acerca de esta sugerente alianza entre la escritura y la pintura, entre palabras e imágenes, en el contexto del Surrealismo:

> El caso es que una noche, antes de caer dormido, percibí, netamente articulada hasta el punto de que resultaba imposible cambiar ni una sola palabra, pero ajena al sonido de la voz, de cualquier voz, una frase harto rara que llegaba hasta mí sin llevar en sí el menor rastro de aquellos acontecimientos de que, según las revelaciones de la conciencia, en aquel entonces me ocupaba, y la frase me pareció muy insistente, era una frase que casi me atrevería a decir *estaba pegada al cristal.* Grabé rápidamente la frase en mi conciencia, y, cuando me disponía a pasar a otro asunto, el carácter orgánico de la frase retuvo mi atención. Verdaderamente, la frase me había dejado atónito; desgraciadamente no la he conservado en la memoria, era algo así como "Hay un hombre a quien la ventana ha partido por la mitad", pero no había manera de interpretarla erróneamente, ya que iba acompañada de una débil representación visual. (Breton, 1969: 39).

Cuando Breton nos dice que la frase soñada se le mostraba como algo orgánico, pegado a una imagen, quizás se nos está sugiriendo que las imágenes de los sueños sólo existen en función del lenguaje que las verbalice. Los surrealistas intentaban atrapar el misterio de los sueños, pero en el proceso de ponerlos por escrito, el relato resultante ya estaba sujeto de manera irremediable a las trampas (convenciones) del lenguaje. El texto no es mímesis de la realidad: el texto siempre remite a otro texto, y este a su vez a otro, y este a otro… Así, los sueños de Cirlot y Arrabal pudieron haber sido en verdad soñados, pero en su relato los autores no pudieron más que echar mano de ese imaginario tan popular y colectivo que conforma la pintura surrealista. La imagen preconcebida de la que intentaban huir los surrealistas al narrar sus sueños (y en esa huida distanciarse de los narradores

de sueños prefreudianos) se quedaba así pegada a su relato, cual a Breton se le quedó su frase soñada pegada a una imagen. El sueño surrealista (aquel de capturar para liberarla esa realidad misteriosa y oculta del mundo del sueño) queda así abortado ante esa eterna imposibilidad de desasirse de las imágenes y las palabras que nos conforman.

Estamos ante un fenómeno de intermedialidad (el del microrrelato y la pintura surrealista) especialmente interesante. Podríamos seguir atando cabos: no me parece nada casual el hecho de que el libro *La piedra de la locura* fuera ilustrado en su segunda edición (2000) por Antonio Fernández Molina, siento este otro de los autores más relevantes en la escritura de microrrelatos (también algunos de ellos oníricos) en el contexto del Postismo. Tampoco debe de ser casual el hecho de que tanto este como Antonio Beneyto (otro de los postistas pioneros en la escritura de microrrelatos en España) compaginaran su faceta de narradores y poetas con la de ser a su vez interesantes pintores de manifiesta y declarada influencia surrealista. No tenemos aquí espacio para seguir indagando en esta interesante relación, pero me gustaría al menos que este trabajo sirviera para abrir una posible y novedosa vía de investigación en relación con el proceso de la consolidación del género microficcional y el papel que la imagen pictórica juega en el mismo. El nacimiento y consolidación del género del microrrelato no creo que se explique de una manera unívoca. Fueron muchos los factores que influyeron en esa consolidación (la atracción por las formas breves y por el hibridismo genérico en la época de las Vanguardias, el prejuicio hacia la novela como género, el auge del poema en prosa y el incremento de la anécdota en él…) y quizás uno no desdeñable sea ese interés que trajo consigo el Surrealismo por la transcripción de los propios sueños, dando como resultado un relato muy breve, dominado por esa estética de lo absurdo e irracional, por las asociaciones ilógicas y esa atmósfera de lo onírico que tanto contribuyó a popularizar la pintura del Surrealismo.

Bibliografía

ANDRES-SUÁREZ, Irene (2012). "Introducción". En Andres-Suárez, Irene (ed.). *Antología del microrrelato español (1906–2011). El cuarto género narrativo.* Madrid: Cátedra. 21–107.

ARRABAL, Fernando (1963). *Le pierre de la folie. Livre panique.* París: Julliard.

— (1984). *La piedra de la locura.* Ed. de Francisco Torres Monreal. Barcelona: Destino.

— (2000). *La piedra de la locura.* Ed. de Francisco Torres Monreal, Ilustraciones de Ana Torres, A. Fernández Molina y Raúl Herrero. Zaragoza: Libros del Innombrable.

— (2016). *Credo quia confusum. Poesía reunida.* Ed. de Raúl Herrero. Madrid: Huerga & Fierro.

BRETON, André (1969). *Manifiestos del Surrealismo.* Madrid: Guadarrama.

CIRLOT, Juan-Eduardo (1988). *88 Sueños.* Madrid: Moreno Ávila Editores.

FERNÁNDEZ MOLINA, Antonio (2005). *La huellas del equilibrista.* Ed. de José Luis Calvo Carilla. Palencia: Menoscuarto.

FOUCAULT, Michel (2004). *Esto no es una pipa. Ensayo sobe Magritte.* Barcelona: Anagrama.

GÓMEZ TRUEBA, Teresa (1999). *El sueño literario en España: consolidación y desarrollo del género.* Madrid: Cátedra.

ROAS, David (2010). *Poéticas del microrrelato.* Madrid: Arco/Libros.

SCHIFFERS, Alain (1969). *Entretiens avec Arrabal.* París: Ed. Pierre Belfond.

TORRES MONREAL, Francisco (1984). "Introducción" a ARRABAL, Fernando, *La piedra de la locura.* Barcelona: Destino.

María Martínez Deyros

Instituto Politécnico de Bragança

"¡¿Perdona?! Con el cuento, a otra…": disrupciones y continuidades del cuento tradicional en la microficción hispánica[1]

A pesar de la buena acogida que los cuentos tradicionales tienen dentro de la minificción hispánica, no cabe lugar a dudas de que *Caperucita Roja* es la historia predilecta de los autores contemporáneos. Como bien han señalado Noguerol (2001a) y Beckett (2013: 6), una buena motivación para ello, quizá, la encontremos en el carácter activo de la protagonista del cuento folclórico, quien, frente a la pasividad mostrada por las diversas herederas del "ciclo de la niña perseguida" (Rodríguez Almodóvar, 2009: 13), no espera a que la salvación le sea otorgada por la intervención de ningún hombre. Así, esta heroína trasciende su función como mero motivo literario, erigiéndose en "auténtico mito", como "explicación no racional" de lo ominoso de la condición humana (Morán Rodríguez, 2018: 56).

En la línea de los trabajos previos de recopilación y análisis de las diferentes reescrituras actuales de estos cuentos populares (Noguerol y Morán Rodríguez, principalmente), situamos el presente estudio, deteniéndonos en algunas de las versiones actuales que el género microficcional de ámbito hispánico ha realizado en torno a las tradiciones de *Caperucita Roja* y de *Blancanieves*. Asimismo, comprobaremos cómo el microrrelato, por su particular naturaleza y sus características en consonancia con el pensamiento posmoderno (Noguerol, 2010; Hernández Mirón, 2010), transgrede la esencia de la historia popular, ofreciendo una lectura diferente.

1. ¡Auuu! Micro-Caperucitas a la luz de la luna

Aunque la extrema flexibilidad del relato popular nos proporcione un sinfín de versiones diferentes, hemos podido constatar cómo la niña aparece siempre

1 Este trabajo se ha realizado en el marco del Proyecto de Investigación I+D "La narrativa breve española actual: estudio y aplicaciones didácticas" (DGCYT FFI2015-70094-P), financiado por el Ministerio de Economía y Competitividad dentro del Programa Estatal de Fomento de la Investigación científica y técnica de excelencia (Subprograma estatal de Generación de conocimiento).

indisolublemente ligada al lobo, incluso en aquellos minitextos, como los de Javier Tomeo ("Los amores del lobo" (2014: 25), "Caperucita" (2014: 42) y "El lobo feroz" (2014: 57)) o Juan Armando Epple ("Para mirarte mejor" (Larrea, 2004)), donde él se convierte en protagonista indiscutible, dando su particular versión de la historia.

Una pareja de cada animal, pero el lobo se niega a subir al arca sin Caperucita[2].

Imagen 1: Ilustración obra del artista Abraham Morales

Caperucita y el lobo representan las dos caras de la misma moneda y su separación solo puede suponer la desaparición del mito, la muerte de aquel "lobo arquetípico" que el narrador homodiegético de "Caperucita", de Javier Tomeo (2014: 42), se afana en buscar sin éxito.

2 Así, acompañada de la ilustración del artista Abraham Morales (http://www.abrahammoralesink.com/?fbclid=IwAR1CqUfswXXFgZh2VVS4WplrA9T0EEMll3GmgyS8Rx4yPb-Xs3mFnrdm5YA), es como publica su microrrelato José Luis Zárate en su página personal: (http://zarate.blogspot.com/2009/04/dibuzarate.html). También es autor de una serie, que lleva por título "Caperucita tuiteada", donde se pueden consultar diversos microrrelatos elaborados sin exceder los 140 caracteres de Twitter (http://www.nexos.com.mx/?p=14519).

Por un lado, se retoman ciertos elementos de la tradición en algunas reescrituras que se presentan como explicación a la historia transmitida. Así, la Caperucita Blanca de Queta Navagómez, en "Cuestión de tronos" (2016: 35), nos recuerda a la Blanchette de determinada rama del folclore (González Marín, 2005: 129), en cuyo nombre está implícito el candor y la inocencia propias de una niña aún en tierna edad. Su inexperiencia la convierte en presa fácil de un seductor lobo que, mediante una serie de relatos subidos "de tono", consigue ruborizar a la pequeña, hasta que esta se pone "roja, roja…roja".

El mismo poder de persuasión, capaz de mover la voluntad de la inmaculada muchacha, es atribuido al lobo de Camilo Montecinos Guerra, en "Cuento de infancia", donde la joven es incapaz de resistir la atracción que suscita en ella la "capacidad de verborrea, de persuasión, de oralidad tan elocuente, con la que engañaba a todos en el bosque y era proclamado como un líder" (*Brevilla.Revista de microficción*, 14/07/2018).

Contrasta vivamente la imagen de este lobo joven, apuesto y arrollador, con el lobo viejo que, con una fuerte dosis de humor, recrean autores como Epple o Tomeo. Careciendo nuestro protagonista de su principal atributo simbólico (los feroces dientes) ha perdido todo su vigor sexual y su capacidad de seducción. Y ahora, "con la boca desdentada" —"Para mirarte mejor" (Larrea, 2004)— el único consuelo que le queda es el de refugiarse en la soledad de "su casita en el bosque" ("El lobo feroz", 2014: 57) y en ella recordar "esa capita roja que causaba revuelos" ("Para mirarte mejor") o "el olor de las hembras que en otro tiempo incendiaron" su vida ("Los amores del lobo", 2014: 25).

Por otro lado, en la línea de las versiones analizadas por Noguerol (2001a y 2001b), la microficción se hace eco de esa tendencia superadora del "maniqueísmo de ciertos postulados feministas" y retoma la figura de Caperucita, como "niña pendenciera de la tradición oral" (Zipes, cit. Noguerol, 2001a: 120). En estos microrrelatos, la astuta protagonista no se conforma con burlar al lobo, sino que experimenta una auténtica metamorfosis. Así, estas heroínas, al reconocer "su ferocidad interior", dejan de ver al lobo como "encarnación del peligro sexual" y, o bien toman las riendas, cual "deus ex machina", reescribiendo a placer la historia, como en "Deconstucción" de Yolanda Izard (2017: 37); o bien, completan su licantropización, pasando a adoptar el rol de "devoradora de hombres", tal y como aparece en los microtextos de Laura Valenzuela. En este último caso, emerge con fuerza una Caperucita que esgrime como armas un lenguaje agresivo, su inteligencia y su crueldad, acompañadas de un marcado erotismo, gracias a lo que logra la disrupción del "discurso patriarcal". De esta forma, la resabiada protagonista de la microficción de René Merino rompe con la formularia interpelación del lobo

en el bosque mediante un potente exabrupto, acompañando la virulencia de su lenguaje con una gestualidad inequívoca: "Mira, lobo, te meto una hostia que te reviento esa cara de payaso que tienes, que no tengo el chocho para fiestas hoy"[3].

El cuento de hadas, bajo el ropaje de la microficción, ha cambiado y la amenaza pasa a estar encarnada ahora en la pizpireta niña, quien bajo una falsa apariencia de inocencia y candor, seduce al lobo con el único objetivo de lograr su aniquilación. Así, la "vehemente" Caperucita de "Confesiones de una chica de rojo", de Lilian Elphick, retoma el motivo popular del *striptease*[4], en el que el elemento apotropaico de la capa dotará a la joven con el completo control de un subyugado Wolf que suplica y ruega, "con voz aguardentosa", incapaz de prever la falibilidad de su instinto, ahogado por completo en alcohol. Aquí será la joven quien tome la iniciativa, lanzando la invitación sexual. Con la excusa de "flambear con vino blanco" las amanitas que acaba de recolectar en el bosque, plantea al lobo, sin ningún tipo de ambages, la posibilidad de ir su casa:

> […] Le mostré el canasto repleto de sabrosas amanitas. -Podemos ir a tu casa y flambear-las con vino blanco, propuse. Wolf sonrió y dejó asomar un colmillo: -No, querida, esas son venenosas. ¿Venenosas? No tenía ni idea. Las lancé lejos y me desnudé, aterrada de que mi ropa estuviera contaminada. -Quédate con la capa, te lo ruego, suplicó, con voz aguardentosa. Le hice caso.
>
> – Señor Wolf, debo confesarle que…
> – ¿Sí? Dime, criatura encantadora.
> – Pues, me da vergüenza…, cometí una imprudencia, dada mi naturaleza vehemente.
> – Pero, ¿de qué se trata?, rugió, lleno de deseo. Sus garras casi arañaban mi piel.
> – Bueno, sacié parcialmente mi deseo con el más grande de todos aquellos nefastos hongos. Y ahora moriré. ¡Qué tonta he sido!
>
> Él se rio a carcajadas, sopló y sopló y mi pelo desordenó. Nos besamos con pasión de callejeros. El bosque de Chinaski se cerró solo para que nosotros pudiéramos amarnos mejor. Hizo bien su trabajo. Al poco rato, la lengua se le hinchó y le brotaron unas pústulas violáceas. Cayó al suelo echando espuma hasta por las orejas.
>
> – Ah, Wolf, aún crees en los cuentos de hadas -apuré, mientras le afanaba la billetera, el reloj y los elegantes zapatos de cabritilla (2013: 31–32).

3 Para su consulta, remitimos a la página personal del autor (http://www.muralesparapare-des.es/) y al libro que, actualmente, se encuentra preparando con todas sus ilustraciones.

4 Tanto las versiones de Perrault, como la recogida por el folclorista Charles Marelle en "La verdadera historia de Caperucita de Oro", incorporan la escena en que Caperucita se desnuda, siguiendo solícita las instrucciones del lobo, y se mete en la cama con él llevando tan solo la caperuza: "La niña se desnuda -pero fijaos bien en esto-cuando se acuesta conserva en la cabeza su caperucita" (González Marín, 2005: 131).

La minificción mostrará la completa conversión de Caperucita en lobo; y será la aceptación de "su ferocidad interior" (Noguerol, 2001a) lo que desencadene el quebrantamiento de las normas del sistema patriarcal (Castañeda, 2014), hasta ahora dominante, y favorezca el desarrollo de la imagen de una joven fuertemente erotizada. Así, Sergio Astorga nos presenta en su *astorieta* a una "chica de rojo"[5], en cuyo interior habita una fiera que nos muestra sus fauces:

Imagen 2: Astorieta *de Sergio Astorga*

Por su parte, en la microficción del ilustrador Quique Ortega, la identificación de una provocadora Caperucita con su lobo interior viene potenciada por el intenso color rojo que comparten los atributos asignados a la joven, larga cabellera y botas altas, con los ojos de la bestia; figuras ambas que emergen amenazadoras en medio de un nocturno paisaje urbano.

5 La astorieta fue la imagen escogida por la escritora chilena Lilian Elphick como portada de su libro de microcuentos, *Confesiones de una chica de rojo* (2013).

Imagen 3: Quique Ortega (http://quiqueortegaillustrations.tumblr.com/)

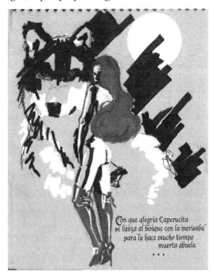

El poder de la palabra, como inductora de la atracción irresistible que obligaba a la inocente niña de la tradición a desobedecer los consejos maternales, ya no reside en el lobo, sino en la muchacha. Gracias a su capacidad de persuasión, a través de la mentira y el engaño, Caperucita perderá todos sus rasgos infantiles y se hará con el control de la situación. De esta forma, la abuela se convierte en una mera excusa con la que la joven emprende su periplo nocturno por las oscuras calles de la ciudad ("Con qué alegría Caperucita se lanza al bosque con la merienda para la hace mucho tiempo muerta abuela").

Junto a estas reelaboraciones del cuento tradicional, tenemos otros microcuentos que retoman y potencia la esencia del relato mítico, adquiriendo un carácter más grave. Patricia Esteban Erlés ha admitido la fascinación que produce en ella el personaje de Caperucita, a la que le "gusta imaginar atravesando el camino, espiada por un lobo de ojos amarillos. Creo que esa niña es un señuelo, una mancha de sangre en medio del bosque, una fruta roja condenada" (Facebook. 19 de octubre de 2018). En efecto, no hay que olvidar que debajo de las incontables versiones y adaptaciones del cuento de Caperucita Roja, subyace la reminiscencia de una serie de "ritos de transición de la infancia a la vida adulta" (González Marín, 2005: 64), en los que la protagonista perdía su condición infantil para acceder al matrimonio en una suerte de sacrificio, que implicaba su muerte metafórica, es decir, su separación del resto de la sociedad.

Nos vestían de rojo para que el lobo nos viera de lejos. Éramos las más pequeñas, las defectuosas, aquellas por las que nadie preguntaría a la hora de la cena si no habían vuelto del bosque. Nos cegaba el terciopelo color frambuesa, la suavidad inédita de la muerte que nos envolvía como un regalo del que no nos creíamos merecedoras. Quizás alguna lo supo, lo sabía después del último beso materno, al aventurarse entre los abedules silenciosos. Puede que la mayor parte de nosotras lo aprendiésemos justo entonces, cuando él aparecía, sombra de las sombras, y nos miraba con sus ojos amarillos llenos de una inmensa piedad (Esteban Erlés).

Esas niñas "defectuosas", a las que nadie echaría de menos, son ofrecidas en sacrificio a la bestia, a la "sombra de las sombras", que consciente del fatal destino que depara a las inocentes no puede evitar compadecerse de ellas. Idéntica inmolación sufren las heroínas de los antiguos relatos míticos, cuya maldición arranca en la figura de Ifigenia, muerta a manos de su propio padre con la finalidad de aplacar la ira de la diosa Ártemis. González Marín, en su estudio *¿Existía Caperucita Roja antes de Perrault?*, realiza un pormenorizado análisis de diferentes versiones presentes en autores de la Antigüedad grecorromana (2015: 57 y ss.) y concluye determinando que el esquema transmitido por la tradición de *Caperucita* tiene su claro antecedente en todas estas historias, en las que una joven es ofrecida en sacrificio a un monstruo por el bien de la colectividad (67).

El contexto en el que se desarrollaron las diferentes reelaboraciones caracterizó a este ser monstruoso con los atributos de un dragón o de un lobo, en el caso de la Europa occidental cristianizada. Pero en el microrrelato de Esteban Erlés no se menciona a ningún lobo, pues poco importa la forma que este adopte. En cualquier caso, lo fundamental es que esa "sombra", esconde tras sus brumas a Hades, al rey de los Infiernos, bajo cuyo poder permanecerán subyugadas las diversas Perséfones de la tradición, y donde el ritual adquirirá unas evidentes connotaciones sexuales, al estar relacionadas todas estas ceremonias con los rituales de iniciación y, en el caso particular de las mujeres, con "su preparación para el matrimonio" (72).

De la misma forma, resulta irrelevante la aparente desaparición del lobo en "Ausencia de lobo", de Lilian Elphick, donde el discurso paródico viene marcado por un hiriente humor negro, que no hace sino potenciar aún más la dramaticidad del acontecimiento: la violación en grupo de una niña. La joven reproduce la imprudencia de la Caperucita folclórica, al desoír "las recomendaciones" de la madre, en este caso "la bruja del bosque que era la vieja del saco, la urbana, la de dientes cariados"; y, llevada por su curiosidad y sus "malos pensamientos", se interna en lo profundo del verde bosque donde será brutalmente forzada por seis hombres a caballo:

"Ausencia de lobo"

Un día fuimos el humus de los árboles, así pudimos ver que la bruja del bosque era la vieja del saco, la urbana, la de dientes cariados, a la que le violaron una hija de trece, niña tonta, para qué se fue al bosque, allí oscuro, húmedo, como su pelo oloroso a pino, a estrellas cayendo. Pero se introdujo a lo verde, a pesar de las recomendaciones; el canasto bien apretado entre sus dedos, la fruta temblorosa, y los tibios pastelillos haciéndose añicos por tanto zamarreo. Después de todo, qué importaban los víveres si nadie nunca supo a quién llevaba aquel mitológico canasto.

¿El lobo? El lobo no tiene nada que ver en este asunto, había desaparecido mucho tiempo atrás.

Bajo el amparo de las friolentas glicinas, mientras el viento susurraba cosas inaudibles para el oído humano; el cielo casi negro, ahí entre la hojarasca y los malos pensamientos, la niña – de uniforme escolar – cayó, enredada por la lujuria de sus rodillas sucias y de sus dedos entintados, cayó a las cinco, a las cinco en punto de la tarde; teñida de recuerdos infantiles con olor a tiza, naufragando en brazos sin capa ni espada, ni dientes hambrientos de cuellos albos, ni cuchillo que pudiera abrir todas las panzas del mundo.

Así fue que el galopar de caballos fue solo seis pares de botas negras, seis pares de piernas camufladas de bosque y la risotada que hizo que los árboles cayeran arriba de ella (2016: 34).

Se parodia el sentido elegíaco de la historia, a través de las reminiscencias lorquianas a la hora fatídica ("A las cinco de la tarde / Eran las cinco en punto de la tarde"); al color verde y al negro, vinculados, respectivamente, con la frustación sexual y la muerte; y al "galopar" de los caballos, animal que en la simbología del poeta granadino remite al vigor sexual y a la pasión. Acompañando todas estas referencias intertextuales, tenemos la intervención directa del narrador omnisciente, quien da su opinión personal sobre el asunto, "niña tonta, para qué se fue al bosque"; además, del "zamarreo", de ese vaivén violento con el que la muchacha porta la cesta y hace que las viandas de su interior queden destrozadas, y que nos recuerda a la violenta sacudida que realizan las fieras cuando quieren rematar a la presa que llevan entre sus fauces. Este zamarrear de la niña puede que nos indique que el lobo no está del todo ausente del cuento, sino que la fiera comienza a despertar en el interior de la treceañera; lo que, por otro lado, será el desencadenante de su osadía al internarse en el bosque e iniciarse de este virulento modo en el ritual sexual.

2. ¡Toc, toc!…Pss…Eh, espejito… ¿Hay alguien ahí?

Si bien Caperucita se mantiene como la protagonista indiscutible en las microficciones que reelaboran su historia y su unión con la figura del lobo es prácticamente

indiscutible, no podemos afirmar lo mismo de los microrrelatos que versionan la tradición de Blancanieves; donde la madrastra roba el papel de *prima donna* a la cándida niña, probablemente por la pasividad característica de este personaje (tal y como hemos mencionado anteriormente).

Asimismo, los enanitos, como representantes de esas minorías que el microrrelato tiende a reivindicar, se presentarán como los grandes perdedores de la tradición. De esta forma, el narrador omnisciente de "Blancanieves y los siete enanitos", de Anelio Rodríguez Concepción, lamenta la crueldad de la joven, al haber rechazado el amor de "los siete corazones quebrados tras las siete colinas, tras los siete arroyos" (2009: 196).

También son relegados al olvido en el minicuento de Leopoldo María Panero, "Blancanieves se despide de los siete enanitos" (2013: 121), pues a pesar de la promesa de la joven, nunca llegará a escribirles y el silencio que cubre los "espejos", las "manzanas" y los "maleficios", hace sospechar en el abandono definitivo por parte de ella.

Por otro lado, si en la tradición observamos ejemplos de historias que desarrollan el ancestral temor del padre o la madre a ser reemplazados por el hijo o la hija, en el microrrelato apreciaremos el caso contrario, donde paradójicamente la juventud de la niña se ve amenazada ante la madurez irresistible de su madrastra[6], como en "Blancanievesmente", de Agustín Monsreal:

"Blancanievesmente"

Cadenciosa provocativa seductora fascinante embacaudora apetitosa cautivadora exuberante continuaba su juego alargaba la intención de sus contorsiones; al espejo, insobornable, le seguía pareciendo la misma muchachita fea, descuerpada e insípida de siempre. En cambio su madrastra… (2016: 34).

El espejo, símbolo del umbral entre lo real y lo ficticio, nos da su propia versión de la historia y, en consonancia con ese espíritu transgresor y paródico de la minificción, desmitifica la belleza arquetípica de la niña inocente, presentándola como la "muchachita fea, descuerpada e insípida de siempre". Asimismo, la actitud torpemente seductora de la joven, contorsionándose ante el espejo, provoca la disrupción de la metáfora del *speculum* como lugar, donde se produce el "encuentro y búsqueda del saber, del conocimiento" (Mangieri, 2000: 283–284); aunque la frivolidad de esta Blancanieves, que busca la mera autocomplacencia

6 De forma similiar, la Caperucita del microcuento "21" de *La sueñera*, se entretiene en el bosque recolectando "petiverias, pervincas y espinacardos", mientras espera en vano la llegada del lobo, más interesado en su abuelita que en ella: "¿Qué tendrá mi abuelita que a mí me falte?" (Shua, 2009).

en su holograma, haga pasar desapercibido el trasfondo metafísico asociado a su acto de asomarse a la superficie reflectante.

La reescritura y adaptación de estos cuentos tradicionales en los tiempos actuales, marcados por la fluidez de la modernidad líquida (Bauman), convierten al espejo en el elemento sígnico por excelencia de este tipo de minificciones; mediante el que se ridiculiza, desde la carcajada paródica, el gran tema de la crisis de identidad, característico del hombre contemporáneo. Por ese motivo, lo que aúna a las madrastras de las diferentes revisiones del mito de Nina Femat y Lilian Elphick, es su fracaso para acceder al reconocimiento de sí mismas, pues se reflejan en una superficie vacía, incapaz de devolver ninguna imagen. Sin embargo, hemos de precisar que este "síndrome de Dorian Gray" (Mora, 2013: 118) se produce por su propia incompetencia para acceder al autoconicimiento, pues, como en el caso de la versión de Fermat, la protagonista, por su propia condición de vampiresa, es incapaz de emitir ningún tipo de reflejo:

"Espejito, espejito"

– Espejito, espejito…¿Quién es la más hermosa del reino? – pregunta la Princesa.

– ¿Qué? ¿Qué? ¿Quién? No veo a nadie. ¿Dónde estás? ¿Es acaso una broma? – contesta el espejo.

Y la Princesa Vampiro, furiosa, hace añicos el espejo…

(http://1antologiademinificcion.blogspot.com/2012/04/nina-femat.html)

El temor al *no reconocimiento* provoca en las mujeres una reacción violenta que les impulsa a la destrucción del objeto; pero, desde nuestro punto de vista, convirtiendo al espejo en "añicos" se consigue, en realidad, el efecto contrario al esperado por la madrastra, pues cada minúsculo cachito de azogue reflejará en una suerte de fractalidad infinita la imagen vacía del espejo. De esta forma, a través del humor, de la "broma", se intensifica el efecto paródico del texto.

Y si "por culpa del espejo nos veremos a nosotros mismos" (Mora, 2013: 119), a través de la imagen que damos, cuando ese espejo deja de existir, cuando ya no hay superficies reflectantes ante las que interrogarnos sobre nuestra existencia, entonces ¿qué nos queda?

La tradición nos dice que la maléfica madrastra espera reconocer en su reflejo al *Otro*, representado por la belleza y lozanía de la joven Blancanieves, y que la confrontación de esta situación reproducirá el terror atávico de la madre a ser sustituida por la hija (Bettelheim, 1976: 226). Pues, bien, este conflicto ya no tiene cabida en estos microrrelatos, ya que se rompe con la tradicional línea argumental

al despojar al espejo de su función básica. Por tanto, este espejo, que ya no refleja, se convertirá en "expejo", en "ficción desvanecida":

"Expejo"

Malvada se mira al espejo y pregunta lo que todos conocemos. No hay reflejo ni respuesta. Enfurecida, la mujerona lo lanza por los aires y este no se rompe. Luego, lo echa al fuego. Nada. Le pide al cazador que le dé un hachazo. Imposible. Malvada llama a un experto en espejos. El hombrecillo constata:

– Esto no es un espejo.
– ¡¿Y qué demonios es?! – aúlla enloquecida.
– Es usted, señora, usted misma convertida en piedra.

Riéndose, Malvada espeta:
– ¡Entonces, yo soy Blancanieves!
– Lamentablemente, no – responde él -. Usted es solo un recuerdo, una ficción desvanecida; para ser más claro, un expejo (Elphick, 2013: 38).

Ni Malvada es Malvada, ni Malvada es Blancanieves; Malvada, simplemente, ha dejado de ser. Y este sinsentido que suscita la paradoja del *no reconocimiento*, del *desconocimiento*, se encuentra en plena consonancia con la crisis de identidad característica del pensamiento posmoderno (Rodrigo y Medina, 2016). Sin superficie reflectante (ya sea esta el espejito o la propia Blancanieves), no hay reflejo; y sin reflejo no hay identificación posible; y sin identidad, no existe reconocimiento de uno mismo por parte de la comunidad. Por tanto, el único final posible es el "desarraigo" y la "soledad" a las que el hombre posmoderno se ve irremediablemente avocado.

Pero, nuevamente, el humor y la ironía, hacen su presencia para hacernos tomar distancia ante los enigmas planteados y, desde una postura escéptica, ofrecernos una o varias realidades alternativas. Así, la desacralización del manido ritual ante el espejo se lleva a cabo en "Espejismos (cuento pop)", de Manu Espada (2015: 47), mediante la súbita irrupción de una Alicia que, provocadora e irreverente, asoma al otro lado de la superficie "mostrando su dedo corazón a la bruja" y escribiendo "en el vaho" su nombre al revés; porque, precisamente, lo que ofrecen todas estas versiones posmodernas de los diferentes mitos, leyendas y cuentos tradicionales, es volver del revés, invertir, las historias aquí presentadas, a través de la disrupción operada por las propias características de la minificción, como son la brevedad, el humor y la ironía, la intertextualidad, la interdiscursividad, la fragmentariedad, los finales abiertos y la ex-centridad.

3. ¡Puaj! ¿Perdices otra vez? No, gracias

El análisis del corpus seleccionado de microficciones corrobora las conclusiones ya señaladas por los estudios precedentes de Noguerol y Morán Rodríguez, en cuya estela nos hemos situado desde un principio, y confirma la tendencia de la narrativa hiperbreve a transgredir los esquemas clásicos de las diferentes tradiciones con la finalidad de reflejar la imposibilidad de concebir la realidad entendida como "totalidad".

La extrema "flexibilidad" y "versatilidad" (Fernández Urtasun, 2012: 80) de los cuentos populares favorece la transmisión del relato mítico, el cual es sometido a un profundo proceso de remodelación, bajo los parámetros de la presente mentalidad posmoderna. Esto conlleva la consecuente contextualización de determinados elementos sígnicos, como el bosque, que intensifica su significado originario, como lugar misterioso donde reside el peligro y se produce el encuentro sexual, con su identificación con caractarísticas de sitios reconocibles para el autor y el lector, ya sean estos reales, como el Parque Forestal de Santiago de Chile en "Para mirarnos mejor" (Epple en Larrea, 2004), o bien, ficticios, como el bukowskiano Bosque de Chinaski, en "Confesiones de una chica de rojo" (Elphick, 2013: 31).

En efecto, la pluralidad de versiones ofrecidas por la microficción, sin duda, se ve favorecida por el conocimiento compartido del hipotexto. Gracias al "virtuosismo intertextual" (Noguerol, 2010: 95), el microrrelato mantiene "un diálogo no exento de disensión" no solo con las historias de los cuentos populares, sino incluso con "las interpretaciones críticas de los mismos" (Morán Rodríguez, 2018: 50). Principalmente, a través de la transformación paródica y de la imitación se logra la disrupción con la tradición lo que propicia, en consonancia con ese "escepticismo radical" característico de la Posmodernidad, un distanciamiento con la microhistoria. Solo así se explica que determinados episodios cruentos, como la violación en "Ausencia de lobo" (Elphick, 2016: 33 y 34), admitan ser presentados bajo la parodia suscitada por el humor negro. Además, la hiperbrevedad del género contribuye a la esencialización del mito, prescindiendo de algunos elementos recurrentes en el cuento tradicional. De ahí que, en la microficción se eviten las alusiones a otras figuras que en el folclore desempeñaban un rol actancial fundamental, como la madre, el cazador o la abuela.

Aunque algunas de las numerosas versiones microficcionales analizadas comparten determinados elementos temáticos, estructurales o simbólicos entre sí, su heterogeneidad apunta hacia esa ausencia de "Verdad absoluta" (Noguerol, 2001b: 196), propia de nuestra cultura. En concreto, creemos que esa multiplicidad de interpretaciones converge en dos puntos: por un lado, en la voluntad manifiesta de subvertir el discurso patriarcal, a través de unas heroínas activas, que tomando

el control de su fiera interior y de la palabra, desafían descarada y violentamente a las estructuras de poder, imperantes en los relatos populares; especialmente, en aquellos transmitidos bajo la forma de los cuentos literarios de autores cultos. Y, por otro lado, estas microficciones reflejan la crisis de identidad del ser humano que, viviendo en una época fluctuante y ambigua, toma consciencia de la utopía que supone el conocimiento absoluto de sí mismo y de la realidad que lo circunda. De esta forma, el lobo y la Caperucita de "Para mirarte mejor" son incapaces de reconocerse "como antes", y comparten con las diferentes madrastras (brujas, Malvadas y vampiresas) de los microrrelatos analizados su frustración y el terror ante el *no reconocimiento* y el consiguiente *desconocimiento*.

En definitiva, las diversas versiones e interpretaciones de las tradicionales historias de Caperucita Roja y de Blancanieves nos vienen a mostrar, una vez más, que la pervivencia de este tipo de relatos de orígenes remotos reside, fundamentalmente, en su capacidad de adaptación a diferentes contextos y épocas, de renovación estructural y de transmisión de una serie de mitos, con los que el hombre ha intentado verbalizar la inefabilidad del misterio de la existencia humana. Sírvanos de ejemplo y como broche de cierre el siguiente microrrelato inédito de la escritora Patricia Esteban Erlés:

Caperucita se sabía la palabra muerte en varios idiomas, y lo mismo le pasaba con sombra, oscuridad y lobo. Las aprendió en sueños, igual que los ojos amarillos como monedas de aquel animal con alma de hombre al que se propuso encontrar despierta. Intuyó desde muy niña el hechizo de las alcobas cerradas con llave, de los senderos que eran callejones de bosque, de las bestias agazapadas tras la maleza. Caperucita temblaba, porque algunos amores son rojos y misteriosos como arañazos en las rodillas y trazan un mapa que te conduce a una cueva, donde no brilla el paño de la capa que tu madre tintó en un barreño con bayas de sangre para que no te perdieras.

Bibliografía

Beckett, Sandra L. (2013). *Revisioning Red Riding Hood around the World: An Anthology of International Retellings*. Michigan: Wayne State University Press.

Bettelheim, Bruno (1976). *Psicoanálisis de los cuentos de hadas*. Barcelona: Crítica.

Castañeda Hernández, María del Carmen (2014). "Literatura y cuentos de hadas. *Si esto es la vida yo soy Caperucita Roja*, de Luisa Valenzuela". *Letralia. Tierra de Letras*, Año XVIII, 299. Disponible en: https://letralia.com/299/ensayo01.htm

Elphick, Lilian (2013). *Confesiones de una chica de rojo*. Santiago de Chile: Mosquito Comunicaciones.

— (2016). *El crujido de la seda*. Palencia: Menoscuarto.

Espada, Manu (2015). *Personajes secundarios*. Palencia: Menoscuarto.

Fernández Urtasun, Rosa (2012). "Reescrituras del mito en los microcuentos". En Calvo Revilla, Ana y Javier de Navascués (eds.). *Las fronteras del microrrelato: teoría y crítica del microrrelato español e hispanoamericano*. Madrid-Frankfurt: Iberoamericana-Vervuert. 75–90.

González Marín, Susana (2005). *¿Existía Caperucita roja antes de Perrault?*. Salamanca: Universidad de Salamanca.

Hernández Mirón, Juan Luis (2010). "Manifestaciones de la estética posmoderna en la aparición y desarrollo del microrrelato". *AnMal Electrónica* 29. Disponible en: http://www.anmal.uma.es/numero29/Microrrelato.htm

Izard, Yolanda (2017). *Zambullidas*. Sevilla: Espuela de Plata.

Larrea O., María Isabel (2004). "Estrategias lectoras en el microcuento". *Estudios Filológicos* 39. Disponible en: https://scielo.conicyt.cl/scielo.php?script=sci_arttext&pid=S0071-17132004003900011

Mangieri, Rocco (2000). *Las fronteras del texto. Miradas semióticas y objetos significantes*. Murcia: Universidad de Murcia.

Monsreal, Agustín (2016), "Blancanievesmente", *Selección del I Encuentro Iberoamericano de Minificción 2016*: 34. Disponible en: https://issuu.com/filzocalo/docs/selecci__n_minificci__n

Mora, Vicente Luis (2013). *La literatura egódica: el sujeto narrativo a través del espejo*. Valladolid: Universidad de Valladolid.

Morán Rodríguez, Carmen (2018). "Reescritura actuales de cuentos tradicionales". En Álvarez Ramos, Eva y Carmen Morán Rodríguez (eds.). *Cuento actual y cultura popular. La ficción breve española y la cultura popular, de la oralidad a la web 2.0*. Valladolid: Cátedra Miguel Delibes-Universidad de Valladolid.

Navagómez, Queta (2016). "Cuestión de tronos", *Selección del I Encuentro Iberoamericano de Minificción 2016*: 35. Disponible en: https://issuu.com/filzocalo/docs/selecci__n_minificci__n

Noguerol, Francisca (2001a). "La metamorfosis de Caperucita". En Mattalía, Sonia y Nuria Girona (eds.). *Aún y más allá: mujeres y discursos*. Caracas: Escultura. 113–122.

— (2001b). "Para leer con los brazos en alto: Ana María Shua y sus versiones de los cuentos de hadas". En Buchanan, Rhonda (ed.). *El río de los sueños: aproximaciones críticas a la obra de Ana María Shua*. Washington: OEA. 195–204.

— (2010). "Micro-relato y posmodernidad: textos nuevos para un final de milenio". En Roas, David (ed.). *Poéticas del microrrelato*. Madrid: Arco/Libros. 77–100.

PANERO, Leopoldo María (2013). "Blancanieves se despide de los siete enanitos". *Por favor, sea breve: antología de relatos hiperbreves*. Ed. de Clara Obligado. Madrid: Páginas de Espuma.

RODRÍGUEZ ALMODÓVAR, Antonio (2009). *Cuentos al amor de la lumbre*. Madrid: Alianza.

RODRÍGUEZ CONCEPCIÓN, Anelio (2009). "Blancanieves y los siete enanitos". *Por favor, sea breve 2. Antología de microrrelatos*. Ed. de Clara Obligado. Madrid: Páginas de Espuma. 196.

RODRIGO ALSINA, Miguel; MEDINA BRAVO, Pilar (2006). "Posmodernidad y crisis de Identidad". *Revista Científica de Información y Comunicación* 3: 125–146.

SHUA, Ana María (2009). *Cazadores de letras: minificción reunida*. Madrid: Páginas de Espuma.

TOMEO, Javier (2014). *El fin de los dinosaurios*. Barcelona: Páginas de Espuma.

Eva Álvarez Ramos

Universidad de Valladolid

Ficción mini: la incursión del microrrelato en la literatura infantil del tercer milenio[1]

> Cada uno de estos cuentos cabe en la palma de una mano,
> de la mano de un duende, y sobra espacio. (Osés, 2007: 37).

El propósito principal de estas líneas radica en mostrar cuáles son las concomitancias que se producen entre la literatura cuántica destinada al público infantil y aquella propia del mundo adulto. Necesario es, también, dejar entrever si existen rasgos diferenciadores entre ambas y cuáles son los motivos que originan dichos cambios.

Ya no se trata únicamente de trasvasar un género de un ente a otro, sino de ver cómo se adapta al nuevo medio. Valorar en su justa medida su presencia y si es factible establecer un estatuto genérico infantil que vaya más allá de la edad de lectura recomendada.

1. De la brevedad en la infancia

No parece excesivamente pertinente explicar la estrecha relación que mantiene lo breve con el mundo literario infantil. La aproximación del niño a la literatura, con todo lo que ello representa en la concepción del mundo que le rodea y en la adquisición y aprendizaje del lenguaje, pasa por un adelgazamiento de la forma y el fondo. Es decir, puede y debe ser entendido desde la reducción (no el reduccionismo). Propios del mundo infantil, como elementos gestores y primigenios de géneros más complejos, son las *einfache Formen* de Jolles (1958): leyenda, saga, mito, adivinanza, dicho/locución, caso, *memorabile*, cuento, agudeza/chiste, que funcionan como un principio estructurador del pensamiento humano (Scholes, 1974).

1 Este trabajo se ha realizado en el marco del Proyecto de Investigación I+D "La narrativa breve española actual: estudio y aplicaciones didácticas" (DGCYT FFI2015-70094-P), financiado por el Ministerio de Economía y Competitividad dentro del Programa Estatal de Fomento de la Investigación científica y técnica de excelencia (Subprograma estatal de Generación de conocimiento).

El microrrelato ha de ser considerado como una extensión del cuento (con entidad genérica propia[2]) por las similitudes estructurales que presentan y por los rasgos distintivos que los caracterizan: narratividad y brevedad.

La brevedad parece convertirse en el núcleo generador de los artificios creadores esenciales de las minificciones, tanto discursivos como formales, temáticos y pragmáticos, según las pautas señaladas por David Roas (2010).

Siguiendo la estela del cuento, los nanorrelatos infantiles mantienen la acción única; normalmente es un "simple incidente de lo cotidiano […] lo que soporta el desarrollo de la acción" (Reis y Lopes, 2002: 50). Tienden, del mismo modo, a concentrar los sucesos y al desarrollo lineal de los mismos, evitando siempre la inclusión de tramas paralelas o secundarias (ibídem), tal y como se muestra a continuación:

El erizo

El erizo se levantó una mañana sobresaltado… Un peine le había robado sus púas durante la noche. (Osés, 2008: 62).

Se da preeminencia a la trama por encima de la psicología de los personajes para completar el proceso de reducción. No hay descripciones someras de los actantes ni de las circunstancias. Pero esta ausencia no depende del género breve, sino que es algo intrínseco al ámbito infantil. El niño obvia los detalles, su curiosidad le empuja a la búsqueda de acción, evitando lo meramente cualitativo.

Se mantiene, generalmente, la estructura tripartita de presentación, nudo y desenlace. El abandono del estatuto narrativo, tal y como se concibe, se produce de manera escalonada dependiendo de la edad de destino de la minificción[3]. Así, se suple lo omitido con la sugerencia de los contextos o de otros textos apelando al inocente lector a que despliegue sus conocimientos previos y los introduzca en los vacíos narrativos.

2 Así, Lagmanovich defiende su identidad genérica: "el micro no debe ser considerado como un subgénero del cuento, aunque sí derivado de él y con el que comparte variedad de caracteres" (2006: 34). Puede verse también, entre otros, en Zavala (2004), Andres-Suárez (2010b) o Trabado Cabado (2010).

3 Teresa Colomer, siguiendo las investigaciones llevadas a cabo por Applebee (1978) y Vygostki (1986), señala que las estructuras narrativas que los niños pueden asimilar pasan primero por una etapa de *asociación*, donde una idea deviene en otra sin más; después, en torno a los 5 años, acceden a la estructura de *cadena focalizada*, agrupan y ordenan las vicisitudes y peripecias del personaje a modo de rosario, y, finalmente, a partir de los 6 años, son capaces de concebir *narraciones* con una secuencia narrativa, en la que el conflicto ha de solventarse al final (2010: 24).

Los inicios, aunque no espectaculares incitan a la consecución de la lectura. En esa similitud con el cuento, nos enfrentamos a una presentación muy breve, para pasar de inmediato al nudo, al conflicto o asunto principal. Algunos de los ejemplos encontrados, sin embargo, optan por introducir una presentación que fácilmente sería obviable, puesto que no desempeña ninguna función activa en la construcción del significado. "El chaleco", incluido en *El secreto de Sofía* de Niño Cactus, comienza haciendo una contextualización temporal en la que aporta además información, al parecer, sin pertinencia alguna:

> En carnavales nos disfrazamos de familia de pastores con mi hermana pequeña haciendo de cordero. El abuelo se quejaba porque vestía como siempre, y mi hermano mayor, por no poder ir de monstruo. Finalmente convenció a mi madre para que le dejase ser un vampiro rural.

La nanoficción podría haberse adelgazado todavía más y en un gesto de pura astringencia elidir, por completo, todo el párrafo anterior, dejando solamente el final, que dice así:

> Mi abuela me hizo el chaleco con un mantel viejo. Me quedaba perfecto. El problema llegó a la hora de la merienda, porque el chaleco se sentía confuso y acabó llenándose de migas, de pegotes de chocolate y con dos cucharas en el bolsillo.
>
> –*Jamás vi nada igual* –murmuró la camisa en el lenguaje de la ropa. (2010: 28).

Pero la función introductoria es otra y es de obligada necesidad. La voraz curiosidad infantil le lleva a contextualizar lo que acontece. La amplitud narrativa del texto permite llevar de la mano al lector por los entresijos de la lectura, ayuda a cubrir huecos informativos y aunque, a nuestra vista, sea considerada como una información superflua, no es así para el niño.

Los títulos, sin embargo, no actúan como elementos claves en la austeridad de la información, puesto que o no existen —el caso de *Cuentos mínimos* (2015), de Pep Bruno y Goyo Rodríguez— o no aportan nada pertinente que venga a suplir lo no dicho. No parece pues, que este paratexto forme parte activa de la minificción. Por ejemplo, si tomamos como muestra el *Minimalario* de Pinto & Chinto (2017), ni siquiera el título aparece rubricado como tal. No se presenta formal ni visualmente en el centro superior de la página. Se introduce como un vocablo más inscrito en el microrrelato. Su presencia se intuye por una remarcación en negrita y un tamaño de letra superior. La técnica de escritura permite una reducción espacial del texto, pero no formal como es más propio de las microficciones de adultos.

En este mismo volumen se recurre al artificio de la parodia, para alcanzar la ansiada brevedad (Koch, s. f.; Andres-Suárez, 2010a). Se juega con conocimientos

previos: frases hechas o dichos populares[4], para a través de la sátira o la ironía realizar un ejercicio metalingüístico y transgredir la sabiduría popular. Podemos verlo a continuación:

> Esta era una **vaca** que daba leche de cabra. La vaca daba leche de cabra porque estaba completamente loca. Como una cabra. (2017: 62).

Socialmente, se ha considerado el humor apropiado para los niños y se ha convertido en una de las herramientas claves para solventar los conflictos afectivos (Colomer, 2010). Pero el humor literario también tiene un carácter lúdico, se engalana, muchas veces, con el disparate y el absurdo[5]. Se asienta en la transgresión de lo pautado, en la inversión de lo conocido: "las equivocaciones o exageraciones configuran una parte del humor que comprenden" (Colomer, 2010: 29).

> Este era un **cangrejo** que lo hacía todo al revés. Desayunaba por la noche y cenaba por la mañana. Dormía en la cocina y cocinaba en el dormitorio. El cangrejo lo hacía todo al revés. El cangrejo que lo hacía todo al revés hasta andaba hacia delante. (Pinto & Chinto, 2017: 107).

La finalidad es reflejar en el texto situaciones descabezadas por su contradicción, se llega a una deformación de la realidad objetiva (García Padrino, 2004) y, así, se consigue la risa. Lo escatológico, convertido en territorio prohibido por el mundo adulto, también se constituye como uno de los factores claves de lo risorio infantil:

> Hércules, con su fuerza poderosa,
> logró cambiar la O por la E.
> Esto dio principio a su fama,
> pero le restó algo de gracia. (Bruno, 2015: s. p.).

En estos ejemplos, nombrando lo proscrito, el niño se pasea por el lado clandestino del léxico y lo tabú. Podemos observar, también, representado el recurso intertextual como herramienta de síntesis o condensación, tan propia y reiterada en las minificciones adultas.

4 Como ya hemos señalado, la estrecha vinculación que existe entre el mundo de la infancia y las frases hechas (símbolo atávico de lo folclórico), principalmente por su funcionalidad (forman parte del sistema sociabilizador del niño), queda patente en todas esas formas literarias: chistes, conjuros, retahílas, trabalenguas, fórmulas de sorteo y adivinanzas, entre otros, que nos acompañan en los juegos y en la vida en edades tempranas.

5 Pensemos en el *non sense* anglosajón, con Lewis Carroll a la cabeza, o en las manifestaciones hispánicas de María Elena Walsh o Gloria Fuertes.

Adecuado es, de igual forma, mencionar los textos ultracortos o hiperbreves, ya existentes en el repositorio folclórico del niño (ténganse presentes las burlas y los juegos mímicos, entre otros), y que también encuentran su representación en el ámbito infantil:

> Esta era una **lagartija** que se desprendió de su cola para escapar de un depredador. Y en lugar de salirle una nueva, resultó que a la cola le salió una lagartija (Pinto & Chinto, 2017: 14)

2. Imágenes que son textos

La bimedialidad[6], tan propia en la actualidad, del microrrelato es un rasgo cualitativo adscrito tradicionalmente a la literatura infantil. La principal funcionalidad de la imagen es la de complementar la palabra a la que acompaña. El texto de por sí es autónomo, puede ser comprendido de manera independiente. Lo icónico contribuye a ilustrarlo. Se logra así suscitar curiosidad e interés en lo leído, aportar significado y cubrir los vacíos de comprensión existentes en las todavía tiernas mentes infantiles.

Pero mientras en el ámbito adulto, la imagen no "trata de suministrar significados definitivos sino de ofrecerle al receptor un margen lo más amplio posible para generar lecturas individuales" (Rodiek, 2011–2012: 199), en la minificción infantil el paratexto genettiano (1998 y 2001) desempeña una clara función esclarecedora. Sirve específicamente para llamar la atención del lector y ayudar a su capacidad perceptiva y cognoscitiva "en favor de un mejor y más completo acceso a la totalidad del mensaje contenido en una obra ilustrada" (García Padrino, 2004: 12). La literatura infantil pone en juego la correlación entre palabra e imagen. Existe una cohesión mutua y continua entre ambas (Kibedi Varga, 2000). Más aún, como apunta Jaime García Padrino, existe un grado de subsidiariedad o sirve "de mediador privilegiado entre el creador literario y su receptor natural, a partir de una auténtica recreación de los elementos básicos en un determinado texto literario" (2004: 19–20). La imagen queda ligada a lo verbal, los elementos icónicos se

6 Es indiscutible la querencia actual del micro a la hibridez y multimedialidad con otros lenguajes sémicos como la imagen, al amparo de las herramientas digitales disponibles. Ha sido, sin duda, de los más potenciados al calor de las nuevas tecnologías. Los hábitos de difusión por internet "funcionan como un hábitat […] de grandes posibilidades, igualmente para su difusión, creación, remodelación e hibridación" (Rivas, 2018: 221). Es en estos ámbitos donde la imagen cobra una vigencia excepcional. La amplia literatura surgida en torno al tema en los últimos años no viene más que a reforzar esta afirmación. Véase Noguerol (2008); Delafosse (2013); Navarro Romero (2014); Escandell Montiel (2018); Gómez Trueba (2018) y Rivas (2018), entre otros.

convierten en una "ayuda decisiva para la mejor comprensión del mensaje global entrañado" (20). Cobra una relevancia clave por su papel informador, acompaña al texto y en estos casos no se produce esa contaminación semántica promulgada por Stigneev (2002). El mensaje textual es claro y unívoco y se ve reforzado, asimismo, por la imagen creada ex profeso como acompañamiento ilustrado (en todos sus sentidos) de la palabra. La carencia intelectual en edades tempranas les lleva a hacer una lectura de la imagen, acceden a ella con mayor precisión que a la palabra escrita, de ahí su descaro informador. Así puede observarse en el microrrelato "La piscina" de Beatriz Osés con ilustración de Carmen Díaz:

> Como cada tarde de verano, los niños se habían acercado al borde la piscina. Llevaban bañadores de colores y sujetaban pequeños paraguas en sus manos. Desde abajo, dirigieron su mirada hacia el trampolín. A la señal de uno de los niños, todos los paraguas se abrieron al mismo tiempo… Allí arriba estaba él, concentrado, preparado para el salto. Se aproximó al borde del trampolín, brincó un par de veces sobre la tabla y tomó impulso para lanzarse al vacío. Después, con elegancia extrema, el hipopótamo se zambulló en el agua. (2008: 26).

Imagen 1: "La piscina". Texto de Beatriz Osés, ilustración de Carmen Díaz. Cuentos como pulgas (2008).

Texto e imagen se muestran de manera simultánea, estamos ante un mismo plano receptivo (Kibédi Varga, 2000) que contribuye a saquear la sorpresa, a abortar el desenlace. Haciendo un retruécano de lo vertido por Barthes "la imagen se convierte estructuralmente en parásito del texto"[7]. La interpretación es completamente diáfana al reflejar el elemento icónico el momento clave del desarrollo de la acción; en muchos de los casos, a mostrar con descaro irreverente el inesperado final. Se interpela al lector para que construya el significado sin haber accedido siquiera al texto. La imagen, pues, viene a frustrar esa querencia del microrrelato a la sorpresa, a la "inquietud cognoscitiva" (Fernández Pérez, 2010: 151), a la ambigüedad. Es esta ruptura un proceso obligado en el ámbito en el que nos movemos. En los orígenes, el niño se conforma con poder descifrar la ilustración, conocer los elementos que la componen y saber denominarlos. Lo verbal se omite y se desconecta de lo icónico (Colomer, 2010), se entienden en dos planos diferentes. No se lleva a cabo, por lo tanto, ningún acto creativo *a posteriori* con la intención de ampliar el horizonte de expectativas y romper abruptamente la unicidad del significado textual. No, al menos, en los volúmenes destinados a la iniciación de la lectura —los primeros años de la infancia (0 a 5) y primeros lectores (3 a 6)— y el afianzamiento de la misma (6 a 8). Pero las relaciones intersemióticas varían según la edad. A medida que el niño avanza en su desarrollo las minificciones comienzan a asemejarse a las del mundo adulto. Tal es el caso de *Cuentos mínimos*[8] de Pep Bruno, en el que las ilustraciones de Goyo Rodríguez representan un microrrelato en sí mismo y proveen a lo verbal de un potencial simbólico diferente. Se activan una serie de relaciones interartísticas entre un ente lingüístico y un ente visual. La imagen aporta ese "plus de sentido" defendido por Fernando Valls (2010).

Estamos ante un compendio de cincuenta cuentos mínimos que cuentan con un máximo de ciento cuarenta caracteres, talante inequívoco de su origen tuitero. En este caso concreto se produce un periplo transmediático en la que los textos van ampliando su significado en cada ámbito en el que son circunscritos, dejando a su paso dudas irresolutas y cuestiones abiertas. Se produce un renacimiento semántico, que hace al lector enfrentarse de pleno a la pluralidad significativa adscrita al género. La sinergia que se produce entre lo verbal y lo icónico se ve condicionada de forma múltiple.

7 La sentencia original de Roland Barthes recogida en *Lo obvio y lo obtuso. Imágenes, gestos, voces* hace referencia a la parasitación de la imagen por el texto: "la palabra se convierte estructuralmente en parásito de la imagen" (1986: 21).

8 Se recomienda su lectura más allá de los 10 años.

Imagen 2: "El velatorio..." y "El abuelo...". Texto de Pep Bruno, ilustración de Goyo Rodríguez. Cuentos mínimos (2015).

El velatorio estaba muy animado. No paraban de rodar vino, rosquillas, cuentos... El difunto observaba en silencio, con nostalgia.

El abuelo pidió que sus cenizas fueran esparcidas por la casa. Desde entonces nos da no-sé-qué barrer o limpiar. Fue su mejor regalo.

Se desencadena un verdadero ejercicio de parataxis donde cada texto de carácter autónomo (no olvidemos su origen virtual) se recombina con otros con los que no mantenía relación alguna en el origen (Zavala, 2004). Se yuxtaponen ahora bifocalmente, de dos en dos, acompañados por una única imagen que pugna por convertir el fragmento en un todo semántico. Como bien apunta Leticia Bustamante "lo más interesante se produce en los procesos de recepción, ya que el discurso textual exige una lectura lineal, mientas que el discurso icónico exige de una mirada espacial, por lo que el lector vuelve a mirar, vuelve a leer y, en consecuencia, reinterpreta" (2017: 34–35). La ambigüedad o la pluralidad de significado encuentra cobijo en las relaciones paratácticas que se instauran entre los recursos verbales y no verbales, se localizan así "significados implícitos que apelan a una determinada interpretación más distanciada o más profunda por parte del lector" (Colomer, 1998: 281).

3. El cuento de nunca acabar

Otro asunto de obligada mención es el carácter pragmático de la microficción, el proceso de recepción, que depende directamente de las tácticas narrativas ideadas por el autor, en busca de ese lector inteligente y activo.

Aunque, hasta hace bien poco, toda la literatura infantil se circunscribía en la necesidad y obligatoriedad de finales cerrados, la actualidad literaria nos muestra cómo poco a poco se va abriendo camino y comienzan a implantarse técnicas narrativas más propias, hasta la fecha, del mundo literario adulto tal y como apunta Teresa Colomer:

> Relatar una historia en la que el lector no acaba de saber qué ha pasado o qué pasará en relación al conflicto central, o bien impedirle olvidar que la historia es un objeto literario construido entre el autor y él mismo, son fenómenos fundamentalmente nuevos en la historia de la narrativa infantil y juvenil, que además atentan contra la lectura "inocente" y proyectiva que se supone que los niños y niñas dominan inicialmente. (1998: 280).

No todos los finales son cerrados, como cabría esperar. El final nunca es concebido como cierre, sino como un *ad continuum* que nos lleva a volver sobre lo leído y obliga al lector a activar conocimientos previos y a analizar lo leído para, a través de la inferencia, establecer las implicaturas pertinentes. El fin del microrrelato es inquisidor, subsume al lector en un maremágnum de preguntas. El grado de dubitación creado variará dependiendo de la edad del receptor. Para Lagmanovich, es precisamente, esa, la finalidad de la brevedad:

> La concisión característica de los microrrelatos no procede de tachar palabras, sino de agregarlas sobre la hoja de papel [...]. La escritura consiste en crear una cadena de símbolos, sobre la blancura del papel o la neutralidad de la pantalla, que pueden suscitar en un lector otra imagen, la de cierto significado o significados que muy probablemente estarán más allá de las palabras, en la hondura de la comprensión por parte de ese ser humano. (Lagmanovich, 2006: 41).

En las minificciones examinadas la sorpresa, que se ha mantenido oculta, se revela al final. Se produce una anagnórisis del conocimiento. Así lo vemos en "El balancín", donde hemos de esperar casi a la última línea para poder discernir de quién nos están hablando:

> En el bosque de cometas hay un balancín de madera. Uno de los asientos ya está ocupado. En el que queda libre se han subido 25 niños formando una torre muy alta. Los más grandes se han colocado abajo; los chiquitos, arriba. Pero el balancín no se ha movido. Así que otros 25 niños se han montado en el mismo asiento. Y todos han contenido la respiración mientras el otro extremo del balancín se despegaba del suelo... Poco después, los cincuenta y uno consiguen el difícil equilibrio. Bastaría con que una mariposa diminuta se posara sobre el rinoceronte para que los niños tocaran el cielo. (Osés, 2008: 30).

Es, solamente, al final, cuando puede comenzar a inferir creando las implicaturas necesarias. Solo a través de estos procesos puede comprender e interpretar; no debemos olvidar que ese "lector activo, culto y perspicaz dispuesto a colmar los vacíos de información y a convertirse en coautor del texto" descrito por Andres-Suárez (2010a: 50) es un niño.

Los finales, aunque resulten cerrados, puesto que la trama ha quedado resuelta, no lo son para el niño. Tal es el caso de "El tazón de consomé", donde se descabala la concepción maniquea, de lo grande y lo pequeño, y de aquellos elementos que toma como base ejemplificadora para construir y reconocer el entorno. Se quiebran las expectativas creadas y asumidas en torno al protagonista:

> Se tiró de cabeza, dio unas cuantas brazadas de espalda, buceó un poco, tragó agua… Como cada tarde el elefante nadó sin prisas hasta alcanzar el borde del tazón de consomé. Luego tomó su albornoz y desapareció dejando un rastro de huellas diminutas sobre el mantel de la mesa. (Osés, 2008: 30).

Se produce una sensación de extrañeza ante la transgresión de lo lógicamente concebido: la adscripción maniquea de tamaños; la equiparación de lo grande y lo pequeño y el revoltijo en intercambio de lo previamente aprehendido. Esta inversión de perspectivas, lleva al niño a no dar por cerrada la historia, pues consciente e inconscientemente, ha de reestructurarla en su mente para ordenar lo acontecido y pacificar, mediante el conocimiento, la lucha entre lo conocido y lo que ha sido alterado en el texto. Se busca la ruptura de una realidad objetiva, que es precisamente lo que el niño, en un principio, no espera:

> Instala quiebres lógicos o incorpora anomalías en la construcción del verosímil, nutriéndose de técnicas del cuento fantástico, del chiste e, incluso, en algunos casos, de la lógica del enigma, cuando la decodificación del relato constituye de suyo un problema o misterio por resolver. […] El factor sorpresa, que aparece como una constante o invariante constructiva no se orienta únicamente a una fruición de divertimento, sino que también compromete una apelación a la reflexión por parte del lector. (Fernández Pérez, 2010: 152).

Son precisamente estas las mejores lecturas. Las que, buscando la complicidad del lector, obligan a realizar un esfuerzo imaginativo que se ve compensado, finalmente, con la epifanía del logos (Colomer, 2010). La inquietante, pero a la vez atrayente extrañez de reconocer en la apertura del cierre una pluralidad de significados. Enfrentarse, a fin de cuentas, a un sentido que no se agota a primera vista. Podemos verlo ejemplificado en el siguiente par de microrrelatos recogidos en *Cuentos mínimos* (2015, s. p.):

> Y el lobo llamó a la puerta –dijo el padre.
> En ese momento llamaron a la puerta.

A pesar de los ruegos del hijo,
el padre fue a abrir.

El padre se quedó dormido
mientras contaba un cuento a su hijo.
El niño, de pronto se encontró
solo en medio del bosque. Y un lobo.

Como vemos, la intensidad del efecto va *in crescendo* según evoluciona el desarrollo cognoscitivo del niño, hecho que le permite acceder y comprender textos más ambiguos y plurales.

Pero existen, también, otros juegos narrativos más de forma que de fondo, en los que se invita al lector a no finalizar nunca la lectura, a volver una vez más sobre sus pasos. Tal es el caso de "El niño…":

El niño hizo un castillo de arena.
La ola se lo tragó de un bocado.
–Buen provecho –dijo el niño.
–Más– pidió la ola. El niño hizo un… (Bruno, 2015: s. p.).

Esta técnica de narración circular se circunscribe también dentro de los recursos empleados para alcanzar la máxima brevedad, y es propia, asimismo, de la literatura infantil, baste mencionar los cuentos de nunca acabar de nuestra infancia.

4. Para concluir

Esta breve aproximación a la presencia del microrrelato en la literatura infantil, no viene más que a dejar la puerta abierta para futuras incursiones. Cada uno de los rasgos constitutivos tratados, debe ser analizado de forma independiente y con mayor profundidad. Es merecedor de una investigación más exhaustiva que se haga eco con detenimiento de los pormenores formales, temáticos y receptivos del microrrelato en la literatura infantil. Otros aspectos, no analizados, como la fractalidad y el fragmentarismo, pero, también, observados merecen especial atención.

Si algo constata la presencia actual del nanorrelato es, precisamente, la disolución estatutaria de la poética infantil tradicional. La irrupción de lo "mini" sirve de impulso para la quiebra y la descomposición de lo establecido como inamovible y legitimado. Los planteamientos innovadores de la minificción, ligados a los procesos de jibarismo textual, desmitifican el reduccionismo y la inocencia de la literatura infantil.

Hemos podido comprobar cómo la brevedad no es sinónimo de simpleza, más aún, la contención máxima exige al pequeño lector cautela en la construcción de su horizonte de expectativas. Los juegos y artificios derivados de la astringencia

verbal están presentes en los dos ámbitos. Ambos comparten un mismo contexto narrativo y se revelan claros paralelismos con el género adulto como se ha mostrado en algunos ejemplos bastante reveladores. El trasvase de lo adulto a lo infantil se produce con total transparencia, sin traza contaminante alguna, más allá de aquellas leves modificaciones íntegramente derivadas del desarrollo intelectual del receptor.

Estamos ante una osada manifestación literaria que viene a romper con la tradición más ortodoxa. En definitiva, una minificción, la infantil, sabedora de las transformaciones experimentadas en el mundo literario adulto, que bebe de sus fuentes formales y que, si bien presente, brilla aún con extremada timidez en el panorama editorial actual, pero a la que se le augura un porvenir prometedor.

Bibliografía

Andres-Suárez, Irene (2010a). *El microrrelato español. Una estética de la elipsis*. Palencia: Menoscuarto.

— (2010b). "El microrrelato caracterización y limitación del género". En David Roas (comp.). *Poéticas del microrrelato*. Madrid: Arco/Libros. 155–179.

Applebee, Arthur (1978*). The Child's Concept of Story: Ages Two to Seventeen*. Chicago: University of Chicago Press.

Barthes, Roland (1986). *Lo obvio y lo obtuso. Imágenes, gestos, voces*. España: Paidós.

Bruno, Pep (2015). *Cuentos mínimos*. Ilustraciones de Goyo Rodríguez. Madrid: Anaya.

Bustamante Valbuena, Leticia (2017). "Del relato mínimo a la narración aumentada: algunos ejemplos en el microrrelato español actual". *Microtextualidades. Revista Internacional de microrrelato y minificción*, 1: 26–43.

Colomer, Teresa (1998). *La formación del lector literario. Narrativa infantil y juvenil actual*. Madrid: Fundación Germán Sánchez Ruipérez.

— (2010). *Introducción a la literatura infantil y juvenil*. Madrid: Síntesis. 2.ª ed.

Delafosse, Émilie (2013). "Internet y el microrrelato español contemporáneo". *Letral* 11: 70–81.

Escandell Montiel, Daniel (2018). "El anclaje textovisual de los memes en las micronarraciones de la red". En Calvo Revilla, Ana (ed.). *Elogio de lo mínimo. Estudios sobre microrrelato y minificción en el siglo XXI*. Madrid-Fráncfort: Iberoamericana-Vervuert. 243–253.

Fernández Pérez, José Luis (2010). "Hacia la conformación de una matriz genérica para el microcuento hispanoamericano". En David Roas (comp.). *Poéticas del microrrelato*. Madrid: Arco/Libros. 121–153.

GARCÍA PADRINO, Jaime (2004). *Formas y colores: la ilustración infantil en España.* Cuenca: Ediciones de la Universidad de Castilla-La Mancha.

GENETTE, Gerard (1989). *Palimpsestos: la literatura en segundo grado.* Barcelona: Taurus.

— (2001). *Umbrales.* México: Siglo XXI.

GÓMEZ TRUEBA, Teresa (2018). "Alianza del microrrelato y la fotografía en las redes. ¿Pies de fotos o microrrelatos?". En Calvo Revilla, Ana (ed.). *Elogio de lo mínimo. Estudios sobre microrrelato y minificción en el siglo XXI.* Madrid-Fráncfort: Iberoamericana-Vervuert. 203–220.

JOLLES, André (1958). *Einfache Formen.* Tübingen: Max Niemeyer Verlag.

KIBEDI VARGA, Áron (2000). "Criterios para describir las relaciones entre palabra e imagen". En Monegal, Antonio (ed.). *Literatura y pintura.* Madrid: Arco Libros. 109–135.

KOCH, Dolores M. (s.f.). "Diez recursos para lograr la brevedad en el microrrelato". *Ciudad Seva.* Disponible en: https://ciudadseva.com/texto/diez-recursos-para-lograr-la-brevedad-en-el-micro-relato/

LANGMANOVICH, David (2006). *El microrrelato. Teoría e historia.* Palencia: Menoscuarto.

NAVARRO ROMERO, Rosa María (2014). "Literatura breve en la red: el microrrelato como género transmediático". *Tonos Digital,* 27: 1–12.

NIÑO CACTUS (2014). *El secreto de Sofía.* Salamanca: La Guarida Ediciones.

NOGUEROL, Francisca (2008). "Minificción e imagen. Cuando la descripción gana la partida". En Andres-Suárez, Irene; Rivas, Antonio (eds.). *La era de la brevedad: el microrrelato hispánico.* Palencia: Menoscuarto. 183–206.

PINTO & CHINTO (2017). *Minimalario.* Pontevedra: Kalandraka. 3.ª ed.

OSÉS, Beatriz (2007). "Cuentos como pulgas". *CLIJ. Cuadernos de Literatura Infantil y Juvenil,* 20 (205): 37–40.

— (2008). *Cuentos como pulgas.* Ilustraciones de Carmen Díaz. Madrid: Ibersaf Editores. 2.ª ed.

REIS, Carlos; LOPES, Ana Cristina M. (2002). *Diccionario de Narratología.* Salamanca: Ediciones Almar. 2.ª ed.

RIVAS, Antonio (2018). "Dibujar el cuento: relaciones entre texto e imagen en el microrrelato en red". En Calvo Revilla, Ana (ed.). *Elogio de lo mínimo. Estudios sobre microrrelato y minificción en el siglo XXI.* Madrid-Fráncfort: Iberoamericana-Vervuert. 221–241.

ROAS, David (2010). "Sobre la esquiva naturaleza del microrrelato". En Roas, David (comp.). *Poéticas del microrrelato.* Madrid: Arco/Libros. 9–42.

RODIEK, Christoph (2011–2012). "Microrrelato e imagen. El caso de José María Merino". *Siglo XXI. Literatura y Culturas Españolas*, 9–10: 189–202.

SCHOLES, Robert (1974). *Introducción al estructuralismo en literatura*. Madrid: Gredos.

STIGNEEV, Valery (2002). "El texto en el espacio fotográfico". En Yates, Steve (ed). *Poéticas del espacio. Antología crítica sobre la fotografía*. Barcelona: Gustavo Gili. 95–106.

TRABADO CABADO, José Manuel (2010). "El microrrelato como género fronterizo". En Roas, David (comp.) *Poéticas del microrrelato*. Madrid: Arco/Libros. 273–298.

VALLS, Fernando (2010). *Velas al viento. Los microrrelatos de La nave de los locos*. Granada: Cuadernos de Vigía.

VIGOTSKY, Lev S. (1986). *Thought and language*. Boston: The Massachussetts Institute of Technology.

ZAVALA, Lauro (2004). *Cartografías del cuento y la minificción*. Sevilla: Renacimiento.

Ana Calvo Revilla

Universidad CEU San Pablo

Lo siniestro y la subversión de lo fantástico en *Casa de muñecas*, de Patricia Esteban Erlés[1]

1. Un fantástico libro-artefacto

Patricia Esteban Erlés ocupa un lugar destacado en la narrativa fantástica contemporánea. Tras obtener el Premio de Narración Breve de la Universidad de Zaragoza en 2007 con *Manderley en venta* (Tropo, 2008) y el XXII Premio de Narrativa Santa Isabel de Aragón, Reina de Portugal, con *Abierto para fantoches* (DPZ, 2008), escribió *Azul ruso* (Páginas de Espuma, 2010) —finalista en el Premio Setenil—, publicó su primer libro de microrrelatos *Casa de muñecas* (Páginas de Espuma, 2012) y, recientemente, *Las madres negras* (Galaxia Gutenberg, 2018), una novela con la que ha ganado el Premio Dos Passos.

La autora, que había formulado el propósito de escribir virtualmente en Facebook un microrrelato diario a partir de una fotografía o de una imagen, enriqueció el proceso de escritura de sus miniaturas narrativas con los comentarios de sus lectores y engendró una nueva forma de escritura. "Alejada del scriptorium solitario, del recogimiento del autor con su ordenador y su maldito folio en blanco virtual" (Esteban Erlés, 2018: 215), la red le permitió entrar en contacto con la ilustradora Sara Morante quien, tras apreciar la visualidad de sus miniaturas narrativas, le sugirió entablar sinergias con algunas de las historias narradas. De esta manera, a partir de octubre de 2011 comenzó la configuración del libro con la criba de los microrrelatos (o minicuentos, como ella los designa), que pasarían a formar parte del volumen:

> Trabajar en un nuevo manuscrito. Cuentos que se caen, otros que trepan y se quedan. La perplejidad de aquellas historias que no recuerdas haber escrito. Niñas, monstruos, electrodomésticos que cobran vida. Homenajes. Exorcismos. Humor negro y miedos.

1 Este trabajo se encuadra dentro del Proyecto de Investigación I+D+I "MiRed (Microrrelato. Desafíos digitales de las microformas narrativas literarias de la modernidad. Consolidación de un género entre la imprenta y la red)" (FFI2015-70768-R), financiado por el Ministerio de Economía y Competitividad de España y el Fondo Europeo de Desarrollo (FEDER), dentro del marco del Plan Estatal de Investigación Científica y Técnica y de Innovación Orientada a los Retos de la Sociedad.

> Imaginando el índice plano de la casa, tirando tabiques para instalar una biblioteca, una capilla, un cuarto de juegos, una sala de baño, un desván. Ojalá os apetezca leerlo tanto como yo he disfrutado escribiéndolo. (Facebook, 1 de noviembre de 2011).

Comenzó también el trabajo de Sara Morante quien, tras elegir los "microrrelatos que más la inspiraban", hizo con sus imágenes "su particular y hermosísima lectura" (Esteban Erlés, 2018: 215). A través del cromatismo magenta en combinación con tintas grises y negras, las 40 ilustraciones que conforman *Casa de muñecas* prolongan los ambientes góticos y victorianos de los textos, reivindican el protagonismo de la figura femenina, perfilan el "simbolismo feminista" que preside su imaginario y enfatizan la trasgresión (Esteban Erlés, 2018). El lector se enfrenta así, en algunas piezas narrativas (en total, veinticinco), a una triple narración: la que proporciona el microrrelato propiamente dicho, la procedente de las ilustraciones y la que se desprende de la interacción simbiótica entre los componentes verbales y visuales que intervienen en la obra.

Mientras el elemento paratextual central evoca la inocencia de la infancia y el ambiente burgués y esqueletizado de las casas de muñecas, condensa también la concepción que del género tiene la escritora como forma literaria narrativa que encierra un enigma:

> (…) una habitación de casa de muñecas. Lo tiene todo, no le falta ni uno de los mueblecitos que esperamos encontrar, allí aparece cada elemento perfectamente organizado, construido, pero a escala. (…). La vida se congela, se estiliza, en las casas de muñecas, por eso nos fascinan y nos aterran. El microcuento siempre encuentra un enigma también, relacionado con el silencio, con todas las palabras que se prefiere no decir. (Castro, 2012).

Dos textos actúan de pórtico del mosaico narrativo: una hoja de ruta y unas palabras preliminares en las que, bajo el paratexto "Sweet home", alude la autora a los orígenes de estas construcciones decorativas, que reproducen de manera idealizada la vida doméstica; desde que en 1558 el duque Albrecht de Baviera obsequió a su hija con una, estas construcciones de miniatura pasaron a registrar el prestigio de sus propietarios y se convirtieron en uno de los juguetes predilectos que guardaban "los secretos más inconfesables y las historias más perversamente interesantes" (17).

La casa de muñecas no se limita a ser un soporte de la acción ni un escenario en el que se desenvuelven los personajes de cada microrrelato. Atendiendo a la realidad textual, es un elemento esencial en la trama (Bal, 1985; Albaladalejo, 1992; Garrido Domínguez, 1993; Martínez García, 1994–95: 233–4) y principio rector de la estructura compositiva de este artefacto literario, que acoge cien diminutas miniaturas narrativas, en las que tienen cabida tantas historias como personajes las pueblan.

La casa de muñecas conforma estructuralmente la dimensión compositiva-arquitectónica del volumen y configura la coherencia dispositiva de las secciones que, como se aprecia en los paratextos, aluden a las estancias, que configuraban las diminutas casas victorianas: "Cuaderno de juguetes", "Dormitorio infantil", "Dormitorio principal", "Cuarto de baño", "Salón comedor", "Cocina", "Biblioteca", "Desván de los monstruos", "Cripta" y "Exteriores". Teniendo en cuenta la condición teatral de este elemento decorativo (Stewart, 1984: 54–63), *Casa de muñecas* reproduce en su dimensión dispositiva una estructura de compartimentos que, como si de un escenario se tratara, invita a contemplar desde una perspectiva frontal cada habitación y a penetrar en la interioridad del mundo doméstico. Con su fragmentación, la casa de muñecas soporta los tres discursos que conforman la obra: es el marco de la acción narrativa, determina la dimensión estructural-compositiva y sustenta la capacidad simbólica.

Fascinada por las historias capaces de evocar el misterio y por las sombras, Patricia Esteban Erlés alza un imaginario, en el que la irrupción de lo extraño, lo inesperado y lo incomprensible quiebra y altera la percepción de la realidad. Nada es lo que parece y bajo la dicotomía mundo infantil-mundo adulto se introducen subrepticiamente escenarios, desde los que paradójicamente pueden cometerse los actos más perversos del mundo. Consciente de que la cotidianeidad tiene lados oscuros y ángulos inquietantes y de que el hombre de todos los tiempos necesita encarnar sus miedos en criaturas monstruosas y temibles, adultas o infantiles, la escritora construye en torno a este símbolo un imaginario siniestro "para aventurar hipótesis o para compartir con otros los vértigos de nuestra perplejidad" (Bioy Casares, 1970: 62).

La casa de muñecas es el vehículo a través de cual alberga su concepción de la literatura, da forma al resquebrajamiento de un mundo de adultos, que se descuartiza y descoyunta:

> Creo que la literatura es un ejercicio, en general, de plasmación libre de todo lo que en la realidad no tiene cabida. A mí al menos la literatura me permite pensar en las zonas más sombrías, en las tinieblas del ser humano. Me gusta que exista un espacio para reflexionar sobre el cien por cien de lo que somos, sin censura ni prisas por iluminar aquello que resulta menos explicable. El ser humano es luz y sombra. La crueldad es una de las manifestaciones más elocuentes de esa oscuridad que albergamos. Es una pulsión a veces irresistible, que sabes de antemano que deja víctimas, dolor, pero la ejercemos de forma más o menos sutil en ocasiones, como si fuera más fuerte que nosotros, como si necesitásemos dejarla salir, obrar. Todos sabemos lo que está bien y lo que no. Y, sin embargo, la crueldad existe, es. Nos rodea, la leemos a diario, nos encontramos practicándola como si fuera un mandato interno el que rige nuestros actos. Creo que escribir sobre la crueldad es una manera de ejercerla sin víctimas reales. (Esteban Erlés, 2018: 214).

La casa de muñecas ejerce una influencia tan fuerte sobre la trama que configura la estructura de cada microrrelato y de la obra en su conjunto. Contribuye a la coherencia del mundo ficcional fantástico representado, actúa como una prolongación metonímica de los personajes, subraya el efecto de referencial-mimético del espacio doméstico, íntimo y familiar y enfatiza los componentes fantásticos que vertebran las historias. Se sirve para ello tanto de la dimensión simbolizadora de la casa de muñecas como de la naturaleza cronotópica de los espacios que la conforman: el castillo, las escaleras, la buhardilla, el salón, el desván, el orfanato, el estanque, la cripta, el cementerio, etc.; tradicionalmente vinculados a la novela gótica, de misterio y de terror, potencian la dimensión espacial sobre la temporal, enfatizan la acción narrativa y proyectan la dimensión fantástica.

Dentro del espacio cobran significado simbólico los innumerables objetos que aparecen en las historias, a través de los cuales la escritora crea un ambiente petrificado y potencia la sensación claustrofóbica y terrorífica, que subraya tanto la dimensión atemporal de los temas tratados como la angustia que propicia lo fantástico; nos referimos a los retratos (21; 32; 42, 47, 87, 96), las fotografías (32, 152), las repisas y estanterías (23; 31), las porcelanas (25; 41, 85), la mesa camilla (27, 54), los braseros (27), las cajas (27), las cortinas (60), los lavabos, las bañeras y las pastillas de jabón (32, 73, 75, 78, 11); las sábanas y los objetos de cama (38, 39, 43, 63, 79, 110, 113, 117, 159), los espejos (41, 71, 74, 75, 76, 81, 87, 92, 122), las cerraduras y las llaves (43, 47, 59, 88, 157), los lápices de grafito o de colores (42, 158), los crucifijos (43), los ataúdes, los nichos, las mortajas y el ajuar funerario (43, 89, 112, 126, 139, 157), los armarios (45, 49), las flores secas y los ramos de flores (57, 66), las campanillas (60), etc. Con un don especial para dar vida malvada a los objetos y espacios, Patricia Esteban Erlés, fiel al estilo intimista de la gran Shirley Jackson, lleva la tensión a su situación extrema, conjura el miedo y perturba macabramente al lector.

Lejos de ser narrativa epidérmica, la escritora cultiva una literatura de hondo calado epistemológico a través de la cual invita al lector a reconsiderar emocional e intelectualmente su relación con el cosmos y, de manera especial, su comprensión del ser femenino:

> Es un conjunto de microcuentos que indagan sobre el hecho mismo de ser mujer, de sobreponerse al papel de muñeca de carne y hueso que con frecuencia se nos obliga a asumir desde que nos entregan la primera maestra en nuestra infancia, una muñeca inmóvil y perfecta que sonríe y no dice nada, atrapada en una casa/jaula de la que le resulta difícil salir. Ambas quedamos muy contentas con el todo final, un libro cruel pero tierno, serio pero lleno de pinceladas de humor negro. (Esteban Erlés, 2018: 215).

Como si de un laberinto se tratara, tres itinerarios posibles conforman la hoja de ruta de la obra: adentrarse a través de los caminos desconocidos o prohibidos en los espacios silenciosos de la casa que habitan entre sombras los fantasmas,

los monstruos y los espectros; acceder desde un asilvestrado jardín abandonado y subir hasta el oscuro desván por unas escaleras de trece fatídicos escalones; o recorrer por vez primera y con los sentidos despiertos las estancias.

Mediante la conjunción del terror en un entorno doméstico y del poder simbólico de la muñeca, esta se convierte en el marco a través del cual la autora penetra en las pesadillas, frustraciones y anhelos de una mujer que reivindica un espacio propio:

> Las muñecas me fascinan desde siempre, me horrorizan de igual modo. Son dobles del ser humano, pero sobreviven a la niña a la que pertenecieron, no envejecen, se quedan para siempre en su estantería. Esa dimensión inmortal, eterna de las muñecas con la que compartimos la niñez me parece de lo más inquietante que nos sucede en la vida cotidiana. (Esteban Erlés, 2018: 215).

2. Las muñecas y sus máscaras: la quiebra de los mundos perfectos e ideales

Con su fascinación por las muñecas Esteban Erlés se sitúa en el *continuum* de la tradición literaria que gira en torno a la creación de una criatura artificial femenina (Fokkema, 1998; Marino, 1998; Swiggers, 1998). No se limita a hacer de la muñeca el personaje protagonista de la obra, sino que con la reescritura mítica enfatiza las raíces arquetípicas de su imaginario y plasma su cosmovisión del mundo a través de las implicaciones psicológicas e ideológicas que lo han vertebrado a lo largo de la cultura occidental (Frenzel, 1980; Pedraza, 1998; Brunel, 1999; Alonso Burgos, 2007; Molpeceres, 2014): la superioridad del intelecto sobre la materia y de la criatura sobre el creador; la subversión de la visión de la mujer como imagen especular del hombre, o su contemplación como carnalidad perversa que manipula al genio masculino, quiebra los parámetros convencionales asociados al arquetipo sentimental y romántico y se alza a la conquista de un nuevo yo; el empeño demiúrgico en dar vida a un ser humano desde la materia inerte, que encarnaron Pigmalión, el coloso Golem del rabino Löw, los títeres y las muñecas de la comedia *dell'arte*, las marionetas de Heinrich von Kleist, el doctor Moreau de Wells, etc.

Prolongando la tendencia de la narrativa contemporánea a reflejar la disolución del sujeto mediante la creación de simulacros (Mora, 2017: 267), impregna a la muñeca de valores alegóricos y reflexiona sobre la otredad femenina: la identidad, las relaciones entre los sexos, las relaciones maritales, etc. Como confiesa en la entrevista de Benito Garrido, las muñecas son "una especie de metáfora, de alegoría de la mujer en cada una de las historias que le toca vivir en su existencia (…), porque en cierta manera ella va a ser una muñeca a la que le va a tocar participar

en diferentes juegos a lo largo de su vida: va a ser la hija, la mujer, la madre, la amante, la traidora, la engañada, la víctima, la verduga… Utilizando el marco doméstico que hasta hace bien poco se le ha reservado a la mujer, le ocurren (en cada habitación) cosas relacionadas con los miedos y las pesadillas que siempre acompañan" (2012).

Si bien las muñecas han sido vistas tradicionalmente como un espejo lúdico que devuelve la imagen de la realidad, refleja los ideales femeninos y enseña a la mujer lo que ha de ser su existencia, a través de ellas la escritora sabotea las dulces historias de la infancia, masacra y pervierte toda ingenuidad y articula una cosmovisión escéptica y crítica de la naturaleza humana, sin lugar para la clemencia, el perdón o la bondad. Invierte Esteban Erlés al modo arreolano la alegoría y, en lugar de invocar el mundo simbólico idealizado, ofrece una representación negativa del ser humano; de este modo la subversión brota de la discordancia entre el referente literario y el pragmático, entre el mundo representado y el esperado, pues los referentes asociados a la imagen de la muñeca han sido modificados íntegramente (Jackson, 1981: 47).

Las muñecas dejan de ser objetos inanimados para metamorfosearse en seres vivos, que con sus máscaras dinamitan el orden doméstico. Como los maniquíes o las figuras de cera parecen actuar de manera seriada (Crego, 2007), aunque se comportan como seres que obedecen "a un mecanismo secreto, a una fuerza oscura y malvada que anima sus movimientos" (Ballestriero, 2016: 96) y como seres perturbadores y siniestros que, despojados de ternura, no se pliegan a una voluntad ajena. No aparece la subyugación de lo femenino frente a lo masculino sino la proyección de la rebeldía de una mujer real de carne y hueso a una mujer artificial que es muñeca y carne, "carne modelada por el deseo de un instante, por capricho o por ensayo. Carne sin voz ni voto, puro y obscuro objeto de deseo: siempre ella" (Pedraza, 1998: 119).

La vida doméstica, contemplada desde un prisma complejo, constituye la fuente primordial en la que se inspira la escritora que, siguiendo la estela de Shirley Jackson, tinta de oscuro lo hogareño y las relaciones familiares. Las frustraciones en el matrimonio, las relaciones materno-filiales, la decepción en las relaciones familiares, el miedo a uno mismo, entre otros sentimientos, van impregnando de manera escalofriante cada una de las tramas de estos microrrelatos, que se desarrollan a partir de la transgresión del eje animado/inanimado (Campra, 2001: 163). No hay fenómenos sobrenaturales, solo maldad, maltrato y miedo, de manera que el lector asiste, como en *La maldición de Hill House* (1959), al desmoronamiento de la casa y del orden familiar.

Lo monstruoso se esconde en los pliegues familiares y en la naturaleza feme-
nina. Como en la literatura de Silvina Ocampo o de Shirley Jackson, las protago-
nistas de *Casa de muñecas* son figuras femeninas: niñas, madres y abuelas, que
con refinamiento extremo se apoderan de la acción, imponen con sadismo su
autoridad violenta, albergan lo monstruoso con maniobras crueles, destruyen lo
que tienen alrededor y se autodestruyen a sí mismas. Y, al quebrantar las imágenes
asociadas a la suavidad o la acogida, que le pertenecen por naturaleza, Patricia
Esteban Erlés enfatiza la extrañeza y el efecto disruptivo. El miedo se encarna en
acciones descarnadas y aterradoras que se ejecutan despiadadamente, como tirar
"hacia atrás un poco más de la cuenta, al cepillar sus lustrosas cabelleras de niñas
sombrías" ("Primeras maestras", 24), o liquidar las barbies (*"Killer barbies"*, 29).
Poco a poco la casa de muñecas se transforma en una necrópolis familiar, a través
de la cual denuncia las esclavitudes y los comportamientos tiránicos en el seno
familiar (en las relaciones con los abuelos en "Indulto", 113), o las relaciones
sexuales vistas como elemento corrosivo de poder, con su fuerza violenta y pro-
nográfica ("Cineclub", 65).

En la sección "Dormitorio principal" algunas historias, protagonizadas por
mujeres adultas, revisten una gran fuerza visual y dramática ya en sus paratextos,
como "Farsa veneciana" (53). Instaladas en los márgenes de una familia conven-
cional, dan entrada al fingimiento, viven una doble vida y desacralizan el amor
("La mujer de rojo", 59–60) a través del juego de una identidad doble y de unas
tramas irrisorias y paródicas ("El hombre equivocado", 55). Muestra una galería de
personajes femeninos propensos a cometer todo tipo de iniquidades mediante el
registro minucioso de sus sentimientos, que oscilan desde el desengaño amoroso
y la infidelidad matrimonial ("Multitud", 61; "Monstruos en tus pies", 63; "Efecto
mariposa", 66) hasta la ruptura familiar y el crimen ("El ramo", 57). Lo observamos
en el microrrelato "Pedazos de amor" (54), donde asistimos despiadadamente a
través de la dinámica mujer víctima/verdugo a la amputación de los miembros
del cuerpo femenino y a la representación subversiva del amor (Jackson, 1986:
83; Trías 2001: 44).

Al prescindir de algunos atributos inertes, las muñecas adquieren vida propia
con la consiguiente apertura a la oposición vida /muerte. Se percibe bien en el
microrrelato "Holocausto", donde la narradora, propietaria y dueña del destino
de sus muñecas, advierte la conspiración que traman y decide "colocar el brasero
encendido de la abuela junto a aquella caja cerrada, llena de pequeñas traidoras"
(27). En otras ocasiones el sujeto que protagoniza la trama no está en condicio-
nes de controlar lo que sucede y pasa a ser sujeto de un poder mágico, como la
narradora que entabla un juego con el muñeco de ojos azules y, tras arrancarle

los ojos, puede visionar lo que sucederá en el futuro: "Jugamos. Yo le arranco sus ojos azules y los coloco en la palma de mi mano, como si fueran canicas. Él me cuenta qué ve" ("Intimidad con el muñeco", 26).

Como podemos apreciar, Esteban Erlés afirma el acontecimiento fantástico y lo propone como natural, sin dar explicación del porqué de lo sucedido; estamos ante la verosimilitud fantástica, que presupone una estrategia de lectura y prevé la aceptación del mismo (Campra, 2001: 174; Reisz, 2001: 197). Los microrrelatos de *Casa de muñecas* se insertan en la narrativa fantástica contemporánea "para revelar que nuestro mundo no funciona como creíamos" (Roas, 2011: 107); entroncan con la tendencia a crear simulacros, vidas ficticias que reflejan "las victorias y angustias de la mostrenca existencia" y "la pulsión de habitar subjetividades en las que podamos permanecer, continuando la vida por otros" (Mora, 2017: 277). Estas muñecas, con mirada de vidrio y de apariencia terriblemente humana, se comportan a espaldas de sus dueñas y se alzan como un doble inquietante del alma humana que, con su proximidad perturbadora, subrayan la dimensión siniestra a partir del juego antitético entre realidad e imposibilidad, de la que brota lo fantástico (Roas, 2011: 45). Como sostiene con acierto Rosalba Campra, lo fantástico no conoce la inocencia y en cada uno de sus significantes se urde una telaraña a través del cual crea un "caleidoscópico juego de imbricaciones" (2001: 188).

3. La casa de muñecas y la exploración del terror a través de lo siniestro

Patricia Esteban Erlés tensa con maestría el hilo narrativo de cada historia hasta dar entrada tanto a lo maléfico, pavoroso y desazonador (*to deinón*) —que Heidegger hizo extensible a lo temible (2000; 2001)— como a lo siniestro (*unheimlich*). De acuerdo con las tesis que el neurólogo austríaco publicó en 1919, partiendo de los estudios de Friedrich Schelling y de Ernst Jentsch, lo siniestro, en su doble acepción de "íntimo, familiar" y "secreto, arcano, desconocido, oculto", causa angustia especialmente en el marco de la cotidianeidad. El entorno familiar potencia el efecto disruptivo de lo siniestro con sus componentes trágicos, aciagos y abominables y enfatiza la visión diabólica de lo real, sus aspectos más sombríos, tétricos, macabros, fúnebres y perversos.

Si lo siniestro y lo abyecto son una marca de la producción literaria de Esteban Erlés, planean de modo especial sobre *Casa de muñecas*. Tanto el desdoblamiento que aporta la imagen de la muñeca (juguete/ser humano), como la ambivalencia entre lo inanimado (su ser estático, semejante a un cadáver) y lo viviente (su actuar como ser vivo irritado y distante) y la reversibilidad o la inversión de la imagen de la infancia (inocencia/perversión) se hacen portadores de lo siniestro, que

asume lo pavoroso (*tó deinón*) y lo ominoso (*unheimlich*); las muñecas se tiñen de la aterradora fascinación que ejerce el motivo del doble y siembran sin piedad el horror con la crueldad y la repugnancia de sus actos. Tras un juguete que no lo es y tras las apariencias de unas tiernas criaturas que no lo son, el mundo de la infancia es trastocado. Y en los territorios domésticos marcados por la inocencia irrumpe con fuerza lo extraño.

Esteban Erlés dota a las muñecas de rasgos vivientes y las impregna de su capacidad para lo siniestro; mediante una extraña conjunción de belleza y espanto, actúan como furias o erinias, que dejan aflorar las fuerzas instintivas. Caracterizadas, como los protagonistas de Silvina Ocampo, con una extravagante teatralidad artificiosa, combaten de manera primigenia y primitiva con las fuerzas antagónicas del bien y el mal. Son niñas terribles que torturan o asesinan a sus muñecas ("Primeras maestras", 24; "Intimidad con el muñeco", 26; "Holocausto", 27; "Killer barbies", 29; "La traidora", 31) y a sus amigas de la infancia ("Rosebud"; "Anas", 140); mujeres adultas, que encierran en el orfanato a unas temibles hermanas ("El resplandor", 139); madres, que no toleran la deformidad en el cuerpo de su hija ("Seis dedos", 137) ni los llantos del hijo y los encierran en un desván ("Huésped", 135; "*Poi(s)son*", 105) o en los sótanos de su casa, donde dan salida a sus instintos asesinos ("La belleza", 141; "Sótano", 145; y "Asado de domingo", 96).

Siguiendo el estudio que Freud emprendió de *El hombre de arena* de Hoffmann (2008: 17–33), son varios los rasgos configuradores de lo siniestro, que se dan cita en *Casa de muñecas*, como: la animación de lo inanimado; la mutilación, castración y pérdida de órganos ("Intimidad con el muñeco", 26; "Pedazos de amor", 54); la reescritura del doble; la presencia de la muerte con sus espectros y fantasmas ("Multitud", 57, "La niña sin madre", 43; "La niña obediente", 47; "Castigo", 43); las intenciones malévolas y macabras, vinculadas a la alteración de las coordenadas temporales y/o espaciales, a la yuxtaposición conflictiva de los órdenes de la realidad y a la vulneración de las leyes físicas a través de lo onírico ("Manderley en llamas", 41; "Terrores nocturnos", 38); las alteraciones de la identidad y la combinación de los elementos fantásticos y el humor, entre otros (Roas, 2011: 157–176).

Lo siniestro emerge también a través de atmósferas opresivas que, alejadas de las dimensiones de la literatura gótica (la irrupción de la barbarie o lo inconsciente), tiñen de inquietud a quienes presagian el inminente peligro. Desde la fascinación que profesa a Poe, "maestro de oscuridades" que plasmó el peligro "que entrañaba el ser humano para sí mismo" (Esteban Erlés, 2018: 213), Esteban Erlés explora de este modo las sombras del corazón humano. La angustia y el miedo actúan como fuerzas irresistibles que penetran todos los órdenes de la existencia; residen en la casa

y en el lugar destinado al juego infantil, en la sección "Cuarto de juguetes" y en el microrrelato "Paradoja" (21), donde el retrato de la protagonista proyecta la imagen tiránica y angustiosa del paso del tiempo. De manera refinada y sutil, la escritora no se detiene en la descripción; siguiendo la estela de Poe, sugiere los estados de áni mo o la sensación claustrofóbica a través de certeras imágenes, ("enjambre mudo", "brasero apagado", "manos ocultas", "caja cerrada"), como vemos en "Holocausto" (27). Más allá de seres vampirescos o fantasmales, el miedo penetra tentacularmente en una infancia de dimensiones cósmicas, que encierra "algo más que asesinatos secretos, huesos sangrientos o un fantasma estereotipado con sábanas y cadenas" (Lovecraft, 2012: 27). Mediante la depuración de los aspectos espectaculares de la literatura gótica-terrorífica, las tramas se alejan del espectáculo y nos insertan en la esfera de lo fantástico cotidiano donde los personajes, incluso el narrador, asisten imperturbables al terrible desarrollo de los acontecimientos.

También lo siniestro penetra a través de la invocación de lo onírico, como en el microrrelato "Terrores nocturnos" (38), donde evoca los miedos de la infancia, que son explotados y se convierten en elementos esenciales: la muerte se instala en la cama de al lado, junto al hermano que asiste impávido a la escena que protagoniza una madre, que a diario estira las sábanas de la cama, bajo las que sospecha que se esconde el cadáver, "rodeado de pelusas y descalzo" (38). La frase *"Last night I dreamt I went to Manderley again"* tiñe el imaginario de la miniatura "Manderley en llamas" (41), con la que Esteban Erlés regresa a la novela *Rebeca* (1938) de Daphne du Maurier, que popularizó Hitchcock en su obra homónima; mientras recrea el mítico espacio del castillo, donde las sombras del pasado ocultan un misterioso asesinato, encontramos asociados los dilemas morales de unos seres femeninos inescrutables, que tejen sus redes en torno a la víctima, y los elementos decorativos de la casa ("los ojos vacíos de los espejos" o la araña de cristal que cuelga del techo); sin eludir la imagen de la mansión ni los incendios destructores de Maurier, la miniatura enfatiza el imperio de la enajenación.

Asimismo, lo siniestro visualiza el peligro que suscita lo que está oculto al otro lado de la realidad, como en los microrrelatos "La niña obediente" (47), "La niña sin madre" (43), donde la orfandad se tiñe del frío del nicho y del ataúd, en la miniatura narrativa de paratexto cortazariano "La otra orilla" (49) o en la pieza titulada "Abuela", donde las niñas manifiestan el temor a lo oculto, de donde brota lo fantástico: "Desde allí se asomaba curiosa al otro lado. A veces mi hermana y yo seguíamos esperándola, temblando en camisón en el centro de la estancia" (42). La muerte y lo incognoscible que fascina y aterra (Blanchot, 1994: 29) tiene lugar en un escenario paradójicamente familiar, donde incesantemente acaecen hechos desconcertantes e incontrolables.

La mayoría de las tramas de los microrrelatos de *Casa de muñecas* giran en torno a situaciones que Freud consideró siniestras, como la mutación de órganos corporales, la muerte, la duplicación especular, la violencia, etc. Siniestras son tanto su repetición obsesiva como el confinamiento de los personajes a un espacio lúgubre y cerrado, que evoca un universo inhóspito y desprovisto de emotividad, donde se escenifican los aspectos más aberrantes de la naturaleza humana. Partiendo de que la representación de la realidad e irrealidad depende del modelo de mundo, del horizonte cultural y del sistema de creencias de que se parta (Barrenechea 1985: 45; Roas, 2001: 15) y de que no es posible alcanzar una concepción unitaria de lo fantástico como todo lo que se escapa a la explicación racional, según pretendió Todorov (1970) y defiende Rodríguez Pequeño (1991: 152), Esteban Erlés presenta situaciones en las que la incertidumbre suscita la apertura a dimensiones abismales del ser humano, hace brotar lo fantástico de la dramatización que se entabla entre el sujeto y la realidad (Bessière, 1974: 60), cuestiona la percepción de lo real (Roas, 2001: 24–25) y ofrece una concepción del mundo perturbadoramente verosímil, "una suspensión o aniquilación, particular y maligna, de las leyes fijas de la Naturaleza" (Lovecraft 2012, 28).

4. Las fronteras de lo fantástico

Las piezas narrativas que configuran *Casa de muñecas* asumen el elemento fantástico dentro de la cotidianeidad, como una evidencia "real" y no un simple error de percepción. Lo fantástico pone fin al "happy ending" y convierte lo familiar "en algo incomprensible y, como tal, amenazador" (Roas, 2007: 54).

Aunque en ocasiones Esteban Erlés plantea la incomprensibilidad del universo mediante la asunción de elementos insólitos, como se percibe en el onomatopéyico microrrelato "Toc" (165), o mediante la presencia de elementos extraños al mundo real, como las sirenas ("Bienes muebles", 143), también hace surgir lo fantástico de la sospecha de que existen ciertos desórdenes, que ponen en peligro "la precaria estabilidad de nuestra visión del mundo" (Fernández, 2001: 297), mediante la intromisión en las tramas domésticas de personajes malvados, cuyas actuaciones suscitan el conflicto, como el matrimonio protagonista de "Mudanzas" (171), que pasa de fantasear sobre la idea de matar por codicia a los vecinos de enfrente a perpetrar el asesinato. La invocación de una realidad con la que el lector se pueda identificar, del que se separa con la incorporación de factores insólitos que alteran el orden doméstico reconocible, tiene como objetivo desestabilizar al lector a partir de dos procesos: desautomatizando la percepción de lo real y potenciando la comunicación con las fobias, entre las que el miedo a la muerte

ocupa un lugar capital. Como sostiene Natalia Álvarez, "lo fantástico no opera en el vacío, lo fantástico es una manera diferente de contar la realidad" (2016: 57).

La casa es asediada desde dentro y con ella metonímicamente el hombre, que convive con una muerte siempre cercana. Las estancias sombrías de la casa se transforman en "símbolos claustromorfos donde es fácil reconocer una eufemización del sepulcro" (Durand, 1981: 227), como el microrrelato "Día de vivos" (112), en el que subyace la concepción fatalista y trágica del hombre y del mundo.

Algunas tramas de *Casas de muñecas*, alejadas de los escenarios góticos (cementerio, castillos…) —salvo excepciones ("Manderley en llamas")— y de la ciencia ficción, buscan la otredad y lo arcano en el corazón del hombre mediante el motivo del doble. En algunos microrrelatos reescribe las formas que la imagen del *doppelgänger* ha ido adoptando a lo largo de la tradición literaria, desde la doble naturaleza moral de *El extraño caso del Dr. Jekyll y Mr Hyde*, perceptible en el microrrelato "La gemela fea" (46), o el doble corpóreo o escindido de la psique, que tan magistralmente dibujaron Hoffmann y Poe en *Los elixires del diablo* o en "William Wilson" respectivamente, que encontramos en "La niña obediente" (47) y "Rosaura" (91).

Otro motivo fantástico recurrente en *Casa de muñecas* es la presencia del espejo no solo como símbolo de lo oculto o del umbral que ha de franquearse para acceder a otra realidad, sino también como instrumento temido, imagen del doble que refleja la encarnizada rivalidad mimética del individuo que lucha en torno a un objeto codiciado (el sexo, el ego, la imagen, etc.), de que habló René Girard en *La violencia y lo sagrado* (1983: 11) y las fisuras del sujeto contemporáneo. En el primer sentido encontramos distintos ejemplos, como la puerta tras la cual aguarda otro mundo, que reviste la forma de un retrato ("Paradoja", 21), una fotografía ("La niña obediente", 47) o el cristal de los ojos ("Rosebud", 23), tras los cuales se esconden terribles maldiciones, como la destrucción de la infancia ("Toilette", 81) y de los sueños ("Reflejos negros", 79). En el segundo sentido, siguiendo la concepción borgeana del arte poética como "el espejo que nos revela propia cara", los microrrelatos manifiestan las grietas del sujeto y los focos de tensión existentes en el seno de la sociedad, como la cosificación de las personas ("Niño Jabón", 78), o en las relaciones familiares ("Indulto", 113); subraya la fragilidad de la identidad ("Espejo impertinente", 71), la destrucción del amor ("Instrucciones de uso", 75), el encuentro extraño y el no-reconocimiento ("Un hombre en la bañera", 73), o la sublevación frente a los poderes tiranicidas de los cánones de belleza ("Otra"). En "Taxi en el espejo" (74), sirviéndose ya en el paratexto del juego visual que se deriva del espejo retrovisor del vehículo, recreando a Jekyll y Hyde, plantea el miedo del sujeto para mirar su interioridad y percibir el otro yo que camina junto

a uno; en otras piezas el espejo encierra la determinación de hacer desaparecer de la propia vida a quien ha provocado el dolor ("Vida del suicida", 76) o la infidelidad conyugal ("Patio interior", 77). En la miniatura narrativa "Instrucciones de uso" (75) el espejo del baño acarrea la imagen laberíntica del espejo, que guarda ecos de *Manual de instrucciones* cortazariano y del "Tlön, Uqbar, Orbis Tertius" borgeano; esconde la imagen de la primera mujer del marido de la protagonista que, con el consentimiento de este, se ha quedado a vivir dentro del espejo para darle consejos estéticos o referentes a la vida marital.

Tanto las muñecas, como representación del simulacro de un "objeto artificial" (Aumont, 1992: 107), como los espejos, que proyectan el doble corporal, son imágenes a través de las cuales la escritora condena la manipulación o cosificación de la mujer, cuestiona algunos clichés asociados a la identidad femenina y venga la transgresión de la que es víctima, como se percibe en el conjunto de piezas narrativas que configuran la sección "Cuarto de baño".

En otras ocasiones, la ruptura lógica y racional y la quiebra de la causalidad vienen subrayadas en *Casa de muñecas* por la intercalación de episodios protagonizados por seres fantasmales o monstruosos, que suscitan el extrañamiento y amenazan "el orden establecido, las legalidades conocidas y admitidas, las verdades recibidas, todos los presupuestos no cuestionados en que se basa nuestra seguridad existencial" (Reisz, 2001: 206). En algunas piezas de la sección "Dormitorio infantil", las tramas muestran el espanto que afecta a algunas situaciones familiares, que se vuelven extrañas debido a alguna metamorfosis, como en el microrrelato "Isobel"; aunque no explicita la fuerza demoníaca que se apodera de la protagonista, la alteración del yo femenino de la niña narradora se condensa en la mirada penetrante y petrificada de la gata dibujada en la pared, que había sido "una niña morena que dormía en esta misma cama" (37), con la que juega a trazar el miedo y a plantear el tema de la identidad (Roas, 2011: 161); asimismo, la imagen del gato negro, reescritura mítica del dios del inframundo Plutón, cobra protagonismo en la pieza "Tres gatos negros", en el que la protagonista, una loca que la voz narradora describe con apariencia de bruja fantasmal, muere en una danza macabra bajo las llamas que incendian su casa, como consecuencia de la acción justiciera de tres gatos "negros como las moras" que la seguían (39). Todo acaba devastado, como señala Callois (1970: 11). Los gatos, que ya habían sido actores de algunos de los cuentos en *Azul ruso,* dejan de ser víctimas del abuso de poder de quien decide sobre sus vidas y se cobran venganza.

En este sentido cobra un papel relevante el elemento paratextual que preside la sección "Desván de los monstruos", una zona tenebrosa de la casa, cuyas estancias habitan nocturnos inquilinos monstruosos ("Inquilino", 133) o pequeños

fantasmas innominados e inofensivos ("Niño", 134; "Huésped", 135; "Meditación
de la sábana blanca", 136), que con sus tiernas atribuciones humanas domestican
el espacio; contemplamos la angustia de la madre de la niña de seis dedos, que
atisba el fatídico destino que pesa sobre su hija y que solo acierta a poner fin con
un funesto desenlace, solo incoado (137), o a la inoportuna niña de los vecinos
que desencadena una serie de acciones perversas en un cuarto imaginario en-
caminado a su desaparición ("Sótano", 145). En todas sus vertientes estos seres
prolongan las pesadillas humanas y los demonios interiores, como se percibe en el
microrrelato "Monstruos en tus pies" (63), donde los zapatos son los encargados
con gran sentido del humor de mimetizar los comportamientos humanos. Como
sostiene Louis Vax, la presencia monstruosa representa las tendencias perversas y
homicidas, "que aspiran a gozar, liberadas, de una vida propia. En las narraciones
fantásticas, monstruo y víctima simbolizan esta dicotomía de nuestro ser; nuestros
deseos inconfesables y el horror que ellos nos inspiran" (1973: 11).

También las estancias de la casa de muñecas se encuentran al servicio de lo
fantástico; paradójicamente dejan de ser los espacios idealizados que delimitan
la construcción de lo real y, lejos de subrayar la red de comunión y la pertenencia
que acoge al ser humano, revisten una dimensión transgresora y se transforman
en vehículo de incertidumbre, vulnerabilidad y desacralización, en torno al cual
"toda idea de prioridad se desvanece" (Westphal, 2007: 14). Así, por ejemplo, en
los microrrelatos que reúne bajo el paratexto "Cuarto de baño", el espacio atrapa
a las mujeres que los protagonizan, trastoca los parámetros de percepción habi-
tuales y refleja la inseguridad y perplejidad femenina, que no encuentra anclaje en
el universo conocido. Es la noción de frontera entre realidad y apariencia, entre
el rutinario acontecer cotidiano y lo imposible la que posibilita la irrupción de
lo fantástico. Como sostiene Rosalba Campra, "la noción de frontera, de límite
infranqueable para el ser humano, se presenta como preliminar a lo fantástico.
Una vez establecida la existencia de dos estatutos de realidad, la actuación de lo
fantástico consiste en la transgresión de este límite" (2001: 161). Efectivamente, del
juego fronterizo que acaece dentro y fuera del discurso textual narrativo resurge
la subversión de los códigos de la realidad y la relación simbiótica y parasitaria
que entablan lo real y lo fantástico, como expuso Rosemary Jackson (1981: 20).

Los microrrelatos de *Casa de muñecas* se entroncan, como los relatos de Silvina
Ocampo, dentro de la literatura fantástica subversiva, que transgrede las coorde-
nadas espacio-temporales de lo real y se instala en la angustia de lo cotidiano.
El mundo familiar y conocido es contemplado en su inhospitalidad, como un
no-lugar, donde tienen cabida lo tenebroso y lo tétrico, como en el microrrelato
titulado "Exilio", donde no hay lugar en el mundo para la protagonista, que de

manera extravagante es echada de su cuarto por "una dama parisina de porcelana" (25) o en "La niña obediente" (47) que, tras la sumisión a la tiranía materna, esconde su venganza. Como ha puesto de relieve Vega Sánchez Aparicio, el horror "se inserta en el interior del individuo: los personajes, angustiados por el rechazo, enfatizan los recuerdos de un pasado invadido de esperanzas y promesas futuras, y tejen una venganza para el traidor" (2013: 203). Como la escritora argentina, Patricia Esteban Erlés descubre las fisuras de la sociedad allí donde se alzan las fuerzas reprimidas.

Asimismo, la autora alcanza la transgresión fantástica a través de la violencia de la transparencia del lenguaje, pues la quiebra el modelo mimético real no es solo "un hecho de percepción del mundo representado, sino también de escritura" (Campra, 2001: 191; Erdal, 1998: 111; Roas, 2011: 141); mediante el recurso a la ironía y al sarcasmo, Esteban Erlés condensa las cualidades que Cortázar le atribuyó a la narrativa breve: significación, tensión, intensidad, apertura y extrañamiento (1993: 385–386); y con la introducción en la cotidianeidad de las alteraciones cortazarianas, con los finales y desenlaces abiertos y sorpresivos de Poe modifica el punto de vista y convierte lo habitual en algo ominoso e inquietante.

Asimismo, la intertextualidad literaria, cinematográfica, o fotográfica, tiene un papel esencial en el tono fantástico de *Casa de muñecas*; si bien no todos los microrrelatos incorporan la intertextualidad (Roas, 2012: 55), con este rasgo, que subraya la elipsis narrativa (Lagmanovich, 2006: 126–129; Rojo, 2009: 73; Casas, 2014: 33), obliga al lector a hacer un "sobreesfuerzo hermenéutico" (2010: 190–191); los vacíos textuales, las parodias, los homenajes implícitos, los elementos elididos y sobreentendidos sugieren "abismos incalmables" y suscitan interrogantes: "Una ausencia de la que podemos sospechar que no responde a una voluntad de ocultamiento por parte del narrador, no tampoco a su ignorancia, sino al presumible vértigo de la nada" (Campra, 1991: 56). Así, por ejemplo, el microrrelato "Niñas novias" se tiñe de la visualidad con que el danés Carl Theodor Dreyer revistió de tintes dramáticos el rictus de la heroína en *La pasión de Juana de Arco* (*La Passion de Jeanne d'Arc*, 1928); la miniatura "El resplandor" rinde tributo a la novela de Stephen King, indirectamente a "La máscara de la muerte roja", de Poe, y a la homónima película que dirigió Stanley Kubrick. Y el paratexto cinematográfico, que preside "Rosebud", alude a la palabra homónima que musita en el lecho de muerte el moribundo magnate de los medios William Randolph Hearst en *Citizen Kane*, mientras una bola de nieve cae de su mano haciéndose añicos, una palabra que aparece inscrita en el trineo que es arrojado al fuego. Son muchos los detalles recreados en este microrrelato, que evoca la infancia perdida, como las alusiones a la nieve y a la borrasca, o el término que da título a

la pieza, con la que se refiere al apodo que Hearst daba a las partes íntimas de su amante, la actriz Marion Davies, a quien quiso lanzar al estrellato. Como vemos, Esteban Erlés se sirve de otros recursos discursivos que propician lo fantástico, como la polisemia, que obliga a descifrar los significados que están implícitos en una palabra, los cuales se hacen extensivos al significado de cada pieza y del conjunto; las construcciones antitéticas y paradójicas ("mirada de vidrio", "sonrisa discretamente tintada de geranio"), que nos trasladan a la atmósfera opresiva de la muerte en "Primeras maestras" (24). También la concisión narrativa, la capacidad de sugerencia y de misterio que acarrean la tensión y la elipsis, los silencios, los juegos de ambigüedad (Ferreira, 2013: 247), potencian lo fantástico y sensación de extrañamiento.

Aunque desde el paratexto inicial "Casa de muñecas" parece recrear un orden ideal, impera en el volumen la entropía, que custodia una lectura más profunda: todo orden tiende al desorden. Como hemos visto, la escritora da continuidad en este libro a los temas y motivos que ya habían centrado su quehacer literario: las atmósferas inquietantes, la instalación del horror y la crueldad en escenarios cotidianos, el entrelazamiento de la ternura y la inocencia con la maldad, la metamorfosis del entorno familiar en un círculo dantesco y terrorífico, etc. A través de la estética de la distorsión y de la transgresión, Esteban Erlés disuelve los contornos entre realidad y ficción, deconstruye los parámetros habituales, dinamita los cimientos jerárquicos del orden social, cuestiona los estereotipos asociados al rol de la maternidad o de la feminidad, subraya la demolición del mundo real y ensalza lo fantástico. Su nombre ha de sumarse a la nómina de escritores españoles que han cultivado este género a partir de la década de los ochenta: José María Merino, Cristina Fernández Cubas, Juan José Millás, Ignacio Ferrando, Fernando Iwasaki, Andrés Neuman, Pedro Ugarte, Óscar Esquivias, Manuel Moyano, Jon Bilbao, Luis Manuel Ruiz, Ángel Olgoso, Félix J. Palma, Care Santos, Juan Jacinto Muñoz Rengel, Jon Bilbao, Miguel Ángel Zapata, David Roas, entre otros (Casas y Roas, 2008: 42).

Bibliografía

Albaladejo, Tomás (1986). *Semántica de la narración: la ficción realista*. Madrid: Taurus.

Alonso Burgos, Jesús (2017). *Teoría e historia del hombre artificial. De autómatas, ciborgs, clones y otras criaturas*. Madrid: Akal.

Álvarez Méndez, Natalia (2016). "Conversación con escritores de la imaginación. Patricia Esteban Erlés, Alberto Chimal y Juan Jacinto Muñoz Rengel". En Álvarez Méndez, Natalia; Abello, Ana; Fernández Martínez, Sergio (coords.).

Territorios de la imaginación. Poéticas ficcionales de lo insólito en España y México. León: Universidad de León. 51–68.

AUMONT, Jacques (1992). *La imagen*. Barcelona: Paidós.

BAL, Mieke (1985). *Teoría de la narrativa*. Madrid: Cátedra.

BALLESTRIERO, Roberta (2016). "Desde la contorsión de la realidad a lo siniestro: el incómodo hiperrealismo de maniquíes, muñecas, efigies y figuras de cera". *Brumal. Revista de investigación sobre lo fantástico* 4.2: 93–115.

BARRENECHEA, Ana María (1985). "La literatura fantástica: función de los códigos socioculturales en la constitución de un género". *El espacio crítico en el discurso literario*. Buenos Aires: Kapelusz. 45–54.

BESSIÈRE, Irène (1974). *Le récit fantastique. La poétique de l'incertain*. París: Larousse Université.

BIOY CASARES, Adolfo (1970). *Memoria sobre la pampa y los gauchos*. Buenos Aires: Sur.

BLANCHOT, Maurice (1994). *El paso (no) más allá*. Barcelona: Paidós.

BRUNEL, Pierre (1999). *L'Homme artificiel*. Barcelona: La Central.

CAILLOIS, Roger (1970). *Imágenes, imágenes (Sobre los poderes de la imaginación)*. EDHASA, Barcelona.

CAMPRA, Rosalba (1991). "Los silencios del texto en la literatura fantástica". En Morilllas Ventura, Enriqueta (ed.). *El relato fantástico en España e Hispanoamérica*. Madrid: Sociedad Estatal Quinto Centenario: 49–73.

— (2001). "Lo fantástico: una isotopía de la transgresión". *Teorías de lo fantástico*. Madrid: Arco/Libros. 153–191.

CASAS, Ana (2014). "Microrrelato y reescritura fantástica". En Roas, David; López Pellisa, Teresa (eds.) *Visiones de lo fantástico en la cultura española (1970–2012)*. Málaga: EDA: II. 33–55.

CASAS, Ana; ROAS, David (2008). *La realidad oculta*. Palencia: Menoscuarto.

CASTRO, Antón (2012). "Cuentos de fantasmas, de locura y de muerte". *Heraldo*, 14 de septiembre. Disponible en: https://www.heraldo.es/noticias/ocio-cultura/2012/09/14/cuentos-fantasmas-locura-de-muerte-204110-1361024.html

CORTÁZAR, Julio (1963). "Algunos aspectos del cuento". *Casa de las Américas* 15–16 (nov. 1962-feb. 1963): 3–14. También recogido en (1994). *Obra crítica* vol. 2, Madrid: Alfaguara.

CREGO, Charo (2007). *Perversa y utópica. La muñeca, el maniquí y el robot en el arte del siglo XX*. Madrid: Abada.

DURAND, George (1981*). Las estructuras antropológicas de lo imaginario*. Madrid: Taurus.

Erlan, Mary (1998). *La narrativa fantástica. Evolución del género y su relación con las concepciones del lenguaje.* Madrid-Fráncfort: Iberoamericana-Vervuert.

Esteban Erlés, Patricia (2008). *Abierto para fantoches.* Zaragoza, Diputación Provincial de Zaragoza.

— (2008). *Manderley en venta.* Zaragoza, Tropo Editores y Universidad de Zaragoza.

— (2010). *Azul ruso.* Madrid, Páginas de Espuma.

— (2012). *Casa de muñecas.* Madrid, Páginas de Espuma.

— (2018). "Entrevista de Gonzalo Jiménez". *Microtextualidades. Revista Internacional de microrrelato y minificción* 3: 212–216.

Fernández, Teodosio (2001). "Lo real maravilloso de América y la literatura fantástica". En Roas, David (ed.). *Teorías de lo fantástico.* Madrid: Arco/Libros. 283–297.

Fokkema, Douwe Wessel (1998). "La literatura comparada y el nuevo paradigma". En Vega, María José; Carbonell, Neus (eds.). *Literatura comparada: principios y métodos.* Madrid: Gredos. 149–172.

Frenzel, Elisabeth (1980). *Diccionario de motivos de la literatura universal.* Madrid: Gredos.

Freud, Sigmund (1919). "Lo siniestro". En Hoffmann, E.T.A. *El hombre de la arena. Precedido de* Lo siniestro *por Sigmund Freud.* Palma de Mallorca: José J. Olañeta, 2008.

Garrido, Benito (2012). "Entrevista a Patricia Esteban Erlés y Sara Morante por *Casa de muñecas*". *Culturamas,* 10 de octubre. Disponible en: http://www.culturaHYPERLINK "http://www.culturamas.es/blog/2012/10/10/entrevista-a-patricia-esteban-erles-y-sara-morante-por-casa-de-munecas/"mas.es/blog/2012/10/10/entrevista-a-patricia-esteban-erles-y-sara-morante-por-casa-de-munecas/

Garrido Domínguez, Antonio (1993). *El texto narrativo.* Madrid: Síntesis.

Girard, René (1983). *La violencia y lo sagrado.* Barcelona: Anagrama.

Heidegger, Martin (2000). "La interpretación griega del hombre en la *Antígona* de Sófocles". *El himno de Hölderlin "El Ister".* Trad. de Pablo Oyarzún. Disponible en: https://vdocuments.mx/m-heidegger-el-himno-de-hoelderlin-el-ister-segunda-parte-la.html

— (2001). *Introducción a la metafísica.* Barcelona. Gedisa.

Herrero Cecilia, Juan (2000). *Estética y pragmática del relato fantástico.* Cuenca: Universidad de Castilla-La Mancha.

Jackson, Rosie (1981). *Fantasy. The literature of subversion.* Nueva York: New Accents. (1986). *Fantasía. Literatura y subversión.* Buenos Aires: Catálogo.

LAGMANOVICH, David (2006). *El microrrelato. Teoría e historia*. Palencia: Menoscuarto.

LOVECRAFT, Howard Phillips (1984). *El horror en la literatura*. Madrid: Alianza.

— (2012). *The Annotated Supernatural Horror in Literature*. New York: Hippocampus Press.

MARINO, Adrián (1998). "Replantearse la literatura comparada". En Vega, María José; Carbonell, Neus (eds.). *Literatura Comparada: principios y métodos*. Madrid: Gredos. 37–85.

MARQUES VIANA FERREIRA, Ana Sofia (2013). "Luciérnagas bajo calaveras: lo fantástico en *Los demonios del lugar*, de Ángel Olgoso". *Brumal Revista de investigación sobre lo fantástico* 2: 245–260.

MARTÍN, Rebeca (2007). *La amenaza del Yo (El doble en el cuento español del siglo XIX)*. Vigo: Editorial Academia del Hispanismo.

MARTÍNEZ GARCÍA, Francisco (1994–95). "El poema lírico: ¿Una ficción narrativa?". *Tropelías. Revista de Teoría de la Literatura y Literatura Comparada* 5–6: 207–254.

MOLPECERES, Sara (2014). *Mito literario y mito persuasivo. Bases para un análisis retórico-mítico de los discursos actuales*. Valladolid: Universidad de Valladolid.

MORA, Vicente Luis (2017). "Vidas de mentira: funciones sustitutivas y simbólicas de las muñecas en algunos ejemplos de narrativa hispánica". *Tropelías. Revista de Teoría de la Literatura y Literatura Comparada* 2: 266–280.

PEDRAZA, Pilar (1998). *Máquinas de amar. Secretos del cuerpo artificial*. Madrid: Valdemar.

PODLUBNE, Judith (2013). "La visión de la infancia en los cuentos de Silvina Ocampo". *Confluenze. Rivista di Studi Iberoamericani* 5. 2: 97–106.

REISZ, Susana (2001). "Las ficciones fantásticas". En Roas, David (ed.). *Teorías de lo fantástico*. Madrid: Arco/Libros. 193–242.

ROAS, David (2000). *La recepción de la literatura fantástica en la España del siglo XIX*. Tesis doctoral. Barcelona: Universitat Autònoma de Barcelona.

— (2001) (ed.). "La amenaza de lo fantástico". *Teorías de lo fantástico*. Madrid: Arco/Libros: 7–46.

— (2009). "Poe y lo grotesco moderno". *452F. Revista electrónica de teoría de la literatura y literatura comparada* 1: 13–27.

— (2010). "La risa grotesca y lo fantástico". En Andrade, Pilar; Gimber, Arno y Goicoechea, María (eds.). *Espacios y tiempos de lo fantástico. Una mirada desde el siglo XXI*. Berna: Peter Lang. 17–30.

— (2011). *Tras los límites de lo real. Una definición de lo fantástico*. Madrid: Páginas de Espuma.

RÓDENAS DE MOYA, Domingo (2010). "Consideraciones sobre la estética de lo mínimo". En Roas, David (ed.). *Poéticas del microrrelato*. Madrid: Arco/Libros. 181–208.

ROJO, Violeta (2009). *Breve manual (manual ampliado) para reconocer minicuentos*. Caracas: Equinoccio.

SÁNCHEZ APARICIO, Vega (2013). "Horrores generacionales: visiones de la derrota en los relatos de Patricia Esteban Erlés y David Roas". *Brumal. Revista de investigación sobre lo fantástico* 1.2: 201–221.

SÁNCHEZ VILLADANGOS, Nuria (2015). "Lo fantástico frente a lo real y lo grotesco en los cuentos de Patricia Esteban Erlés". *Tropelías. Revista de Teoría de la Literatura y Literatura Comparada*, 23: 473–486.

STEWART, Susan (1984). *On Longing: Narratives of the Miniature, the Gigantic, the Souvenir, the Collection*. Duke: Duke UP.

SWIGGERS, Pierre (1998). "Innovación metodológica en el estudio comparativo de la literatura". En Romero López, Dolores (ed.). *Orientaciones en la literatura comparada*. Madrid: Arco/Libros. 139–148.

TODOROV, Tzvetan (1970). *Introduction à la littérature fantastique*. París: Seuil.

TRÍAS, Eugenio (2001). *Lo bello y lo siniestro*. Barcelona: Ariel.

VAX, Louis (1973). *Arte y literatura fantástica*. Buenos Aires: Emecé.

WESTPHAL, Bertrand (2007). *La Géocritique: Réel, fiction, espace*. París: Minuit.

Carmen Morán Rodríguez

Universidad de Valladolid

Publicar(se) en breve: apuntes sobre la escritura en Facebook[1]

Debo comenzar por hacer una aclaración: mi intención al acometer la redacción de estas páginas era hablar sobre redes sociales y microficción centrándome especialmente en Facebook y deteniéndome a analizar los efectos de la asociación entre brevedad, intermedialidad y un estatuto de ficcionalidad no completamente definido; sin embargo, muchas fueron las cuestiones que me salieron al paso al comenzar a escribir, y no me he resistido a anotarlas aquí.

Mis pesquisas se han centrado particularmente en la red social Facebook, aunque buena parte de las afirmaciones son trasladables a las publicaciones en Twitter. Creada como sabemos en torno a 2003–2004 en la Universidad de Harvard por Mark Zuckerberg, Eduardo Saverin, Chris Hugues y Dustin Mokowitz, desde sus orígenes Facebook ha pivotado sobre una alianza entre imagen, texto e identidad autorial. Este último elemento es fundamental: la esencia de Facebook —de las redes sociales en general— no radica en la unión entre texto e imagen (algo que está presente también en la fotografía acompañada de un pie de foto o en la viñeta, contenidos que las redes, por cierto, ha revitalizado), sino en el hecho de que estos remitan inmediatamente a una persona, en principio, real. A esto se añade que es un contenido actualizable y almacenable. Estas cualidades hacen que pueda pensarse el perfil de Facebook como un discurso que integra palabra, imagen (fija o en movimiento) y sonido. Sin embargo, de otro lado hay que advertir que estamos hablando de un soporte y un entorno de recepción, pero no de un género, por lo que no hay contenidos específicos que le sean propios y definitorios (y de hecho a menudo los contenidos se reubican en Facebook procedentes de otros contextos originales), aunque sí unas tendencias de publicación, difusión, recepción, etc., a las que conviene atender.

1 Este trabajo se ha realizado en el marco del Proyecto de Investigación I+D "La narrativa breve española actual: estudio y aplicaciones didácticas" (DGCYT FFI2015-70094-P), financiado por el Ministerio de Economía y Competitividad dentro del Programa Estatal de Fomento de la Investigación científica y técnica de excelencia (Subprograma estatal de Generación de conocimiento).

1. Facebook como generador de presencia del autor

En primer lugar, Facebook nos interesa como generador de presencia del autor en un contexto capitalista en el que la cultura se concibe en términos de producto (de ahí que la figura del autor comience a confundirse con la de "creador de contenidos"), siendo el producto no solo la obra por la que se perciben emolumentos, sino la propia imagen pública de su autor, convertido en activo líquido. Es la "marca yo" (Escandell Montiel, 2015), o la "marca Vilas" de la que habla con agudeza Manuel Vilas. El escritor lucha por visibilizarse, en una "mercadotecnia del yo" que se traduce en la "mercantilización de los elementos personales que constituyen cada usuario de la red como un valor intrínseco en sí mismo" (Escandell Montiel, 2015: 355). El autor se convierte en producto y gestor de sí mismo, inscribiendo su nombre —auténtico activo— en cada nueva aplicación, dominio, red, en una actividad que aúna rasgos de autoafirmación (*yo soy*) y de colonización (*yo he estado aquí*), adelantándose a los competidores (Escandell Montiel, 2015: 360–361). A esa valoración del nombre como activo (perfectamente cuantificable) se une, cada vez más, y en gran parte Facebook es responsable de ello, el rostro como identificador de la identidad, como prueba de que detrás del nombre hay alguien: si bien la búsqueda por imagen no se ha popularizado todavía, sí es cada vez más frecuente la búsqueda de imágenes: tecleamos el nombre de un autor y buscamos no ya su blog, no ya su entrada en Wikipedia, sino su foto, o mejor aún, la sucesión de fotos que es él en la red.

2. Una nueva oralidad (agregar *Panchatantra* a mis amigos)

Las publicaciones que podemos encontrar en un entorno como Facebook a veces nos deparan sorpresas, no por la calidad u originalidad de lo escrito sino por cuanto confirman que los nuevos medios constituyen lo que podríamos llamar "una nueva oralidad"[2]. En ese sentido, Díaz Viana ha llamado la atención sobre la necesidad de superar la identificación restrictiva del folklore y lo popular con las manifestaciones orales, señalando que también las manifestaciones escritas en Internet constituyen acervo popular y folklórico (Díaz Viana, 2017: 11 y ss). Y refiriéndose en particular a la red social Facebook, Daniel Miller ha defendido la posibilidad de considerarla

2 Ong ya señaló en 1982 que tecnologías como el teléfono, la radio o la televisión (orales, pero sustentadas en una cultura eminentemente escrita) constituían una oralidad secundaria; desde hace décadas vivimos un nuevo ciclo en el que una segunda ola tecnológica (el correo electrónico, los sistemas de mensajería instantánea, las redes sociales) suponen una fusión entre escritura y oralidad en el que la segunda influye fuertemente sobre la primera, pero a partir de una previa modificación de lo que la oralidad es en una cultura con larga tradición impresa.

como una comunidad y estudiarla desde una perspectiva antropológica[3]. En algunos casos esta nueva oralidad, ese nuevo folklore generado y transmitido en las comunidades virtuales, llega a enlazar con la tradición antigua, de manera que se produce una fascinante continuidad entre la cultura popular ancestral y la cultura popular de la web 2.0. Así lo constatamos ante una publicación como esta:

Imagen 1: Publicación en Facebook, página "Planeta mascota", 7/6/2012.

3 A pesar de las transformaciones de Facebook desde la fecha de publicación del estudio de Miller, la validez de la afirmación siguiente se mantiene o incluso se ha visto reforzada: "There are good reasons to view Facebook through an anthropological lens. After all, one definition of anthropology might be that while other academic disciplines treat people as individuals, anthropology has always treated people as part of a wider set of relationships. Indeed, prior to the invention of the internet, it was the way that the individual was understood in anthropology that might have been termed a social networking site. So a new facility actually called a social networking site ought to be of particular interest to an anthropologist. [...] Given that for a century we have imagined that participation in community and social relations was in decline, this reversal of previous trends seems both astonishing and particularly relevant to the premise and future anthropology." (Miller, 2011: x). Precisamente, en 2018 Facebook puso en circulación un vídeo promocional (o celebratorio) con imágenes de los usuarios en el que explota la idea apuntada por Miller, bajo el lema "Gracias por formar parte de la comunidad". El texto completo del videomontaje, en la versión española, reza: "La comunidad tiene un significado muy amplio. Y no es igual en todo el mundo. Pero no importa a quién le preguntes, todos coincidimos en algo: es el apoyo que nos brindamos lo que da sentido a la comunidad. Gracias por formar parte de la comunidad."

Como puede apreciarse, no es otra cosa que una actualización del motivo folkló-
rico recogido en el índice Aarne-Thompson-Uther como tipo 178A, conocido ha-
bitualmente como "El perro fiel" o "El perro de Llewellyn". Este cuento ya aparecía
en el *Panchatantra* (colección de relatos escritos en sánscrito, compuesta hacia
el siglo III a.C.), aunque en dicha colección el cuento tenía por protagonistas a
un brahmán y su esposa, y el animal cuya lealtad ilustraba la historia no era un
perro, sino una mangosta.

3. El terror actualizó su estado: los *creepypasta*

Algo parecido cabe afirmar de las publicaciones de terror, aunque estas sean mu-
cho menos frecuentes, y su presencia en Facebook sea un eco amortiguado de
las páginas web dedicadas al subgénero conocido como *creepypasta*, que reú-
nen historias de terror, o leyendas urbanas cuya circulación no depende ya del
boca a boca, sino de las publicaciones de Facebook, Twitter o grupos WhatsApp,
pero que son la actualización de fenómenos cuyas raíces se encuentran en los
orígenes de la cultura humana. La indagación en ellos probablemente debería
iniciarse distinguiendo entre los bulos y las advertencias infundadas basadas en
sucesos pretendidamente fidedignos, y las narraciones algo más elaboradas del
creepypasta (cuentos de terror, por lo común breves o muy breves, que circulan
por la red y que suelen introducir elementos de la cotidianeidad actual tecnoló-
gica); no obstante, los ejemplos concretos suelen habitar una zona intermedia o
trasladarse con facilidad de un grupo a otro. El nombre, *creepypasta*, a partir de
copy&paste, ya evidencia su parentesco con las célebres cadenas de San Antonio
que había que enviar a un número de personas para evitar que la mala suerte se
cebase en nosotros, las leyendas tradicionales y urbanas, etc., solo que la oralidad
tradicional ha dejado paso ahora a la nueva oralidad de las pantallas. Como digo,
no faltan páginas de Facebook donde encontramos publicadas historias como "La
inexpresiva", que trata el motivo de la confusión perturbadora entre lo humano y
lo inerte, una variante del motivo del androide (detrás del cual está, en el fondo,
la revisión del mito de Prometeo en la cultura contemporánea, analizada por
Escandell Montiel, 2016).

Imagen 2: Publicación en Facebook, página "Historias de terror verdaderas", 24/5/2018.

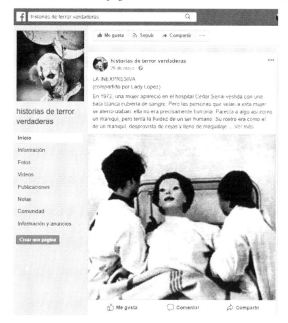

Veamos un ejemplo que circula ampliamente, en diferentes lenguas, localizado en distintas latitudes, y siempre como una historia verídica. Es posible encontrarlo como publicación en Facebook, además de en numerosas páginas web:

LA LAMIDA DEL PERRO:

Esta historias se basa en una niña que siempre los padres la dejaban sola por que ellos trabajaban mucho siempre la niña se sentia sola en la casa pero a la vez acompañada pero ella sentia que no era nada bueno, asi que sus padres un dia decidieron comprarle un perro Rockwaylers osea de raza, cuando se iba a dormir el perro siempre se metia debajo de la cama y ella ponia su mano cerca de el y el perro la lamia siempre, cada vez que se acostaba, sus padres un dia se fueron de viaje de negocios, y en la noche la niña se fue a dormir y escucho unos ruidos debajo de la cama y asustada metio su mano debajo de la cama esperando que el perro la lamiera el perro la lamio y ella se tranquilizo, al dia siguiente encontro al perro descuartizado y con sangre escrita en el espejo (los perros no son los unicos que lamen). (Publicación en Facebook, página "Creepypastas y historias de Terror para la noche", 19/2/2917[4]).

4 Transcribo el texto tal y como aparece publicado en la página "Creepypastas y historias de Terror para la noche", sin corregir ortografía, puntuación ni sintaxis.

En algunas variantes de esta historia, cuando se hace de día, la niña descubre a toda la familia asesinada, además de al perro muerto. He encontrado una posible explicación al origen de la historia (http://www.flipada.com/el-origen-de-algunas-siniestras-historias-y-leyendas-urbanas/), que más parece un anejo a la leyenda que una explicación fidedigna.

Como puede apreciarse en este ejemplo, por lo general son narrativas pobres desde el punto de vista de la calidad literaria, pero enormemente interesantes desde el punto de vista de la sociología y la antropología, reflejo de las inquietudes y temores del ser humano y de las diferentes formas con que se actualizan en cada época y sociedad (Díaz Viana, 2017[5]).

Muchas de estas *creepypasta* circulan también como vídeos en Youtube, mediante el montaje de imágenes que crean una apariencia de documentación real, endeble pero inquietante: cualquier fotografía de procedencia indeterminada que presente algún elemento que pueda relacionarla con la historia, se recontextualiza y resemantiza al presentarla como ilustración de esta, aunque no guarde en origen ninguna relación con ella. Es el caso de la imagen que vemos abajo, tomada de un montaje de Youtube donde se relata la misma historia. La aparición de una niña y un perro —con unas oportunas manchas que dan apariencia de truculenta autenticidad al documento— simulan atestiguar la veracidad de la historia. Incluso aunque el receptor sea consciente de que, de hecho, en ninguna parte se afirma que la niña y el perro sean los protagonistas de la historia, acepta narrativamente la complementariedad imagen-texto a partir de la yuxtaposición de ambas (habrá ocasión de volver sobre este asunto al tratar la atribución de autoría de citas y frases célebres).

Imagen 3: Instantánea tomada de un vídeo de Youtube.

5 Resulta especialmente pertinente para el análisis de las leyendas que circulan en Internet la tercera parte del libro, "Los mensajes del miedo (y el mañana incómodo)" (Díaz Viana, 2017: 141–184).

4. La contigüidad es una trampa (y la causalidad, un efecto de montaje)

Así pues, vemos que Facebook, como otras redes sociales, privilegia una alianza entre texto breve e imagen cuya rentabilidad desde el punto de vista de la microficción ha sido analizada por estudiosos como Arias Urrutia, Calvo Revilla y Hernández Mirón (2009), Escandell Montiel (2018), Gómez Trueba (2018), Noguerol (2008) o Rivas (2018). En la misma línea, quisiera reparar en que a esa especial relación entre brevedad, imagen y ficción se añade, como elemento fundamental, la contigüidad. Constantemente encontramos en el mismo soporte (más aún: en la misma interfaz, bajo el mismo diseño, con idénticas características formales) contenidos de naturaleza muy diferente, y en particular la inmediatez (a veces, verdadera promiscuidad, diría yo) con que conviven el chiste, la microficción, la noticia, el contenido científico, la publicidad… No en vano "posverdad" fue elegida palabra del año en 2017. Todo esto conduce a la anulación de la correspondencia entre formato y contenido, y en especial a la abolición de esta correspondencia como garantía de la veracidad de un texto. En la red aún es posible intuir, en virtud del lugar donde encontramos una noticia, si esta tiene visos de veracidad o por el contrario es un bulo o una broma; en Facebook, donde a menudo ni siquiera pinchamos enlaces, sino que nos limitamos a leer el breve compartido, proliferan, junto a contenidos perfectamente rigurosos, las falsas noticias, los *fakes*, las citas falsamente atribuidas… Y a menudo lo hacen en idéntico plano (algo que por cierto, empieza a contagiar a la prensa en papel).

Imagen 4: "*Falsas" portadas de* El Mundo *y* El País, *de contenido estrictamente publicitario.*

Pero en la red social encontramos también la conciencia de hasta qué punto estamos expuestos a estas monedas falsas, y eso se convierte, a su vez, en un motivo creador: son muy habituales las entradas de Facebook que rebotan contenidos de *El Mundo Today*, *Rockambole* y otros periódicos de noticias paródicas, así como los memes que reflexionan sobre la atribución y muy especialmente sobre el endeble estatuto de las evidencias que solemos asociar a la "verdad": cierta tipografía, asociación imagen-texto… en las que de por sí no reside ninguna garantía sobre la veracidad del predicado.

Imagen 5: Meme en circulación en la red.

Imagen 6: Meme en circulación en la red.

Se trata, en definitiva, de la muy cervantina cuestión de la imposibilidad del discurso para dar garantías sobre sus propios contenidos, y de la advertencia contra los lectores ingenuos que aún confían en verdades inamovibles solo porque las han visto en letras de imprenta (hoy, en píxel). Pero cabe una vuelta de tuerca más. La advertencia contra la naturaleza tautológica del lenguaje y su incapacidad para garantizar sus propios contenidos se deben a los postestructuralismos de los años 60 (Foucault, Lacan); muy poco después Hayden White lo llevará al terreno de la historiografía; la lectura contemporánea del *Quijote* ha reivindicado especialmente esa aportación del genio cervantino (Blasco Pascual, 1998). Al inicio del milenio encontramos que esa reflexión sobre la capacidad de la escritura para transmitir ficción y no ficción sin marcas fiables que permitan al lector tener ninguna seguridad al respecto de la naturaleza del texto, salvo su propio juicio crítico, se convierte en motivo literario de gran éxito (el ejemplo más claro sería la narrativa de Javier Cercas). Y hoy es ya un lugar común en la red. Una idea hija del giro lingüístico de la filosofía del siglo XX y de la teoría historiográfica y literaria llega a permear los códigos cotidianos alimentando parodias y memes como las que vemos en las imágenes 5 y 6.

Por su brevedad y densidad, la cita y el aforismo han navegado con brío en Internet. Además de la brevedad y la densidad, en esta forma es esencial la autoría. Esencial y, sin embargo, muy endeble. Las mismas frases se atribuyen ora a Oscar Wilde, ora a Winston Churchill, Martin Luther King o Paulo Coelho. Auténtica o falsa, la firma es parte fundamental de la cita, y de hecho eso es lo que explica el baile de atribuciones. En Facebook hoy se salda o se parodia la trascendencia de la cita y el aforismo como "grandes géneros". Valga la paradoja: pese a su brevedad, se deposita en ellos una expectativa de gravedad o de ingenio a bajo coste –el términos de tiempo (porque podemos leerlos en un instante, y no conforman una obra cerrada y lineal que sea necesario completar) y de dinero (porque los aforismos circulan libremente, se pueden citar sin pagar derechos, se publican aquí y allá…). En definitiva, son asequibles y consumibles, y ofrecen, además, prestigio y cultura *low cost*. En ese sentido, creo que asistimos a un fenómeno netamente *kitsch*[6], ateniéndonos al enfoque que de lo *kitsch* hace Eco, como "comunicación que tiende a la provocación del efecto" (Eco, 1985: 87), o sencillamente "prefabricación e imposición del efecto" (80), a veces mediante la redundancia, a veces mediante la

6 Moles prefiere reservar el término kitsch para las manifestaciones de la cultura burguesa del siglo XIX, y habla de un "*neokitsch* del consumo, del objeto como producto, de la densidad de elementos transitorios, simbolizado por la emergencia del supermercado y del mercado de precio único, que se extiende a nuestra vida […]" (Moles, 1990: 12). Podríamos incluso pensar que la globalización y la expansión de la compra por Internet suponen un *neo-neokitsch*, donde las apreciaciones de Moles se han incrementado.

simpleza, a veces mediante la evidencia, "de modo que el efecto, caso de que tendiese a perderse, quede reiterado y garantizado" (82). La proliferación de citas, aforismos (falsos y auténticos), frases inspiradoras, etc., en la red social –con independencia de la agudeza y valor literario que algunas puedan tener—sí parece ofrecerse como "cebo ideal para un público perezoso que desea participar en los valores de lo bello, y convencerse a sí mismo de que los disfruta, sin verse precisado a perderse en esfuerzos innecesarios" (Eco, 1985: 84). Más aún: el kitsch se convierte en un código que absorbe y transforma todo lo que toca, y así encontramos citas que se popularizan de manera extraordinaria, a veces contra su propio espíritu original (que puede ser ciertamente poco popular), y ven reinterpretado su significado. Posiblemente el mejor ejemplo sea el de la frase de Samuel Becket "Ever tried. Ever failed. No matter. Try again. Fail again. Fail better", convertida por los nuevos gurús (*coaches*) en máxima del pensamiento motivador, a costa de la complejidad y el pesimismo del autor irlandés (Rubio Hancock, 2016).

A esta proliferación de citas y aforismos con un sentido *kitsch* y devaluado le sigue de inmediato la conciencia del hecho, que se plasma en la parodia. En los muchos aforismos o citas célebres de carácter paródico que podríamos recabar aquí se ironiza con la idea de posteridad de la obra y el culto romántico a la personalidad del creador. El siguiente ejemplo, "Diez frases célebres de David Bowie", entrada de *El Mundo Today*, muestra perfectamente lo que estoy señalando.

- "Yo las tardes de los lunes las tengo complicadas".
- "Es muy mi rollo".
- "Se ha quedado un poco frío pero se puede comer".
- "Cuidado con los 'spoilers' que aún no la he podido ver".
- "Las palomas son las ratas del aire".
- "Hasta que no me tomo mi café por las mañanas no soy persona".
- "Lo típico que lo encuentras cuando habías dejado de buscarlo".
- "No es mi talla pero si no tenéis otra creo que me lo voy a quedar igualmente".
- "A veces vale la pena pagar un poco más porque lo barato acaba saliendo caro".
- "Hoy no estoy muy fino yo".

(Puig, sin fecha).

Uno, dependiendo de los amigos que tenga, encontrará al abrir Facebook más o menos frases inspiradoras y máximas de pensamiento positivo, pero difícilmente se mantendrá por completo a salvo de ellas. Y es que un gran volumen de publicaciones en Facebook corresponde a contenidos motivadores próximos a la autoayuda, que exaltan valores clásicos como la creatividad, la felicidad o la realización personal, pero dentro de un sistema en el que dichos valores son, de hecho, un capital simbólico que produce beneficios económicos –aunque los que efectivamente llegan al autor/creador/artista a menudo sea muy escasos y se le

"compense" con la satisfacción personal, una sonrisa, una puesta de sol (mientras otros recogen las monedas). Se trata del fenómeno o estrategia que recientemente Remedios Zafra ha analizado en *El entusiasmo* (2018), y que Sergio Fanjul había poetizado en *Pertinaz freelance* ("No nos vendemos: nos alquilamos por unas migajas de prestigio. Este es nuestro precario orgullo", Fanjul, 2016: 23)[7]. Pero dejemos para otra ocasión esa explotación subrepticia o toscamente comercial de una retórica de la emoción, la belleza de lo sencillo, etc., que por otro lado también se manifiesta en la vida real (los cafés con un pizarrín a la entrada instándote a comenzar tu día con una sonrisa y un café hecho con amor y un corazón dibujado en la espuma, que luego a su vez se fotografían y comparten en red).

5. La ironía no nos hará libres (pero qué risa nos pasamos)

Que la ironía es endémica en Facebook es una afirmación tan evidente que resulta perogrullesca. No solo son irónicas las publicaciones de contenidos, sino también las respuestas a estos, y cuando seriedad de la publicación inicial e ironía de la respuesta se conjugan, dan lugar a un redoble irónico que a su vez se publica (por ejemplo, son muy habituales las publicaciones en Facebook que consisten en "hilos" de Twitter o WhatsApp, o las respuestas cáusticas a las que un conjunto de receptores atribuye una carga de justicia poética, y que suelen etiquetarse como "zasca"). Ahora bien, tanta causticidad brillante, tanto ingenio que verdaderamente lo es, ¿no conducen a un anestesiamiento? ¿ no funcionan como catarsis inocua que aparenta ser una reacción y desactiva una verdadera reacción?

Imagen 7: Meme en circulación en la red.

7 Sergio C. Fanjul vuelve sobre la misma cuestión en "Emprende, sal de la zona de confort: así te come la olla el capitalismo afectivo" (2018), y en numerosas entradas de su perfil Facebook.

En este sentido me parecen sumamente interesantes las advertencias que Eduardo Huchín Sos nos hace en "Cómo tu comentario sagaz en redes está empobreciendo el debate", donde identifica una "retórica del comentario en redes" que refleja "cierto espíritu de los tiempos", y que él describe así:

> Es gracioso, conciso, coyuntural, tiene un cariz que podríamos considerar político, identifica a un enemigo claro y obliga al público a decodificar, en segundos, decenas de elementos no explícitos. Acude, por si fuera poco, a la nostalgia de una generación con una amplia presencia en internet, aquellos que fueron niños y adolescentes en los noventa y que ahora, superada ya la treintena, han encontrado en el activismo, la opinión pública o el retuiteo una forma de expresión política. (Huchín Sosa, 2018).

Y prosigue, caracterizando así la dinámica dialéctica de las redes sociales:

> [...] hay que invertir todas las energías no en llegar a algún lado, tener una buena pelea, ni siquiera en alzarse con una victoria justa, sino en dejar en ridículo al oponente. En el terreno de las discusiones, no se trata de continuar un debate —es decir, hacerlo más preciso, más matizado, más abierto— sino de ser eficaz para darlo por terminado: con el mínimo espacio, la máxima visibilidad, en este preciso instante. [...] no hace falta ser un catedrático en persuasión pública para darse cuenta de que las discusiones no lucen como una sucesión dialéctica de argumentos; se parecen más a dos o más seres humanos intentando no perder la dignidad mientras se hunden en malentendidos y en acusaciones que involucran elementos biográficos [...] (Huchín Sosa, 2018).

Imagen 8: Captura de Twitter.

Los comentarios en las redes sociales funcionan, pues, como "dispositivos que, en apariencia, nos dan permiso de evaluar la estupidez o la hipocresía ajenas a la par que nos brindan una profunda satisfacción personal" (Huchín Sosa, 2018). La explosión de ingenio epigramático en Internet corre pareja a una exaltación de lo simple, inesperado y punzante en detrimento no ya de lo complejo, o de

los argumentos elaborados, extensos y posiblemente aburridos, sino incluso del mantenimiento de un tópico coherente de discusión, ya que este a menudo se ve eclipsado por la expresión de posicionamientos que parecen ideológicos pero representan, nuevamente, el *kitsch*, solo que ahora llevado a lo ideológico, donde la percepción emocional de una apariencia de ideología desplaza (y anula) a esta con gran eficiencia, merced a la gratificación acrítica y narcisista que proporciona participar de una opinión minoritaria, pero, por supuesto, masiva (la masa ofrece un cálido y mullido amparo traducido en *likes*[8]). La máxima expresión de esa satisfacción personal es la muy habitual expresión de una verdad de gran sentido común, muy simple y que se define como minoritaria, expresada con una vocación de colectividad (que, desde luego, inmediatamente logra, a tenor del número de *likes* que cosecha el cínico —empleo el término en su sentido originario— de turno).

Imagen 9: Publicación en Facebook.

Dentro de esta retórica de lo simple y percusivo entraría también la exhibición *kitsch* —siquiera que sea *bona fide*— de referencias culturales prestigiosas (como publicar sin más la portada de un libro de Hanna Arendt):

8 Es pertinente traer aquí las palabras de Juan Soto Ivars en su ensayo *Arden las redes. La poscensura y el nuevo mundo virtual*: "[…] la hiperconexión de las sociedades democráticas nos ha sumido en una guerra intransigente de puntos de vista, en una batalla cultural de batallones líquidos, a los que uno se adscribe sin más compromiso que la necesidad de que el grupo le dé la razón, […] Un nuevo tipo de prensa sensacionalista promociona y legitima estos sentimientos exacerbados, de forma que el debate racional es prácticamente imposible en el entorno de las redes sociales. Estas se han convertido en un canal por el que la ofensa corre libremente hasta infectar a los periódicos, la radio y la televisión. Las masas se levantan en grupos que exigen, según lo que afecta a sus sensibilidades, recortar la libertad de expresión. El proceso nos hace a todos menos libres por miedo a que una multitud de desconocidos venga a decirnos que somos malas personas. A medida que la ofensa se vuelve libre, el pensamiento se acobarda." (2017: 18-19).

Imagen 10: Publicación en Facebook.

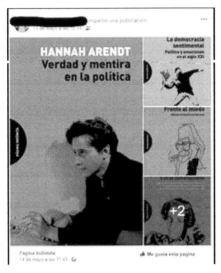

6. Scripta manent

Otro asunto acerca del que merece la pena reflexionar es la dialéctica, muy viva en Facebook —como también en Twitter— entre permanencia y evanescencia, entre lo perdurable y lo fungible. A diario asistimos a la recuperación de antiguas publicaciones de políticos y otros personajes públicos que, en contraste con la coyuntura actual, les dejan en evidencia, y pese a las polémicas y la legislación sobre protección y borrado de datos en la esfera digital, lo cierto es que todo queda en Internet, y esa certeza ha calado entre los usuarios, si bien no siempre la tienen presente al interactuar en la red. Sin embargo, eso no significa que todo sea fácil de encontrar. Mientras que el motor de búsqueda de Google permite encontrar resultados satisfactorios a partir de parámetros que podrían parecer extremadamente vagos o descabellados, en Facebook la búsqueda de un *post* que se recuerda haber leído es mucho más difícil, incluso aunque uno recuerde en qué perfil lo leyó, y a pesar de que la red social ha tratado de mejorar las búsquedas. Si algo permanece pero lo hace en un océano de otras publicaciones que también permanecen, sin ningún tipo de jerarquía ni hilo de Ariadna, sucederá como en la biblioteca de Babel, cuyos anaqueles guardaban todo libro imaginable, pero ante la que las posibilidades de encontrar el libro que uno estaba buscando eran computables en cero. Internet, pero especialmente las redes sociales (por su menor respuesta al rastreo) disparan una ansiedad bifronte: por una parte, el deseo de

poder encontrar la publicación exacta que uno leyó o cree recordar que leyó; por otra, el alivio de saber su publicación arrojada a un mar de publicaciones donde podrá pasar (o se espera que pueda pasar) desapercibida. Ante esta situación, no es raro que en 2011 apareciese Snapchat, que prometía exactamente lo contrario de lo que ofrece la Red: es un servicio de mensajería instantánea como WhatsApp, que permite enviar fotos editables, a las que se puede añadir un breve texto, y que se borrarán tras un periodo seleccionado por el emisor (de uno a diez segundos). Pronto Instagram ofreció Stories, utilidad para crear vídeos que desaparecían a las 24 horas de editarse, y Facebook ofreció mediante *Facebook Stories* la posibilidad de compartir publicaciones efímeras. Frente a la almacenabilidad y recuperabilidad de los datos, la promesa de su efectiva desaparición: un paso más allá en esta nueva oralidad (ahora, sin grabadora, o al menos esa es la promesa).

7. Somos microrrelatos que caminan[9]

Por supuesto, Facebook nos interesa como plataforma idónea para la publicación de ficción breve, a menudo asociada a imagen. Un buen ejemplo podrían ser las publicaciones de Patricia Esteban Erlés, estudiadas por Ana Calvo en este mismo volumen. Me limitaré por tanto a mencionar un par de cuestiones que pueden entrar en diálogo con su trabajo.

En primer lugar, conviene llamar la atención sobre la oferta de talleres específicos de escritura en redes sociales, como el impartido por Sergio C. Fanjul en el marco de los talleres literarios Fuentetaja, del 21 de mayo al 9 de julio de 2018. Esto es sin duda indicio de que comienza a extenderse la conciencia de que las publicaciones en Facebook pueden ser también literatura.

En segundo lugar, quisiera reflexionar acerca del ambiguo estatuto de ficcionalidad que Facebook propone, en virtud de la presencia del nombre (y la imagen: esto es muy importante) a la que remite de manera muy reiterativa y visual cualquier publicación, y también en virtud de la contigüidad y homogeneidad de formato entre las publicaciones que podríamos decir literarias o incluso ficcionales y las que no lo son (anuncios de presentación de libros, noticias sobre la vida cotidiana sobre la persona del autor, etc.) Tal y como yo lo veo, esto sería un paso más allá de la autoficcionalidad enunciada por Manuel Alberca, que se apoyaba en paratextos (solapas, entrevistas, intervenciones en TV), porque ahora el soporte de la obra autoficcional y el de los contenidos que en otro momento hubiesen sido considerados paratextos es idéntico, y se produce un *continuum*:

9 El título de este epígrafe está tomado de un verso de Aurora Luque, perteneciente a su poema "Anuncios" (2003: 50–51).

junto a la fotografía de la cerveza que el escritor (o la persona que en ocasiones trabaja de escritor) se acaba de tomar, la reflexión sobre su obra publicada, y textos que bien podrían formar parte de esa obra. Manuel Vilas, ejemplo paradigmático de la autoficción, encarna a la perfección esta vuelta de tuerca sobre la autoficción misma, como puede verse en la imagen. Se trata de un *post* publicado en plena campaña de promoción de *El hundimiento*, poemario que refleja la devastación y el dolor en que queda sumido tras la muerte de su madre. El propio *post* podría pertenecer al libro:

Imagen 11: Publicación en Facebook, perfil de Manuel Vilas, 21/10/2015.

Lo mismo cabría decir de la siguiente publicación de Sergio C. Fanjul, que presenta un evidente anclaje intertextual con *Pedro Páramo*:

> voy en un tren muy antiguo cruzando la serranía de Ronda. por la ventana he visto olivos, y zarzas, y rocas, y humo. llegaré a la ciudad de Algeciras, donde el dios es el puerto y se ven tres países. dicen que el viento allá abajo vuelve loca a la gente. voy rodeado de camisas abiertas, de cadenas de oro, de gritos grasientos, de mujeres árabes que miran al frente. han entrado dos policías y nos han mirado uno por uno a los ojos. hasta dentro del tren huele a Andalucía. yo voy a arreglar una herencia. yo voy a enterarme, por fin, de dónde está enterrado mi padre. (Publicación en Facebook, 14/2/2018)[10].

10 Respeto en la transcripción del texto el criterio ortográfico del autor, que escribe sin mayúsculas después de punto.

Esta publicación, que bien puede ser considerada un microrrelato, convive en el mismo plano con publicaciones sobre la comida cotidiana de Sergio C. Fanjul, la publicidad de sus actividades de recitado y performance, o con los enlaces compartidos a sus publicaciones en otros medios, como *Vice* o *El País*. En el caso particular de este autor, creo que puede afirmarse que su escritura constituye un todo magmático, con independencia del medio en el que aparezca en cada caso. No se trata únicamente de que a menudo Fanjul publique en Facebook los enlaces de esos artículos aparecidos en medios de publicación seriada, sino de que no se establecen diferencias de registro significativas entre la escritura *en* Facebook y la escritura *fuera de* Facebook, y lo que es más importante, no se establece ninguna distinción entre la instancia autorial "Sergio C. Fanjul" en unos y otros textos (ocurriendo que la publicación en los primeros es siempre —o debería serlo siempre— remunerada, mientras que en los segundos no, detalle este que no parece irrelevante). La firma, o la "marca yo" —o incluso, como creo que es este el caso, la parodia de la marca, que es una marca también ella misma— resulta el último elemento al que remiten todos los signos que constituyen la obra en su conjunto, y el que les da su sentido final.

Un ejemplo más. El perfil de Roy Galán está concebido fundamentalmente como soporte para sus publicaciones literarias (no encontramos interferencias de la vida cotidiana tales como lo que ha comido ese día, ni solíamos encontrar, hasta hace poco, anuncios de sus presentaciones, y aun ahora que ha publicado con Alfaguara los *post* de promoción directa siguen siendo minoritarios). Los contenidos tienen siempre como hilo conductor un claro posicionamiento político a favor del feminismo y los derechos de las diversidades sexuales: frecuentemente sus reflexiones las suscita alguna noticia de actualidad, presentizada siempre mediante una fotografía. Pero mayor interés para lo que ahora nos ocupa ofrecen aquellas publicaciones autorreferenciales en las que una fotografía de la infancia del autor desencadena el relato de algún episodio de su infancia, siempre en torno a datos que se repiten de una publicación a otra y que forman un sustrato compartido por sus lectores habituales (significativamente llamados "seguidores" en el ámbito de Facebook): la muerte de su madre, su temprana identificación con roles de género comúnmente identificados como femeninos, etc.

Imagen 12: Publicación de Facebook (detalle), perfil de Roy Galán, 9/10/2015.

En el ejemplo seleccionado —una publicación del 9 de octubre de 2015— el texto reza:

Lo único que queda con vida de esta foto soy yo.

La fruta se pudrió a los tres días, allá por 1984.

Los cojines se descosieron y fueron sustituidos por otros.

Las letras de los libros se atenuaron y se hicieron ilegibles.

El mantel de Blas de plástico para mis cenas se quemó por el centro al apoyar un caldero demasiado caliente.

El plato se le cayó a alguien de las manos.

Prueba, me dijo un día mi hermana, son caramelos de fresa pequeñitos (mentira), yo ya los probé (mentira), están ricos (verdad).

Era veneno para ratones.

Nos comimos la bolsa entera.

—¡Mami, mami, queremos más caramelos de fresa!

Niños en volada y lanzados a la parte trasera del coche hasta llegar a una camilla en la que nos metieron unos tubos de plástico hasta el estómago.

Seis, siete, ocho, nueve, diez… ¿qué iba después del diez?

Yo contaba los caramelos de fresa que salían por mi nariz como pequeñas lágrimas rosas.

Sobreviví, pero me quedó un sueño recurrente.

Un lobo aparece en la puerta de mi cuarto, abre la boca hasta casi tragarse a sí mismo, todos somos colmillos, yo grito sin voz, mami, mami, el lobo se da la vuelta para ir a buscar a mi madre, ¿lo he avisado yo? Tengo un caramelo de fresa en la mano y se lo doy para que se entretenga mientras me pellizco en el brazo, más fuerte, Roy, más fuerte, despierta, ay.

Once, eso es lo que iba después del diez, gracias, Mami.

Es curioso, pero siempre que tengo ese sueño amanezco con el brazo dormido.

¿Tienes miedo a algo, Roy?

Antes tenía miedo a que mi madre se muriera.

Y se murió.
Se me acabaron los caramelos de fresa para evitar que el lobo fuera en su busca.
¿Qué iba después del once?
Silencio.
Da igual si tienes miedo, o no, las cosas que tienen que suceder, sucederán.
Sucedemos y algo hay perfectamente hermoso en ello.
A lo único que tengo miedo es a olvidarme de que un día tuve otra oportunidad.
Tuve otra oportunidad porque aquella vez, a mi hermana y a mí, no nos tocó morir.
Tienes otra oportunidad cada vez que la escalera no se te cae encima, cada vez que el cáncer pasa de largo porque el bultito era de grasa, cada vez que no te revientas la cabeza contra el cristal del coche en la autopista, cada vez que no se cae el avión, que no se hunde el barco, que no te quemas con la casa, que no te ahogas en el mar, que no te tropiezas desde un quinto, que abres los ojos después de pestañear.
Lo único que queda con vida, eres tú.
Y eso hay que celebrarlo haciendo algo con la vida que nos han dado, la que tenemos, este tiempo de espera hasta que alguien, o algo, ponga una cruz negra encima de mi cara y escriba que ya no queda nada con vida en esta foto.
Hasta que llegue ese momento.
Lo único que puedo prometer.
Es amar. (Publicación en Facebook, 9/10/2015).

8. *Facebook*, autoficción *premium*

Pero esta dimensión agudamente autoficcional de Facebook puede llegar incluso más lejos aún, si consideramos que la red social, al almacenar ordenadamente publicaciones fechadas y al impeler por lo general a sus usuarios a una marcada regularidad (dependencia, a veces) puede funcionar como la realización ideal y tecnológica de la "novela de una vida" que inventó Unamuno (cfr. Morán Rodríguez, 2018a)[11]. Los propios gestores y creativos de la red social, conscientes de ello, ofrecieron en 2012 "Timeline movie maker", una aplicación que permitía crear el vídeo de tu vida, una especie de montaje a partir de las entradas más populares, visitadas, comentadas, etc., que sin embargo no borraba el resto de publicaciones, por lo que un hipotético receptor podría optar entre la versión abreviada, o una versión extendida con todos los *posts*. Y esto nos llevaría a reflexionar sobre las sucesivas operaciones de montaje, pues ya las publicaciones en Facebook son una selección (marcadamente favorecedora, por lo general) a partir de la vida.

11 Resulta ejemplar, como perfil de Facebook concebido de manera global a manera de obra paralela a la vida (y, sin embargo, hermética respecto de toda vida que no sea la literaria) el perfil del poeta, crítico y aforista José Luis García Martín (véase Morán Rodríguez, 2018b).

Incluso, se nos sugieren *flashbacks* mediante la posibilidad de publicar nuestros "recuerdos", que no son sino *posts* antiguos recuperados y compartidos de nuevo con la marca temporal precisa.

De esta manera, Facebook se aproxima al objetivo de ser *yo*, pero un *yo* mejor, un *yo* editado a partir de una herramienta digital que funciona como una narrativa, y que ya no hace necesario que ese *yo* sea escritor, solo que escriba en Facebook. Hay escritores en Facebook, claro está, pero cualquiera, escritor o no, *se está escribiendo* simplemente con participar en la red. Y para ello ni siquiera necesita publicar ni escribir. Basta con *estar*, aun cuando se esté de manera pasiva, como un fisgón o un *stalker* de los contenidos de otros: esa es otra manera de escribirse, y la red lo sabe. Uno es lo que publica y es lo que lee, lo que pincha, lo que pulsa. Así el yo se retrata, se fija, se inscribe. La selección de publicaciones que aparecen en el tablero de uno, así como de la publicidad que recibe, son el cumplimiento perverso del mandato délfico *gnothi seautón*: ya no hace falta que hagas el esfuerzo de conocerte a ti mismo, solo que te dejes llevar de tus impulsos y, transmitiéndoselos a tu avatar a través del cordón umbilical del ratón o la pantalla táctil, permitas que un algoritmo te entregue el producto de tu mismidad quintaesenciada en términos de consumo, que es lo único verdaderamente auténtico –o al menos lo único contante y sonante.

Detengo aquí estas impresiones, consciente de su provisionalidad y su parcialidad. No quisiera que pareciesen condenatorias o apocalípticas. Las posibilidades que una red social como Facebook abre a la escritura son prodigiosas. Facebook, virtualmente, encarna la máxima fragmentariedad y la fractalidad total. De la interacción hiperbreve (*like*, *emoticono* o *post* monosilábico) a la continuidad del discurso que corre parejo con la vida y es contenido en esta, pero a su vez la refleja o la duplica. Disciplinas como la teoría literaria, la sociología, la filosofía y la antropología tienen un campo de estudio fascinante en la pantalla.

Bibliografía

ARIAS URRUTIA, Ángel; CALVO REVILLA, Ana; HERNÁNDEZ MIRÓN, Juan Luis (2009). "El microrrelato como reclamo. La persuasión retórica de la imagen y la palabra". En Montesa, Salvador (ed.). *Narrativas de la posmodernidad: del cuento al microrrelato*. Málaga: AEDILE-Congreso de Literatura Española Contemporánea: 529–552.

BLASCO PASCUAL, Javier (1998). *Cervantes, raro inventor*. Guanajuato: Universidad de Guanajuato.

DÍAZ VIANA, Luis (2017). *Miedos de hoy. Leyendas urbanas y otras pesadillas de la sobremodernidad*. Salamanca: Amarante.

Eco, Umberto (1985). *Apocalípticos e integrados*. Trad. de Andrés Boglar. Barcelona: Lumen.

Escandell Montiel, Daniel (2015). "La marca yo y los autores en Internet. Estrategias y espacios de presencialidad en la sociedad-red para la literatura de consumo". *Studia Iberica et Americana. Journal of Iberian and Latin American Literary and Cultural Studies* 2: 353–370.

— (2016). *Mi avatar no me comprende. Cartografías de la suplantación y el simulacro*. Salamanca: Delirio.

— (2018). "El anclaje textovisual de los memes en las micronarraciones de la red". En Calvo Revilla, Ana (ed.). *Elogio de lo mínimo. Estudios sobre microrrelato y minificción en el siglo XXI*. Madrid-Frankfurt: Iberoamericana-Vervuert. 243–253.

Fanjul, Sergio C. (2016). *Pertinaz freelance*. Madrid: Visor.

— (2018). "Emprende, sal de la zona de confort: así te come la olla el capitalismo afectivo". *El Asombrario & Co*. Disponible en: https://elasombrario.com/sal-zona-de-confort-capitalismo-afectivo/

Gómez Trueba, Teresa (2018). "Alianza del microrrelato y la fotografía en las redes. ¿Pies de fotos o microrrelatos?". En Calvo Revilla, Ana (ed.). *Elogio de lo mínimo. Estudios sobre microrrelato y minificción en el siglo XXI*. Madrid-Frankfurt: Iberoamericana-Vervuert. 203–220.

Huchín Sosa, Eduardo (2018). "Cómo tu comentario sagaz en redes está empobreciendo el debate". *Letras libres*. Disponible en: http://www.letraslibres.com/mexico/revista/como-tu-comentario-sagaz-en-redes-esta-empobreciendo-el-debate#.WrD7PCRa2RI.facebook

Luque, Aurora (2003). *Camaradas de Ícaro*. Madrid: Visor.

Miller, Daniel (2011). *Tales from Facebook*. Malden (MA): Polity Press.

Moles, Abraham (1990). *El kitsch, el arte de la felicidad*. Trad. de Josefina Ludmer. Barcelona: Paidós Ibérica.

Morán Rodríguez, Carmen (2018a). "El libro de caras". *Clarín* 134: 3–8.

— (2018b). "*Autorrelatos* de perfil: las máscaras de José Luis García Martín en Facebook". *Caracteres. Estudios culturales y críticos de la esfera digital* 7.1: 13–66.

Noguerol, Francisca (2008). "Minificción e imagen. Cuando la descripción gana la partida". En Andres-Suárez, Irene; Rivas, Antonio (eds.). *La era de la brevedad: el microrrelato hispánico*. Palencia: Menoscuarto. 183–206.

Ong, Walter (2014). *Oralidad y escritura: tecnologías de la palabra*. Trad. de Angélica Scherp. México: FCE.

PUIG, Xavi (s.f.). "10 frases célebres de David Bowie". *El Mundo Today*. Disponible en: http://www.elmundotoday.com/2016/01/10-frases-celebres-de-david-bowie/

RIVAS, Antonio (2018). "Dibujar el cuento: relaciones entre texto e imagen en el microrrelato en red". En Calvo Revilla, Ana (ed.). *Elogio de lo mínimo. Estudios sobre microrrelato y minificción en el siglo XXI*. Madrid-Frankfurt: Iberoamericana-Vervuert. 221–241.

RUBIO HANCOCK, Jaime (2016). "«Fracasa mejor»: la frase de Beckett que no significa lo que creen los emprendedores". *El País* (Suplemento *Verne*) (25/10/2016). Disponible en: https://verne.elpais.com/verne/2016/10/17/articulo/1476696931_625160.html

SOTO IVARS, Juan (2017). *Arden las redes. La postcensura y el nuevo mundo virtual*. Barcelona: Debate.

ZAFRA, Remedios (2017). *El entusiasmo: precariedad y trabajo creativo en la era digital*. Barcelona: Anagrama.

Daniel Escandell Montiel

Manchester Metropolitan University[1]

Textovisualidades transatlánticas en la tuiteratura: hibridación, imagen y escritura no-creativa

1. Introducción

La explotación literaria de los espacios 2.0 ha orbitado con especial fuerza en torno a los bloques de la narrativa y la poesía, muchas veces con la atención puesta de forma particular en estructuras o formas que resulten atomistas y, en consecuencia, aptas para una lectura fragmentaria como es habitual en la red. De este modo, de forma paralela al auge de la blogosfera y, poco después, la eclosión definitiva de las redes sociales, el cuento y la novela por entregas —desde sus formas clásicas hasta la blogonovela— han ido ocupando un espacio creciente. De la misma manera, la poesía, en los mismos espacios, ha tenido un crecimiento equiparable, si no superior. Es necesario abordar ambos frentes —prosa y poesía— en los microespacios creativos, pues, como propuso Andres-Suárez, el microcuento resulta muy próximo al texto poético, pese a que su intencionalidad sea diferente (1997: 92–93). No en vano, algunos de los subgéneros que componen la microficción (como epigramas, apotegmas, refranes, etc.) bien pueden adoptar características estéticas e incluso formales propias de lo poético.

En el caso de las redes sociales derivadas del nanoblogueo, como Twitter, la brevedad se impone y fuerza casos extremos que son resultado de su limitación original de 140 caracteres. Incluso ahora, que permite 280 caracteres, esta brevedad sigue siendo destacable. Es cierto que la red ha ido facilitando la publicación de secuencias textuales hilando mensajes en cadena, perdiendo así el componente más fragmentario, y muchas veces oral y dialógico, que caracterizaba su discurso.

1 Este capítulo ha sido redactado en el marco de la realización del proyecto I+D+I del Ministerio de Economía y Competitividad de España titulado "MiRed (Microrrelato. Desafíos digitales de las microformas narrativas literarias de la modernidad. Consolidación de un género entre la imprenta y la red)" (FFI2015-70768-R), dirigido por la profesora Ana Calvo Revilla.

Este es colonizado por el soliloquio más habitual de plataformas como Facebook o los propios blogs.

Por otro lado, las redes sociales construidas en torno al componente visual (en diferente grado), como Pinterest o Instagram, también se caracterizan por textos de gran brevedad pues el foco está en el poderoso componente del *imago* y el texto es poco más que un pie de foto, incluso cuando a este se le intenta dar un protagonismo mayor por parte de los usuarios.

Pese al poder dialógico de un espacio digital como Twitter, el teatro ha estado infrarrepresentado. Podemos esgrimir los argumentos habituales en torno a la baja presencia del texto dramático también en formato impreso y, sin duda, serían coherentes con los condicionantes particulares del medio electrónico. Eso sí, ha habido notables excepciones que han brillado por su carácter experimental, como la adaptación de *Romeo & Juliet* que hizo la Royal Shakespeare Company (Escandell, 2016b: 81–83), el homenaje al *Ulysses* de Joyce por parte de Ian Bogost, o el experimento docente que supuso reconvertir *El Lazarillo de Tormes* en una obra dramática en la que los alumnos escribían los diálogos de cada personaje (Escandell 2014: 246–248), siguiendo, precisamente, la estela del trabajo de Bogost.

En el paradigma de la red se desdibujan especialmente las fronteras entre los escritores *amateur*[2] y los profesionalizados, pues las herramientas de publicación y difusión son comunes y, en ese sentido, horizontales. Sin embargo, se establecen diferencias evidentes en el alcance por la popularidad que va generándose en la red: tanto autores previamente conocidos como aquellos que logran la atención del público, como aquellos que van ganándose la popularidad nativamente en el espacio 2.0, van generando una ventaja competitiva. Se trata de un bucle de retroalimentación positiva que sigue potenciando y beneficiando a quienes tienen esa posición de ventaja[3]. En este contexto, podemos entender que la publicación de

2 Empleamos el término sin connotación alguna. Entendemos que un escritor *amateur* es todo aquel que no ha podido o no ha querido profesionalizar el acto escritural. De la misma forma, y dada la realidad del mundo en el que vivimos, entendemos que este criterio no puede ser aplicado en sentido estricto: son muchos los novelistas, poetas y demás creadores (no solo en el mundo literario, sino en todas las artes) que mantienen una actividad profesional paralela que les permite tener un sustento, incluso después de haber publicado múltiples obras y haber cosechado reconocidos premios.

3 Desde el punto de vista de la Teoría General de Sistemas, y su aplicación a Teoría de Juegos, esto hace que quien tiene una ventaja obtiene recompensas adicionales que afianzan todavía más su liderato y posición superior frente a los demás competidores. En sistemas basados en reputación digital y popularidad, los usuarios populares son cada vez más populares y se benefician de la redifusión que les ofrecen sus seguidores (por ejemplo, retuits en Twitter), o de ser recomendados a nuevos usuarios de la red

textos breves no solo responde a una serie de condicionantes del propio espacio digital, sino a una demanda del propio público: si se generan más microficciones en la red es también porque los lectores de estas lo recompensan con ese *crédito social*[4] que potencia la posición identitaria de los autores (y, en definitiva, su posición como *auctoritas*).

Desde este punto de vista nos encontramos con el fenómeno de la escritura no-creativa desde el punto de vista de la reutilización de textos encontrados (incluyendo los de autores reconocidos), formatos predefinidos (como memes) y otros procesos que se combinan con la publicación de textos originales por estos autores. Nuestro foco de atención a lo largo de estas páginas va a residir en el cruce de caminos entre el microtexto de intención literaria y estética creado por usuarios de Twitter en lengua española y el origen geográfico de sus componentes visual.

Nos interesa ver cómo se ha aprovechado ese componente visual con el texto para trazar un eje entre la escritura hispánica (España y América Latina) y la contextualización cultural estadounidense, que ha sido uno de los focos de atención tradicionales de la perspectiva transatlática de principios de siglo (Ortega, 2006: 94).

2. Escrituras no creativas

Las escrituras conceptuales recogen el conjunto de prácticas de la apropiación experimental de textos situándose, como resulta evidente, en una esfera próxima a la del arte conceptual. Una de las contribuciones más importantes al estudio de este fenómeno ha sido realizada por Kenneth Goldsmith, quien hizo especial énfasis en la no originalidad, llevándole así a acuñar la etiqueta de *uncreative writing* (2011).

Más allá de desplazar la creatividad desde el resultado (la obra literaria) hacia la idea, proceso o técnica, siguiendo la estela del arte conceptual, la idea fundamental es la de la apropiación y resemantización textual, elementos que se sitúan por completo en la esfera del semionauta bourriaudiano. No en vano, señaló Goldsmith

social cuando se registran al considerar que son importantes o relevantes. Por tanto, la igualdad teórica y capacidad horizontalizante de la red se debilita por la traslación al marco digital de una serie de trasuntos de círculos sociales.

4 La manifestación extrema de este concepto ha sido ejecutada por China con impacto en los accesos a servicios (Rollet, 2018), con el objetivo de estandarizarlo en 2020. Este sistema tendrá impacto en el acceso al centros escolares e incluso transporte público, además de definir potencialmente niveles de estado social. Es decir, trasciende la frivolidad de la popularidad en internet para convertirse en una valoración de ciudadanía.

que la web había permitido construir nuevas formas literarias herederas de la obra de Queneau gracias a la mediación tecnológica:

> As a result, writers are exploring ways of writing that have been thought, traditionally, to be outside the scope of literary practice: word processing, databasing, recycling, appropriation, intentional plagiarism, identity ciphering, and intensive programming, to name but a few. (2011: n.p).

El planteamiento de la apropiación es el que nos lleva directamente a las prácticas del remezclador y resemantizador absoluto que es el semionauta enunciado por Bourriaud a principios de siglo y cómo la reutilización de textos es, en sí mismo, un acto creativo:

> Every work is issued from a script that the artist projects onto culture, considered the framework of a narrative that in turn projects new possible scripts, endlessly. The DJ activates the history of music by copying and pasting together loops of sound, placing recorded products in relation with each other. Artists actively inhabit cultural and social forms. The Internet user may create his or her own site or homepage and constantly reshuffle the information obtained, inventing paths that can be bookmarked and reproduced at will. (Bourriaud, 2002: 18).

A partir de la idea de la remezcla de los textos y materiales ya existentes, disponibles para ser reutilizados porque el procomún de la red así lo permite (Ortega y Rodríguez, 2011), debemos aceptar que estas estrategias creativas sitúan a los autores en una esfera de conceptualización. Como pronosticaba Goldsmith, "while the authors won't die, we might begin to view authorship in a more conceptual way: perhaps the best authors of the future will be ones who can write the best programs with which to manipulate, parse and distribute language-based practices" (2011. n.p).

De tal manera, crear los sistemas para localizar las palabras de otros y facilitar su reutilización forman una nueva visión escritural y por ello la web social o 2.0, con redes como Twitter a la cabeza, suponen un caldo de cultivo fundamental. Ya hemos visto cómo en esta red social se publican fragmentos de otros, se escribe toda suerte de tuitpoesía y cuentuitos, y, en líneas generales, se publican cantidades ingentes de textos categorizables gracias a estrategias como el etiquetado con *hashtags*. Esta extracción sería, en cierto modo, una escritura del software situada ya en la era de la plena posconceptualización. Según han señalado investigaciones precedentes, el presente sería:

> Un segundo momento posconceptual que, a pesar de mantener ciertas similitudes en sus estrategias y técnicas creativas con la etapa de los 60 y 70, despliega un proyecto fundamentalmente crítico tanto hacia el propio arte conceptual como hacia su presente artístico, político y sociocultural. (Sánchez, 2016: 93).

Esta revolución sociocultural es la base del rizoma 2.0 y de la ejecución del pro-común, de compartir los bienes (digitales, intelectuales, inmateriales) en la red masivamente. En esta sopa de información, textos, imágenes, vídeos y todo tipo de materiales accesibles por todo el mundo, la autoría se debilita y desvanece. La autoridad y la propiedad se superan, pues son conceptos que pueden percibirse como egoístas e irrelevantes:

> To think that what I consider to be "mine" was "original" would be blindingly egotistical. Sometimes I'll think that I've had an original thought or feeling and then, at 2 A.M., while watching an old movie on TV that I hadn't seen in many years, the protagonist will spout something that I had previously claimed as my own. In other words, I took his words (which, of course, weren't really "his words" at all), internalized them, and made them my own. This happens all the time. (Goldsmith, 2011: n.p.).

Estamos ante una herencia posmodernista fruto del desarraigo con la realidad: las metas milenaristas no ejecutadas unidas a las crecientes frustraciones de una clase media castigada por las crisis económicas mundiales que han caracterizado so-cioeconómicamente a las sociedades occidentales de principios del siglo XXI. Dave Graeber propone incluso que esta deja al autor en una posición de riesgo. El autor es anulado como agente creador al asumir (o imponerse verticalmente) la noción de que todo lo nuevo ha pasado ya, estando condenados a la repetición o al pastiche:

> The postmodern sensibility, the feeling that we had somehow broken into an unpreceden-ted new historical period in which we understood that there is nothing new; that grand historical narratives of progress and liberation were meaningless; that everything now was simulation, ironic repetition, fragmentation, and pastiche—all this makes sense in a tech-nological environment in which the only breakthroughs were those that made it easier to create, transfer, and rearrange virtual projections of things that either already existed, or, we came to realize, never would. Surely, if we were vacationing in geodesic domes on Mars or toting about pocket-size nuclear fusion plants or telekinetic mind-reading devices no one would ever have been talking like this. The postmodern moment was a desperate way to take what could otherwise only be felt as a bitter disappointment and to dress it up as something epochal, exciting, and new (2012).

Por tanto, si atendemos a estos planteamientos, no deberíamos distinguir desde un punto de vista de construcción de un corpus creativo entre los textos semio-náuticos publicados en estos espacios a partir de escrituras ya existentes y aquellos compuestos específicamente por sus publicadores. Es decir, quienes retoman un texto ya escrito, lo reconvierten y reutilizan están realizando también un acto crea-tivo que debemos desligar de los prejuicios del copista y del estigma del plagiario. Puesto que en estos ámbitos no se persigue un fin económico y la mayoría de las personas que usan las redes no son autores profesionales, no consideramos que los actos no-creativos más próximos al plagio sean tan criticables como cuando lo

realiza un escritor profesionalizado o como cuando se persigue un fin económico. En una situación ideal, estos autores no-creativos deberían informar de que están realizando ese tipo de actos, pero ese es un rasgo de profesionalidad y rigor difícil de exigir en entornos dominados por el ideal del procomún y el *potlatch* digital (Ortega y Rodríguez, 2011).

Desde el punto de la textovisualidad, este componente no-creativo debe incorporar la capa adicional de la imagen. Es decir, a todos los elementos no-creativos textuales, se debe incorporar el factor visual y la tradición no-creativa conceptual y posconceptual de esta tradición artística. Se trata de una escala propia, de tal forma que el nivel de creatividad y no-creatividad de texto e imagen no deben de ir acompasados. De hecho, esta es una de las bases fundamentales que hacen posible que muchos memes operen al construirse sobre un marco visual e icónico no original y reconocible pero que encuentra espacio creativo en el texto para distinguirse del resto (Escandell, 2018).

En cuanto a la relación entre prosa y poesía y la natural hibridación textual de la microficción, más allá del espacio específico de la red, debemos tener en cuenta dos aspectos fundamentales, e incluso casi inherentes a este espacio de la creatividad literaria. El primer factor por considerar es que un volumen muy predominante de estos textos tiene algún tipo de relación con el humor: buscan ser sorprendentes, chocantes y descolocar al lector como una muestra de ingenio. No en vano, el microcuento ha sido un género muy vinculado a este tipo de prácticas y su brevedad extrema suele ir de la mano de este tipo de estrategias:

> Los microrrelatos parecen estar pensados para el intelectual del futuro: un lector con una cultura media-alta, capaz de cazar chistes, guiños literarios, juegos de palabras; un erudito ingenioso con rapidez de pensamiento […]. Como los autores clásicos, los contemporáneos toman los llamados 'géneros menores' o 'formas breves' y los transforman, para incluirlos en la estética didáctica del siglo XX o ya del siglo XXI, y así satisfacer las necesidades del intelectual moderno, que busca unir el saber con el ingenio y la risa. (Tejero, 2002: 14–16).

La propia naturaleza híbrida del microcuento, particularmente en la tradición en lengua española (y, dentro de esta, en el campo latinoamericano), ha sido siempre reivindicada, ya desde el manifiesto de la revista *Zona de Barranquilla* (Colombia) que firmaba Laurián Puerta. Como se ha señalado en numerosas ocasiones desde entonces, habla de esta textualidad como un resultado creativo que es "un híbrido, un cruce entre el relato y el poema [que] no posee fórmulas o reglas y por eso permanece silvestre o indomable. No se deja dominar ni encasillar y por eso tiende su puente hacia la poesía cuando le intentan aplicar normas académicas" (citado en Brasca, 2004: 3).

Y, finalmente, no podemos obviar que la incorporación de elementos visuales no es ni mucho menos algo novedoso propio del mundo digital. Yepes señalaba en 1996 que el microcuento había mostrado ya clara propensión a hibridarse con géneros como el tebeo e incluso el graffiti, pues "el microcuento es un modo de expresión que surge al margen de lo institucional [...], y que se caracteriza por su sincretismo y juego con las convenciones. Como la historieta, conforma espacios intertextuales de lectura rápida y masiva, y tiene al ingenio por principio generador" (Yepes, 1996: 106–107).

3. Twitter y su componente transatlántico textovisual

Una literatura en Twitter —una tuiteratura (Escandell, 2014: 239–247)— es algo cada vez más aceptado dentro de un marco de uso de la red social que beneficia y potencia la libertad creativa en la explotación de sus recursos: "cada usuario de Twitter tiene que descubrir o inventarse el modo de utilizar la plataforma. no existe ninguna predeterminación acerca de los contenidos apropiados, más allá del formato textual de los mensajes y su extensión limitada a 140 caracteres" (Orihuela, 2011: 28). La tuiteratura, a través de sus cuentuitos y tuitpoemas[5], tiene en su brevedad radical sus principales puntos a favor y en contra, pues son limitaciones que polarizan y extreman los resultados, tanto literarios como los del proceso de recepción en los lectores.

Una escritura en Twitter, más incluso con vocación literaria, debe ser directa y eficaz, pero eso ha generado también una fuerte corriente de tintes ramonianos, donde ingenio y juego tropológico se unen en batalla contra la concreción: "Twitter es el mayor juego de palabras que ha existido jamás. Es el gimnasio de la mente y de la escritura, en el que la ortografía y la sintaxis son parte de las disciplinas con las que entrenamos cada día" (Tascón y Abad, 2011: 119). No en vano, algunos de los cuentos breves más celebrados podrían caber en un tuit: el popular "Cuando despertó, el dinosaurio todavía estaba allí", de Augusto Monterroso, ocupa tan solo 51 caracteres si incluimos el punto final y ha experimentado multitud de reescrituras en Twitter empleando elementos de neografía y escritura *leet*[6] (Escandell, 2014:

5 Es decir, micropoemas y microcuentos publicados en dicha red como formas microliterarias, que explotan en diferente grado los componentes específicos del marco social digital de Twitter.

6 Tipo de escritura con caracteres alfanuméricos usado por algunas comunidades y usuarios de diferentes medios de internet. Esta escritura se caracteriza por escribir los caracteres alfanuméricos usando los números como sustitutos de letras por similitud gráfica. Por ejemplo, *leet* se escribe, en su propia codificación, *1337*. Se originó en la

41–42), e incluso se ha convertido en un jeroglífico sustentado íntegramente en el uso de caracteres, sin necesidad de ningún componente visual no tipográfico. En la sociedad-red y su proliferación de géneros breves en internet, las microficciones (muchas veces publicadas por autores *amateur*, en tanto que no han profesionalizado su escritura, un rasgo habitual del mundo 2.0 y las posibilidades abiertas de escritura y difusión textual) han aprovechado también el soporte visual, de tal forma que las imágenes suponen un importante anclaje interpretativo que opera a modo intertextual e intermedial, siendo uno de los mayores exponentes el uso de los memes (en forma de imagen, breves vídeos y sus variables): a falta de título u otros anclajes paratextuales en su estado de publicación natural en Twitter, el elemento visual funciona como tal.

Para valorar la publicación de textos con rasgos híbridos entre micronarración y micropoesía hemos partido de la extracción de datos a través de Twitter. Para ello, hemos seleccionado cuentas de usuarios de esta red social que se describen como escritores en una distribución paritaria entre hombres y mujeres (según los datos personales ofrecidos en sus perfiles). Estos perfiles se establecieron a raíz de la búsqueda por personas en Twitter sin discriminar por aspectos personales, pero centrándonos específicamente en las cuentas en lengua castellana.

No se ha distinguido entre autores profesionales y aficionados, ni se ha discriminado entre textos propios o creados por otros: nuestra atención se centra por completo en el tipo de texto publicado, con independencia de si es original o fruto de un proceso no-creativo como los descritos anteriormente. Se han considerado solo los tuits con contenido creativo, descartando enlaces a sitios, mensajes personales o cualquier otro tipo de mensaje, valoración personal o conversación que no incluyera la publicación o retuit expreso de un texto de vocación literaria.

De forma adicional, se han realizado diversas extracciones de mensajes publicados con *hashtags* vinculados a la poesía y el relato. Las etiquetas consideradas han sido específicamente estas: #poesia, #poema, #poetuit, #tuitpoema, #micropoema, #micropoesia #cuento #relato, #cuentuito y #microcuento. Se ha empleado más pluralidad de etiquetas vinculadas con la escritura poética porque los neologismos empleados por la comunidad para su etiquetado son más diversos, lo que hacía recomendable escoger las variantes más populares para no causar exclusiones por motivos puramente terminológicos.

comunicación escrita de los medios de comunicación electrónicos. Nace al final de los años 1980 en el ambiente de los BBS (Sistema de Tablón de Anuncios), de una mezcla de jerga de la telefonía e informática.

A partir de estas búsquedas, hemos creado un corpus de microtextos en Twitter que, además, han empleado soporte visual. En este caso, hemos considerado como textovisuales aquellos mensajes de la red social que incluían imagen (estática o en movimiento) y también vídeo. Se descartan aquellos que han utilizado caracteres especiales para crear imágenes jeroglíficas y aquellos que tenían una imagen como consecuencia directa de la integración de un enlace externo. Como señaló Morán Rodríguez, "la relación iconotextual funciona en ocasiones con una única imagen y el correspondiente texto, rebasando la écfrasis […] para formar un 'texto' nuevo, simultáneamente verbal y visual, cuyo significado se transmite sintéticamente en ambos códigos" (2018: 26). Este caso es ideal, y no todos los textos obtenidos alcanzan tan simbiosis entre ambos elementos, pero en la mayoría sí se aprecia clara interdependencia entre ambos elementos.

Así pues, hemos extraído mensajes publicados Twitter, con esos condicionantes, para formar un corpus de microtextos centrado en aquellos que integran componentes visuales (según los condicionantes previamente definidos) para ver si esta relación entre el elemento textual y lo visual establece relaciones transatlánticas entre la cultura hispánica (textual) y la estadounidense (visual). Para permitir una identificación clara del origen de las imágenes empleadas, hemos empleado la búsqueda inversa de imágenes de Google para identificar el origen geográfico de aquellas que no nos eran conocidas, pudiendo rastrear así si las referencias del soporte audiovisual son de gestación hispánica o estadounidense. Nos hemos centrado en cuatro pilares fundamentales de la cultura visual de corte pop: cine, televisión, tebeo y videoclips[7].

Tabla 1: Categorización por origen geográfico de los elementos visuales integrados en los microtextos en Twitter recogidos. Los tuits extraídos han sido publicados durante un periodo de un año, comprendido entre mayo de 2017 y mayo de 2018.

Cine estadounidense	164
Cine de lengua española	18
Televisión estadounidense	194
Televisión de lengua española	163
Cómic estadounidense	126
Cómic de lengua española	2
Videoclips estadounidenses	89
Videoclips de lengua española	61

7 Omitimos videojuegos debido a que, proporcionalmente, muy pocos son producidos en España o en América Latina.

Dado el tamaño y las limitaciones inherentes de la muestra de mensajes que compone el corpus analizado, no pretendemos que esto nos permita tener una visión completa de lo que sucede entre los inabarcables usuarios que emplean Twitter para publicar todo tipo de textos y que, además, deciden añadir elementos visuales a sus creaciones. Sin embargo, consideramos que el método centrado en la localización de tuits dando prioridad a quienes se describen como autores o escritores, junto a la extracción de tuits etiquetados específicamente con *hashtags* de vocación literaria, ofrece datos suficientes para un análisis inicial relevante.

Según sugieren los datos, la mayoría de los referentes visuales empleados en estos mensajes con orientación literaria provienen de EE. UU., por encima del volumen total de producciones audiovisuales españolas y latinoamericanas. La mayor diferencia se da en el campo del cómic y la mayor igualdad en los referentes televisivos. El cine es también un espacio visual de dominio estadounidense, algo que resulta alineado con el volumen de taquilla que generan estas producciones frente a las películas de menos alcance del resto de las industrias nacionales en lengua española. Por eso llama la atención la mayor cercanía en producciones televisivas: entendemos que esto está motivado ya no tanto por el volumen de producción (superior en EE. UU., pero también en Canadá y otros países anglófonos), sino porque es mucho más dependiente de referentes locales y la actualidad. Lo que sucede en un programa de televisión está mucho más vinculado con lo local y lo absolutamente contemporáneo. Las series, en cambio, pese a que tienen seguimiento mundial en casos célebres y atraen a millones de espectadores que las ven en televisión, servicios de *streaming* o descargándolas, ven neutralizada esta popularidad por programas nacionales de toda índole, lo que equilibra la balanza.

En cuanto al género literario, más de un 98% de los tuits extraídos con soporte visual son prosas, lo que nos indica que, pese a que se asumen ciertas actitudes de vanguardia, la poesía en este espacio parece ser relativamente conservadora en el aspecto textovisual. En este sentido, debemos tener en consideración que la mayoría de los poemas con imagen responden a fotografías de algún tipo (páginas de libros, murales, etc.) con contenido poético; es decir, en sentido estricto, el tuit presenta el poema, pero este está en la imagen o en un soporte externo que es fotografiado. Solo en unos pocos casos la fotografía aporta un elemento adicional al soporte textual del poema, haciendo que esta circunstancia sea anecdótica.

Podemos concluir, en este sentido, que el peso de los referentes audiovisuales de la cultura estadounidense es el mayor en la escritura textovisual, cuando esta se basa en tomar elementos externos ya existentes con los que ilustrar, acompañar o resemantizar el aspecto visual de la narración. Estas, además, suelen ser foco mayoritario de reconversiones empleando las estructuras y recursos de la narración memética

(Escandell, 2018). El texto está escrito en español, tiene una vocación literaria y emplea un referente visual de origen pop fundamentado en la cultura estadounidense. Este eje cultural confirma la posición dominante de EE. UU. dentro del esquema de la aldea global y su naturalización en la explotación creativa muestra la naturaleza transatlántica e intercultural, pero no necesariamente bilateral, de estas relaciones.

4. Conclusiones

Cuando esos tuiteros publican un microtexto (que, como hemos visto, va a ser en mayoritariamente un microcuento) acompañado de un componente visual, hay un fuerte componente de reutilización no-creativa de elementos ya existentes de los que no son autores. Esta es una tendencia que ya hemos visto en *greentexts* (Escandell, 2016a) y que, como no podía ser de otro modo, se repite en la tuitescritura. Podemos asumir que si se emplean más fuentes estadounidenses con normalidad esto se debe, ante todo, al peso predominante de la cultura de este país en todo el hemisferio occidental por su capacidad de producción de contenidos de entretenimiento que son consumidos masivamente.

La utilización de estas imágenes es, en un número muy elevado de los casos, paratextual en esencia. El espacio es un bien escaso y muy valioso en Twitter y subir una imagen o enlazar a alguna supone consumir más caracteres, pues se integrará una URL en el mensaje. Así pues, el autor debe buscar un equilibrio entre la explotación textual y la proliferación de medios en este espacio en particular, algo que no tiene el mismo impacto condicionante del resultado final en otras redes sociales. Dado el carácter evocador de la imagen, podía esperarse que la poesía recurriera más a este tipo de recurso o, al menos, que tuviera un papel más destacado. Sin embargo, su presencia mayoritaria se vincula a la prosa. Por tanto, si bien nuestra extracción sugiere que la inmensa mayoría de los textos son claramente prosas, resulta innegable que hay un grupo de textos híbridos, mucho más cercanos a la prosa poética que al componente narrativo. Este conjunto es pequeño, pero existe; sin embargo, no se han percibido diferencias formales en la explotación textovisual de acuerdo a los parámetros en los que nos hemos centrado.

La disposición de elementos visuales sobre los que operan los autores, junto con la sencillez técnica presente, multiplica las posibilidades creativas al haber reducido sensiblemente las dificultades tradicionales, como el acceso a materiales visuales o la elaboración compositiva compleja del mundo analógico. Si añadimos que el procomún opera liberando al usuario de internet de valores clásicos de propiedad y se concede a sí mismo la capacidad semionáutica de reutilización y reinvención de lo ya existente, el resultado final es el de la proliferación de estas formas.

Es una estrategia fundamentalmente no-creativa, en la medida en que un elemento compositivo complementario en muchos casos, e imprescindible en otros, no ha sido generado por el autor, sino que es rescatado de un corpus inabarcable de imágenes populares, frecuentemente memetizadas, en las que el peso popular de la cultura de masas estadounidense impregna el acto creativo textual en lengua española. Ambas culturas dialogan en una acción culturalmente transatlántica, anglohispana y que se potencia tanto por la aceleración de la difusión de información y contenidos como por la consagración de los efectos de la globalización. Eso sí, esta solo puede ser real y plena si es multidireccional; lo contrario conduce a la aceptación de procesos de neocolonización del espacio discursivo y creativo.

Bibliografía

ANDRES-SUÁREZ, Irene (1997). "El micro-relato. Intento de caracterización teórica y deslinde con otras formas literarias afines". En Fröhlicher, Peter; Güntert, Georges (eds.). *Teoría e interpretación del cuento*. Berna: Peter Lang. 87–102.

BOURRIAUD, Nicolas (2002). *Postproduction. Culture as screenplay: How art reprograms the world*. Nueva York: Lukas & Sterling.

BRASCA, Raúl (2004). "Microficción y pacto de lectura". *Brújula* 1. Disponible en: http://webs.sinectis.com.ar/rbrasca/brujula1.html.

ESCANDELL MONTIEL, Daniel (2014). *Escrituras para el siglo XXI. Literatura y blogosfera*. Madrid-Fráncfort: Iberoamericana-Vervuert.

— (2016a). "Greentexts: minificciones de la empatía y el engaño en los espacios sociales de la red". En: Ramos Álvarez Ramos, Eva; *et al.* (coords.). *El cuento hispánico. Nuevas miradas críticas y aplicaciones didácticas*. Valladolid: Agilice Digital. 223–238.

— (2016b). "Reinventando a los autores: Borges y Gómez de la Serna, tuiteros. Fenómenos de apropiación y difusión literaria en la red social". *Revista de ALCES XXI. Journal of Contemporary Spanish Literature & Film* 2: 71–113.

— (2018). "El anclaje textovisual de los memes en las micronarraciones en red". En Calvo, Ana (ed.). *Elogio de lo mínimo. Estudios sobre microrrelato y minificción en el siglo XXI*. Madrid-Fráncfort: Iberoamericana-Vervuert. 243–254.

GOLDSMITH, Kenneth (2011). *Uncreative Writing*. Nueva York: Columbia University Press.

GRAEBER, Dave (2012). "Of Flying Cars and the Declining Rate of Profit". *The Baffler*. Disponible en: http://thebaffler.com/past/of_flying_cars

MORÁN RODRÍGUEZ, Carmen (2018). "Autorrelatos de perfil: las máscaras de José Luis García Martín en Facebook". *Caracteres. Estudios culturales y críticos de la esfera digital* 7.1: 13–64.

ORIHUELA, José Luis (2011). *Mundo Twitter*. Barcelona: Alianza Editorial.

ORTEGA, Felipe; RODRÍGUEZ LÓPEZ, Joaquín (2011). *El potlatch digital. Wikipedia y el triunfo del procomún y el conocimiento compartido*. Madrid: Cátedra.

ORTEGA, Julio (2006). "Los estudios transatlánticos al primer lustro del siglo XXI. A modo de presentación". *Iberoamericana América Latina - España - Portugal* 21: 93–97.

ROLLET, Charles (2018). "The odd reality of life under China's all-seeing credit score system". *Wired*. Disponible en: https://www.wired.co.uk/article/china-social-credit

SÁNCHEZ APARICIO, Vega (2016). "Las escrituras alegóricas del software: colapso estético, rearticulación ética, desde el espacio mexicano". *Caracteres. Estudios culturales y críticos de la esfera digital* 5.2: 80–113.

TASCÓN, Mario; ABAD, Mar (2011). *Twittergrafía. El arte de la nueva escritura*. Madrid: Catarata.

TEJERO, Pilar (2002). "El precedente literario del microrrelato: la anécdota en la Antigüedad clásica". *Quimera* 211–212: 13–19.

YEPES, Enrique (1996). "El microcuento hispanoamericano ante el próximo milenio". *Revista Interamericana de Bibliografía* XLVI: 95–108.

Xaquín Núñez Sabarís

Universidade do Minho

Intermedialidad, minificción y series televisivas. Narrativas posmodernas en el microrrelato y *Breaking Bad*

1. De la intertextualidad a la intermedialidad

La teoría y crítica sobre el microrrelato ha dejado una densa y consistente reflexión sobre esta categoría narrativa. Los volúmenes monográficos de Andres-Suárez (2010), Roas (2010) o Calvo Revilla y Navascués (2012), entre otros, ofrecen amplios y diversos estudios sobre el estatuto genérico de la minificción, su carácter híbrido y fronterizo con otras expresiones literarias o descripciones en relación a su morfología o composición diegética. Ello ha permitido construir un sólido conocimiento acerca del microrrelato, así como de sus condiciones de publicación y divulgación y los factores explicativos de su emergencia en el presente siglo.

En la actualidad esta discusión se complementa, no obstante, con líneas de investigación que ponen en relación el microrrelato con otras formas de minificción o la interrelación entre texto e imagen (Noguerol, 2008; Gómez Trueba, 2018 o Rivas, 2018).

El propósito que orienta este trabajo pretende explicar el comportamiento de las formas hiperbreves en el contexto cultural contemporáneo, en su diálogo con otras expresiones artísticas. Si la intertextualidad fue un factor de acentuada presencia en el microrrelato (Andres-Suárez, 2010: 80), que marca su condición posmoderna (Noguerol, 2010: 95), no podemos desatender las articulaciones de la literatura con otras narrativas de diferente condición medial (Rajewsky, 2005 y Sánchez Mesa y Baetens, 2017). Para Clüver (2011: 17), en la lógica de pluralidad mediática en la que se expresa el arte de nuestros días, "a intertextualidade sempre significa também intermedialidade", lo cual origina un intenso diálogo entre los diferentes soportes mediales y la confección de productos artísticos, marcados por su carácter híbrido.

Dada la compleja malla multimodal de nuestros días, los flujos intertextuales se acentúan en diversas prácticas inter y transmediales, creando un diálogo, hasta el momento prácticamente inédito, entre literatura y videojuegos, vídeos publicitarios o series televisivas (Carrión 2011: 46). Sánchez Mesa y Baetens (2017: 6)

han señalado el carácter expansivo de la literatura y su confluencia con expresiones procedentes de otros medios, que tendrán una lógica consecuencia en la metodología comparatista de los estudios literarios: "no solo porque el lenguaje haya dejado de considerarse 'simplemente' verbal para pasar a convertirse en una realidad multi- o polimodal, sino también, y de forma más relevante, porque la idea de lenguaje o incluso de texto se ha vuelto subordinada a la idea de medio, un concepto que ya no se restringe a elementos lingüísticos o verbales".

La relación intermedial entre los códigos narrativos de dos géneros que han emergido con fuerza en el presente siglo —la minificción y las series televisivas— determinará, por lo tanto, los objetivos de este trabajo, partiendo de los estudios efectuados acerca de la condición posmoderna de la narración breve, en su confluencia con la fragmentación diegética, verificada en narraciones extensas (Gómez Trueba, 2012; Núñez Sabarís, 2013).

Analizaremos, por lo tanto, cómo funciona esta idea de discontinuidad en la serie televisiva *Breaking Bad*, poniéndola en relación con las categorías discursivas del micorrelato, la condición abierta de la narrativa posmoderna, la representación de las vacilaciones del sujeto contemporáneo o la narración mínima y discontinua, que, formando parte muy reconocible del repertorio de la narración hiperbreve, se verifican también en esta ficción televisiva. *Breaking Bad* incorpora la idea de fragmento de la cultura posmoderna, que ha modificado los patrones estéticos, cognitivos y discursivos de los telespectadores y que "afecta de lleno a todos los relatos audiovisuales y ha calado hondo en la recepción del espectador. La llegada de la web 2.0 también ha revolucionado la pasión por la microforma (no hablamos de calidades). El gusto por el fragmento, por la lectura rápida con sentido completo en pocos minutos, está tan acorde a nuestros tiempos como para hacer incluso que los espectadores realicen sus propias versiones de casi todo" (Guarinos, 2009: 36).

De modo que el entretenimiento generalista, que enfocaba los contenidos de las televisiones, apoyado en un modelo publicitario, se vio de golpe sustituido por un producto que mimaba la calidad audiovisual y narrativa. Para ello, en pleno apogeo de los guionistas —los *showrunner*—, que sustituyeron al director en el control global de las ficciones de la pequeña pantalla, la serie de televisión incorporó de la tradición literaria la calidad narrativa, la construcción de los personajes o la profundidad filosófica de sus tramas. De modo que la comprensión y estudio del diálogo intermedial permite advertir la compleja factura de las ficciones seriales, más allá del entretenimiento banal e inmediato.

Breaking Bad forma parte, en efecto, de este importante grupo de series que, iniciadas a finales de los 90, a partir de las ficciones del canal de pago HBO, han

supuesto una renovación importante de las narrativas fílmicas en soporte televisivo (Torre, 2016). La historia, que se prolongó a lo largo de cinco temporadas en la cadena estadounidense AMC (de 2008 a 2013), sigue formando parte de la oferta de contenidos de los servicios de Video on Demand (VOD), evidenciando todavía la excelente recepción entre los telespectadores.

La serie se centra en los dos últimos años de vida de Walter White, el brillante químico que vive como modesto profesor de instituto. Su mujer, Skyler, embarazada de meses, su hijo, Junior, con una discapacidad parcial y sus cuñados, Hank, agente de la DEA (cuerpo policial anti-droga) y Marie componen el compacto núcleo familiar. El protagonista acompaña a su cuñado en una redada anti-droga y conoce a un camello de poca monta, Jesse Pinkman, antiguo alumno, con el que decide comenzar un tenebroso negocio: cocinar metanfetamina. El motivo: dejar un patrimonio económico a su familia, una vez que el cáncer que le acaban de diagnosticar, le impida ser el único sustento de la modesta economía familiar. Walt va introduciéndose poco a poco en el peligroso y adictivo mercado de la droga, para lo que adopta un seudónimo, Heisenberg, y un renovado aspecto (se rapa el pelo, se deja perilla y se hace acompañar de un sombrero), cuya máscara pretende proyectar temor y respeto en el mundo gansteril, al tiempo que ahuyenta el propio. Poco a poco termina convirtiéndose en uno de los más misteriosos y temibles traficantes de droga de Albuquerque, pasando de la producción a la distribución, en sociedad con un siniestro empresario, Gus Frings, al que acabará también aniquilando. La persecución de la DEA, obsesiva para su cuñado, el agente Hank Schrader, guía esta narración policial en un juego de máscaras, de espejos, de ocultaciones, de crítica social, de afectos contradictorios y de principios cuestionables. Una dedicatoria en el libro de Walt Whitman, *Leaves of Grass*, evidenciando un significativo guiño a los códigos literarios manejados, propicia el desenlace de este drama televisivo, en el que White termina devorado por el monstruo que ha creado.

El dramático final compone una compleja estructura narrativa, cuya profundidad conceptual y compositiva transciende la sintética sinopsis de las cinco temporadas. La organización compositiva de la serie se mueve dentro de unos esquemas que proponen una nueva forma de narrar, innovadores en las ficciones televisivas, pero que forman parte ya de la nueva canonicidad artística en el terreno literario.

Zavala (2004) refiere la aportación de la minificción, en este marco posmoderno, en el que predomina lo hipertextual, lo mínimo o lo fragmentario, de las que se nutre *Breaking Bad*:

Tal vez lo verdaderamente experimental hoy en día sería escribir una novela o un cuento que estuvieran exentos de fragmentación y de hibridación genérica. En ese sentido, el

género que sirve como referencia obligada no es ya la novela (en su acepción más tra-
dicional, sujeta a las reglas de verosimilitud realista) ni el cuento (en su variante clásica
y epifánica, caracterizado por un final sorpresivo), sino la minificción (género literario
desarrollado a lo largo del siglo XX, que a su vez anunció el nacimiento de la escritura
hipertextual). (Zavala, 2004: 6).

Partiendo de esta narración audiovisual, se intentará, pues, analizar la transfe-
rencia de recursos literarios a productos culturales de consumo global y masivo,
que se han incorporado al horizonte de expectativas de la experiencia cultural
contemporánea, ya sea lectora, audiovisual o visual. Se pretende evidenciar el
alcance y la referencialidad universal de la literatura y, en este caso, la eficacia
del microrrelato en la creación de imaginarios culturales y empleo de estrategias
narrativas en la comprensión de las industrias culturales globalizadas. Por consi-
guiente, este análisis comparativo entre la ficción serial y la narrativa hiperbreve
pretende abordar hipótesis de trabajo que puedan resultar eficaces a la hora de
estudiar los códigos narrativos del microrrelato, desde una perspectiva interme-
dial y transcultural.

2. Narrativa elíptica y ambigüedad textual

La condición elíptica del microrrelato, su extrema brevedad y su estructura com-
positiva, a menudo pautada por la ruptura de las convenciones temporales, ha
servido para dotar de ambigüedad las narraciones hiperbreves y exigir una mayor
cooperación del lector. En el microrrelato se prioriza, más que la sucesión argu-
mental de los hechos —si bien exigua— la concentración del significado social,
político o filosófico de la historia, como una punzada directa al lector, que deberá
encarar el carácter abierto del texto (Noguerol, 2010: 94). *Breaking Bad*, como la
nueva ficción serial en general, también opta por una composición diegética que
huye de lo orgánico y lo lineal:

> La fragmentación impregna tanto lo visual como lo narrativo y precisamente a este último
> ámbito pertenece la incursión de una trama en otra, la suspensión del final de capítulo
> con el recurso del *cliffhanger*, casi obligatoria en cualquier serie actual. Los juegos con el
> tiempo son habituales en la innovación narrativa seriada, precisamente por su fragmen-
> tación. (…) Aun así la fragmentación temporal y las estructuras elípticas residen en casi
> toda serie transgresora de moldes estructurales, ya sea en el diseño general de la serie,
> en el arco narrativo de cada temporada o en el interior de cada capítulo, *Breaking Bad*,
> haciendo uso del *flashback* o del *flashforward*, incluso de líneas temporales alternativas,
> herramientas imprescindibles. (Guardillo y Guarinos, 2013: 187).

Breaking Bad cuestiona la idea orgánica y lineal del tiempo, que se convierte en
una categoría elástica, subordinada a los intereses discursivos de la narración.

Los últimos capítulos de la serie cierran, pues, una estructura de naturaleza circular, acotada por los dos cumpleaños de Walter. Aquello para lo que nos estuvimos preparando desde el inicio de la serie. Esta circularidad amenaza claramente la idea de progresividad propia del género televisivo, en el cual, todo final concluye con la victoria de los buenos frente a los malos. Una historia que engancha, que puede ser interrumpida por los más variopintos anuncios publicitarios e incluso resiste la elipsis de varios capítulos. Siempre hay posibilidad de regresar. La pausa y la confección narrativa de *Breaking Bad* suponen una reversión de esta forma de contar y de ver televisión.

Sabemos, desde el inicio de la serie, que Walter White, como Santiago Nasar, está condenado a muerte. La etiqueta dramática de esta ficción invita a pensar que el cáncer terminal hará antes o después su trabajo, si no acortan previamente los plazos los traficantes, sicarios o una redada violenta de la DEA, con tiroteo incluido. Como en la crónica invertida de García Márquez, en *Breaking Bad* la sentencia del protagonista está echada desde el minuto uno, solo la fidelidad de la audiencia hará que el interregno que va desde el diagnóstico de cáncer hasta su muerte sea más o menos dilatado.

En la construcción de *Breaking Bad*, se pueden, por lo tanto, percibir las apropiaciones, conscientes o no, de la literatura posmoderna, acerca del cuestionamiento de las convenciones diegéticas: "Las series de culto en la hipertelevisión se ven afectadas por las características del medio en la tercera etapa de su recorrido, entre las que destacan la fragmentación, la hibridación de retóricas y el borrado de las fronteras de género" (Gordillo y Guarinos, 2013: 186). Este puzle compositivo estimula la participación activa del espectador en la reconstrucción de la historia y la recomposición de un significado que se ofrece, tal como se ha dicho, abierto: "En el caso de los dos episodios mencionados [de *Breaking Bad*], tanto la dentadura como el coche se convierten en elementos fundamentales de anclaje que sirven como guía al receptor durante el resto del capítulo, obligándole a transformarse en espectador activo que va reconstruyendo por sí mismo las diferentes piezas de la historia pese a su aparente desorden temporal" (Lozano Delmar, 2013: 209).

El conjunto de la historia de *Breaking Bad*, como resultado de la composición narrativa de las cinco temporadas, propicia la cooperación necesaria del espectador para construir el complejo tejido conceptual de la serie. Esta condición hermenéuticamente ambigua refleja los propósitos de su creador de no contar una historia de comprensión unívoca, aspecto que entronca con la ironía cínica y la ontología problemática de la novela posmoderna (Lozano Mijares, 2007: 155), y que el showrunner de *Breaking Bad* ha seguido: "Me gusta que el creador de una serie o de una película me dé todos los elementos necesarios para mantener

mi interés en la historia, pero que a la vez se reserve unos cuantos para que yo mismo pueda hacer algo del trabajo. Me gusta esa manera de contar historias, y yo quiero contar esa clase de historias también" (Gilligan y Van DerWerf, 2013: 66).

Este realismo de naturaleza, a menudo anti-mimética, permite establecer analogías con las poéticas de veracidad vacilante, que de Vila-Matas a Bolaño componen una forma de narrar que rompe con las convicciones de la presentación-nudo-desenlace, ya satirizadas —y minadas— en la novela actual. La "ficción de verdad" (Merino, 2009) de la narrativa posmoderna (impostada, autorreferencial, ontológicamente problemática; MacHale, 1987) ahonda en "una realidad que presidida por lo borroso de la identidad, la amenaza del doble, lo relativo del espacio y del tiempo en los que creemos encontrarnos instalados con tanta certeza, las trampas de la memoria, la peculiar relación que en sus bordes se establece entre la vigilia y el sueño" (Merino, 2009: 36). Por eso, a contramano del género de acción, no es la sucesión de hechos lo que cuenta *Breaking Bad*, sino ese proceso de transformación que se cuela en las costuras de la historia y que exige un esfuerzo interpretativo para recomponer la flexibilidad de las convenciones espacio-temporales y la quebrada y problemática identidad del protagonista:

> "To me, that is the story," Gilligan told me before the second season. "To me, this is the story about the in-between moments. I think we´ve all seen the big moments in any crime story. You can´t top a movie like *The Godfather*. So what can I do as a filmmaker? At least I can show the stuff that nobody else bothers to show. The in-between moments really are the story in *Breaking Bad* –the moments of metamorphosis, of a guy transforming from a good, law-abiding citizen to a drug kingpin. It is the story of metamorphosis, and metamorphosis in real life is slow. It´s the way stalactites grow, you stare at it and there´s nothing, but you come back 100 years later and there´s growth". (Sepinwall, 2012: 352).

Estas estrategias van dirigidas, pues, a ofrecer una obra compleja y abierta, de la cual el microrrelato ha hecho bandera, entroncando con el horizonte de expectativas del lector/espectador del siglo XXI:

> Este nuevo contexto de lectura, donde las posibilidades de interpretación de un texto exigen reformular las preceptivas tradicionales y considerar que un género debe ser redefinido en función de los contextos de interpretación en los que cada lector pone en juego su experiencia de lectura (su memoria), sus competencias ideológicas (su visión del mundo) y sus apetitos literarios (aquellos textos con los cuales está dispuesto a comprometer su memoria y a poner en riesgo su visión del mundo). (Zavala, 2004: 8).

3. El último minuto de Walter White

Esta veracidad vacilante halla su mayor expresión en la condensación narrativa, en el achique temporal de la novela contemporánea (Villanueva, 1977). Ese instante,

dramático e intenso, que va desde el anuncio del cáncer de Walter White hasta su muerte y que se abstrae de los episodios de aventuras que rellenan la serie hasta el trágico final del protagonista. Aunque hayan transcurrido cinco temporadas y sesenta horas de metraje, podemos aquilatar el tiempo entre el impacto del fatal diagnóstico en el primer capítulo y la imagen en la que Walter yace sonriente y moribundo en el decimosexto capítulo de la quinta temporada. ¿Se ríe Walter porque en el laboratorio de metanfetamina es donde realmente ha sido feliz explotando todo su talento; se ríe porque en la prórroga que le ha concedido la enfermedad ha conseguido sentirse más vivo que en los cincuenta años anteriores o se ríe porque, al fin, ha engañado a todos y conseguido su propósito de legar un patrimonio holgado a su familia, aunque eso le haya supuesto el repudio general?

Son enigmas que asoman acerca de la identidad y propósitos de este singular narco, que la serie no trata de aclarar, sino que deja absolutamente suspendidos. *Breaking Bad* muestra el proceso de transformación de un hombre bueno a un hombre malo, pero Heisenberg, ni en los últimos momentos de su actuación, deja de ser Walter White. Es, en este último minuto, y tomamos prestado el título de Neuman (2007), de la vida de WW, donde se concentra la intensidad narrativa dramática de la serie, más propia de los géneros de intensidad como el poema o el microrrelato. La dimensión dramática de la historia que sucede en Albuquerque bien podría condensarse en un cuento del libro de Neuman, si atendemos a la descripción de la contraportada:

> En los relatos de este libro asistimos a la consumación de la técnica del minuto, a la explotación máxima de los matices y contradicciones de un fragmento temporal muy limitado. Trastornado por una cámara lenta, sutiles bombas de tiempo, las historias de *El último minuto* escenifican una crisis y la retienen, a veces con humor y otras veces con dolor, explorando el instante anterior al abismo. (Neuman, 2007).

El abismo al que se asoman un minuto antes los personajes es, de hecho, un elemento recurrente en el repertorio del microrrelato contemporáneo. "Frase", de Julia Otxoa, o "Sirena", de Carmen Greciet ejemplifican las tensiones de la identidad, cuando el pasado ha borrado ya cualquier atisbo de futuro:

Frase

Recordaba la frase, la había visto sobre el desconchado muro que cercaba un solar vacío en las afueras de la ciudad. Ocurrió hace ya mucho tiempo, cuando apenas contaba diez años.

A lo largo de toda su vida la rememoró muchas veces, pero nunca pudo entender su significado. Solo ahora, ya muy anciano, postrado en el lecho y extremadamente débil y enfermo había logrado por fin descifrarla. Pero casi al mismo tiempo asaltó su fatigada mente una terrible pregunta "¿Qué había detrás de la última palabra? ¿Una coma, un punto, puntos suspensivos?".

El sentido de la frase dependía de aquello, pero el anciano por más que lo intentaba no alcanzaba a recordarlo. Además, ahora apenas podía pensar con claridad, todo se le mezclaba en un confuso torrente de fragmentos. En medio de la fiebre, cual mudo espectador, asistía a la película de su vida.

Solo poseía clara la certeza de que ya no tenía tiempo para averiguar con qué clase de signo ortográfico concluía la frase. Exhausto por el esfuerzo, cayó sumido en un profundo letargo. Soñó ser un desconchado muro cercano un solar vacío, inscrita en él una frase que un niño con atención leía… (Andres Suárez, 2012: 299).

Sirena

Cuando por fin su hermano accedió a llevarla unos días a la costa para que conociera el mar, ella supuso que había llegado la hora del regreso.

La noche en que —tras muchas horas de viaje— arribaron al pueblecito norteño, ella aún no pudo ver el mar, porque no había luna, pero escuchó su rumor, hecho de todas las músicas, y pudo oler la sal, que le erizó la piel como un recuerdo súbito.

Esperó el alba junto a la ventana del hostal, abierta a la bahía, y al amanecer notó que las olas rompían contra su memoria y vio su corazón vagar a la deriva.

Temprano, pidió a su hermano que la llevara hasta un lugar alto y escarpado desde donde contemplar la costa y allí le dijo que la dejara sola.

Cuando él se fue, ella soltó sus cabellos al viento y se quitó la blusa, sintió jugar la brisa con sus senos.

Después, respiró profundo, empujó las ruedas con toda la fuerza de sus brazos vivos, y se arrojó por el acantilado. (Encinar y Valcárcel, 2011: 297).

Continuando con los préstamos del título de Neuman, el argumento de *Breaking Bad* se puede condensar también en la angustia existencial de Walter White, entre el anuncio de cáncer que le cambia totalmente la vida y el momento en que yace, agónico, feliz en el laboratorio de *blue meth* en el que se había sentido, contradictoriamente vivo. Ese lapso corto, fugaz, intenso, en el que se inserta una novelística narración de capos y deslealtades, aglutina, con la intensidad de un poema o una minificción, la principal aportación filosófica de la obra. La del extravío del hombre contemporáneo, que se sabe condenado en su último minuto. De modo que más allá de las intrigas, de si el protagonista sale vencedor de la DEA o en su batalla con Fring, lo que realmente angustia es la lucha de este hombre, anti-heroico, de nobles propósitos familiares, aunque de ejecuciones malignas y monstruosas. El drama se sitúa en la incógnita de si consigue vengar socialmente la desconsideración social, si tendrá tiempo de alcanzar sus objetivos, consiguiendo, además, la reconciliación y bienestar familiar que merezcan sus esfuerzos (y que nosotros, espectadores, queremos creer). Si el monstruo se define según la RAE

por un "ser que presenta anomalías o desviaciones notables respecto a su especie", Walter no nos puede resultar más extraño o más próximo a la vez, como trataremos de analizar en el apartado siguiente. El extravío de identidad que sufre y proyecta sobre los más próximos termina alcanzando los espacios más íntimos. La alcoba matrimonial testimonia la sorpresa de Skyler, al comprobar su renovada vitalidad sexual ("¿eres tú Walt?"), que indiciaba el cambio del pusilánime White en el viril capo Heisenberg.

La transformación de White crea, consiguientemente, un espacio de indefinición identitaria —presente e inconclusa a lo largo de la ficción— que confunde por igual al propio White, a los espectadores y a la misma Skyler, que, a medida que descubre las actividades de su esposo se manifiesta progresivamente entre enamorada, decepcionada, asombrada y temerosa por y de su marido. El conocido diálogo "I am the one who knocks", en la temporada cuarta, pone en evidencia el derrumbe de las certezas que hasta dos años antes habían sostenido el bien avenido matrimonio de los White. Walter, magullado tras los efectos de una paliza, reacciona afirmándose ante su desconcertada esposa, que ellos no están en peligro. Él es el peligro:

> Who are you talking to right now? Who is it you think you see? Do you know how much I make a year? I mean, even if I told you, you wouldn't believe it. Do you know what would happen if I suddenly decided to stop going into work? A business so big it could be listed on the NASDAQ goes belly-up. It disappears. Ceases to exist without me. No, you clearly don't know who you're talking to. I am not in danger, Skyler. I am the danger. A guy opens his door and gets shot, and you think that of me? No, I am the one who knocks.

Al fin y al cabo, el desconcierto que sobrevuela la alcoba de los White en esta secuencia no es sino la expresión de la memoria e identidad confusa del hombre urbano contemporáneo, protagonista habitual de los relatos de Merino:

La memoria confusa

> Un viajero tuvo un accidente en un país extranjero. Perdió todo su equipaje, con los documentos que podían identificarlo, y olvidó quién era. Vivió allí varios años. Una noche soñó con una ciudad y creyó recordar un número de teléfono. Al despertar, consiguió comunicarse con una mujer que se mostró asombrada, pero al cabo muy dichosa por recuperarlo. Se marchó a la ciudad y vivió con la mujer, y tuvieron hijos y nietos. Pero esta noche, tras un largo desvelo, ha recordado su verdadera ciudad y su verdadera familia, y permanece inmóvil, escuchando la respiración de la mujer que duerme a su lado. (Merino, 2007: 36).

4. *Breaking Story Line*: minificción y fractalidad

Lozano Delmar (2013: 200) señala la permeabilidad de la minificción que, desde géneros como el publicitario, ha conseguido modificar las pautas estéticas del espectador:

> De este modo, hoy en día, el espectador está sufriendo una adaptación a nuevos ritmos narrativos, nuevas duraciones que implican una condensación hacia formas más cortas. [...] Esta brevedad, como valor sustancial de estas secuencias introductorias, es una de las características principales del discurso publicitario y puede reflejarse claramente en la mayoría de formas promocionales audiovisuales.

La articulación entre narración breve (o hiperbreve) y su organización serial, que apunta a un comportamiento fractal, ha sido apuntada por Zavala (2004:19): narraciones que, desde su autonomía compositiva, se pueden aglutinar por un mismo patrón. He ahí que exista un cierto paralelismo entre la serie o libro de microrrelatos y la novela fragmentada:

> Un tipo particular de detalle es el *fractal* (referido a todo texto que contiene rasgos genéricos, estilísticos o temáticos que comparte con los otros de la misma serie). Así pues, el *fragmento* es lo opuesto al *fractal*, pues el primero es autónomo, mientras el segundo conserva los rasgos de la serie. Pero, mientras el detalle es resultado de una decisión del autor, el fractal es producido por el proceso de lectura.

En el caso de *Breaking Bad*, su historia se narra de manera discontinua, quebrando constantemente la linealidad argumental, con frecuentes analepsis. En este sentido, los *cold open*[1] de la serie reproducen la lógica fractal, ya que exceden la función habitual de estas microsecuencias –introducir el capítulo y generar expectativas sobre él (y evitar que el espectador cambie de canal), para tener una interrelación entre sí mismos, construyendo una narración propia y discontinua, que transcurre de forma paralela y complementaria a la principal, jugando con las expectativas del espectador sobre su desenlace. Un buen ejemplo de la articulación de los *cold open* lo ofrece la segunda temporada, ya que los títulos de los capítulos forman una especie de acróstico, que anuncia el desenlace de la temporada, tal como van sucesivamente anticipando las secuencias introductorias: "Como curiosidad, resulta importante destacar que si se unen cada uno de los títulos originales de los episodios que comienzan con estos *teasers* en blanco y negro ("Seven Thirty-Seven", "Down", "Over" y "ABQ") se puede conformar la frase: *Seven Thirty-Seven down over ABQ*." (Lozano Delmar, 2013: 208).

1 Los *cold open* son pequeñas secuencias narrativas que se introducen al inicio del capítulo, antes del título o de los créditos, para generar expectativas sobre el mismo.

Breaking Bad se construye, en suma, sobre una arquitectura narrativa que rompe los convencionales esquemas de linealidad e incorpora las analepsis temporales o la narración fragmentada o, como se ha dicho, la minificción (los *cold open*). En la segunda y quinta temporada los *cold open* funcionan como *flashforward*, aludiendo a un momento posterior de la historia, creando expectativas y desconcierto sobre su desenlace. Las secuencias introductorias de la segunda temporada muestran el hogar de los White con ambulancias, juguetes infantiles rotos, dispersos en la piscina, la policía cerrando con plástico un cadáver. Todo parece insinuar el final trágico y dramático de las actividades delictivas de un inexperto Walter al final de la temporada. Sin embargo, se explica, como llegaremos a saber en el último capítulo de la temporada, por los restos del avión colisionado en Albuquerque, en el que nuestro protagonista interviene, de forma casual y azarosa, pero no menos fatal.

Los *cold open* de la quinta y última temporada también son un *flashforward*, respecto al ritmo temporal de la historia. En ellos se muestra a Walter White en coche con matrícula de New Hampshire, y falso documento de identidad, de nuevo con bigote y pelo —despojado ya de la máscara de Heisenberg— y demacrado, lo cual permite anticipar un final no precisamente feliz. Visita su casa en ruinas y la vecina huye como si viera a un fantasma o al mismísimo demonio. En los últimos capítulos se producirá la confluencia diegética con la narración principal, poniendo punto final a las desventuras de Walter White.

A efectos de la circularidad de la historia, es, sin duda, transcendental el *cold open* que abre la serie. Un hombre sin pantalones, ridículo, atemorizado, portando patéticamente un arma, con una furgoneta vieja al lado, improvisa una confesión, gravándose en vídeo.

> My name is Walter Hartwell White. I live at 308 Belmont Avenue, Ontario, California 91764. I am of sound mind. To all law enforcement entities, this is not an admission of guilt. I'm speaking now to my family. (Swallows hard) Skyler… you are… the love of my life. I hope you know that. Walter Junior. You're my big man. I should have told you things, both of you. I should have said things. But I love you both so much. And our unborn child. And I just want you to know that these… things you're going to learn about me in the coming days. These things. I just want you to know that… no matter what it may look like… I had all three of you in my heart.

Tendremos que esperar a la conclusión del capítulo para ver que la sirena que oye un aterido Walt, después de su primera incursión en el mundo de la metanfetamina no es de la policía, sino de bomberos. Walter White respira. Ha nacido Heisenberg. El funcionamiento proléptico de esta secuencia se proyecta diegéticamente al primer capítulo, pero hermenéuticamente al conjunto de la obra. Los últimos pasos de White permiten considerar que este sería el epitafio con que le gustaría ser recordado por su familia, que contrasta con la despedida y última confesión a

Skyler, en la que niega la motivación altruista de su causa, alegando que lo hacía por sentirse vivo. La superposición de las dos confesiones, sumada al cinismo y espíritu contradictorio del protagonista, inciden en la construcción narrativa de la ficción televisiva que propicia la ambigüedad interpretativa que se persigue. Por ello, es necesario reconsiderar la autoinculpación inicial y la declaración de amor familiar, como una irónica y desencantada confesión que desde el primer minuto se proyecta hasta el ocaso del protagonista en el desenlace de la serie.

En los últimos capítulos de la serie, después de la huida-destierro a New Hampshire, Walter regresa al lugar de donde ha partido y en el que observa la devastación material, que antes había sido moral. Es un Walter en el que reconocemos al dócil profesor de los primeros capítulos: la barba, el pelo rubio y un aspecto desmejorado, indicativo de la acción del cáncer y de las pésimas condiciones de su cobijo en el nordeste del país. Episodios antes, la captura de la DEA, de su cuñado, concluye también donde todo había empezado: en el descampado donde había cocinado metanfetamina por primera vez.

El juego circular de la narración de *Breaking Bad* arroja, pues, un ángel caído de una sociedad que solo admitía al dócil, sumiso y anodino Walter White. Adoptamos, en este sentido, un relato de Merino, como colofón a esta historia de extravío y pesimismo que se potencia en los tres últimos capítulos. Al regreso de New Hampshire y en un anodino bar de carretera, Walter, cumpliendo la tradición familiar, como Skyler solía hacer en los buenos tiempos —como lo hace en el primer capítulo en su 50 cumpleaños—, rompe, en un triste bar de carretera, el bacon para dibujar el número de su cumpleaños, 52. La contigüidad de estas dos escenas, informa del arco temporal de dos años en que se sitúa la escena y la soledad de Walt, después de su abnegada, aunque monstruosa, tarea.

Un hombre en la mediana edad. La acción escenifica el hombre que pudo ser y que ya no es, el hombre que ha perdido a su familia e identidad. El padre de familia, como el personaje de "Un regreso", de Merino, que se ve perdido en su regreso a la ciudad y que transita un universo onírico potenciado por las desconcertantes minificciones que abrían los capítulos de esta última temporada:

Un regreso

Aquel viajero regresó a su ciudad natal, veinte años después de haberla dejado, y descubrió con disgusto mucho descuido en las calles y ruina en los edificios. Pero lo que desconcertó hasta hacerle sentir una intuición temerosa, fue que habían desaparecido los antiguos monumentos que la caracterizaban. No dijo nada hasta que todos estuvieron reunidos a su alrededor, en el almuerzo de bienvenida. A los postres, el viajero preguntó qué había sucedido con la Catedral, con la Colegiata, con el Convento. Entonces todos guardaron silencio y le miraron con el gesto de quienes no comprenden. Y él supo que no había regresado a su ciudad, que ya nunca podría regresar. (Merino 2007: 49).

El anónimo personaje que protagoniza este microrrelato deja algunos apuntos sobre la problemática condición humana que el arte de este siglo ha explorado incesantemente. También la ficción televisiva que ha transcendido su vocación de mero entretenimiento (sin dejar de serlo) para orientarse a producciones más complejas desde el punto de vista narrativo y visual, que reclaman un espectador más formado en los códigos estéticos del momento.

"El regreso" y *Breaking Bad* van dirigidos, por lo tanto, a un consumidor que comparte un horizonte de expectativas y unos patrones estéticos que dejaron de ser exclusivos de productos culturales de élite para introducirse en los contenidos de las industrias culturales y de ocio. Comprender estos códigos y su permeabilidad intermedial, nos dará una comprensión más profunda y plural del comportamiento de la minificción literaria en su articulación con los productos artísticos y culturales del presente siglo.

Bibliografía

ANDRES-SUÁREZ, Irene (2010). *El microrrelato español. Una estética de la elipsis.* Palencia: Menoscuarto.

— (ed.) (2012). *Antología del microrrelato español (1906–2011). El cuarto género narrativo.* Madrid: Cátedra.

CALVO REVILLA, Ana; NAVASCUÉS, Javier de (eds.) (2012). *Las fronteras del microrrelato. Teoría y crítica del microrrelato español e hispanoamericano.* Madrid-Fráncfort: Iberoamericana-Vervuert.

CARRIÓN, Jorge (2011). *Teleshakespeare.* Madrid: Errata Naturae.

CLÜVER, Claus (2011). "Intermidialidade". *Pós* (Belo Horizonte) 1.2: 8–23.

ENCINAR, Ángeles; VALCÁRCEL, Carmen (eds.) (2011). *Más por menos. Antología de microrrelatos hispánicos actuales.* Madrid: Sial.

GILLIGAN, Vince; VAN DERWERF, T. (2013). "Así hacemos *Breaking Bad*". En Cobo Durán, S.; Hernández Santaolalla, V. (coords.). *Breaking Bad. 530 gramos (de papel) para serieadictos no rehabilitados.* Madrid: Errata Naturae. 61–98.

GÓMEZ TRUEBA, Teresa (2012). "Entre el libro de microrrelatos y la novela fragmentaria: un nuevo espacio de indeterminación genérica". En Calvo Revilla, A.; Navascués, J. de (eds.). *Las fronteras del microrrelato. Teoría y crítica del microrrelato español e hispanoamericano.* Madrid-Fráncfort: Iberoamericana-Vervuert. 37–52.

— (2018). "Alianza del microrrelato y la fotografía en las redes. ¿Pies de fotos o microrrelatos?". En Calvo Revilla, A. (ed.). *Elogio de lo mínimo. Estudios sobre microrrelato y minificción en el siglo XXI.* Madrid-Fráncfort: Iberoamericana-Vervuert. 203–220.

GORDILLO, Inmaculada; GUARINOS, Virginia (2013). *"Cooking Quality*. Las composiciones estructurales de *Breaking Bad"*. En Cobo Durán, S.; Hernández Santaolalla, V. (coords.). *Breaking Bad. 530 gramos (de papel) para serieadictos no rehabilitados*. Madrid: Errata Naturae. 185-198.

GUARINOS, Virginia (2009). "Microrrelatos y microformas. La narración audiovisual mínima". *Admira* 1: 33-53.

LOZANO DELMAR, Javier (2013). "Los otros episodios de *Breaking Bad*. Un análisis de los *cold open* de la serie". En Cobo Durán, S.; Hernández Santaolalla, V. (coords.). *Breaking Bad. 530 gramos (de papel) para serieadictos no rehabilitados*. Madrid: Errata Naturae. 199-218.

LOZANO MIJARES, María del Pilar (2007). *La novela española posmoderna*. Madrid: Arco/Libros.

McHALE, Brian (1987). *Postmodernist Fiction*. Nueva York-Londres: Methuen.

MERINO, José María (2007). *La glorieta de los fugitivos. Minificción completa*. Madrid: Páginas de Espuma, 2007.

— (2009). *Ficción de verdad: discurso leído el día 19 de abril de 2009 en su recepción pública / por José María Merino; y contestación de Luis Mateo Díez*. Madrid: Real Academia Española.

NEUMAN, Andrés (2007). *El último minuto*. Madrid: Páginas de Espuma.

NOGUEROL, Francisca (2008). "Minificción e imagen. Cuando la descripción gana la partida". En Andres-Suárez, I.; Rivas, A. (eds.). *La era de la brevedad: el microrrelato hispánico*. Palencia: Menoscuarto. 183-206.

— (2010). "Micro-relato y posmodernidad: textos nuevos para un final del milenio". En Roas, David (ed.). *Poéticas del microrrelato*. Madrid: Arco/Libros. 77-100.

NÚÑEZ SABARÍS, Xaquín (2013). "Resistencia y canonización en el microrrelato: de la teoría y crítica a las antologías especializadas". *Pasavento. Revista de Estudios Hispánicos* 2: 143-164.

RAJEWSKY, Irina O. (2005). "Intermediality, Intertextuality, and Remediation: A Literary Perspective on Intermediality". *Intermédialités* 6: 43-64.

RIVAS, Antonio (2018). "Dibujar el cuento: relaciones entre texto e imagen en el microrrelato en red". En Calvo Revilla, A. (ed.). *Elogio de lo mínimo. Estudios sobre microrrelato y minificción en el siglo XXI*. Madrid-Fráncfort: Iberoamericana-Vervuert. 221-241.

ROAS, David (ed.) (2010). *Poéticas del microrrelato*. Madrid: Arco/Libros.

SÁNCHEZ MESA, Domingo; BAETENS, Jan (2017). "La literatura en expansión. Intermedialidad y transmedialidad en el cruce entre la literatura comparada,

los estudios culturales y los *new media studies*". *Tropelías. Revista de Teoría de la Literatura y Literatura Comparada* 27: 6–27.

SEPINWALL, Alan (2012). *The revolution was televised*. Nueva York: Simon & Chuster.

TORRE, Toni de la (2016). *Historia de las series*. Barcelona: Roca Editorial.

VILLANUEVA, Darío (1977). *Estructura y tiempo reducido en la novela*. Valencia: Bello.

ZAVALA, Lauro (2004). "Fragmentos, fractales y fronteras: Género y lectura en las series de narrativa breve". *Revista de Literatura* LXVI, 131: 5–22.

Printed in Poland
by Amazon Fulfillment
Poland Sp. z o.o., Wrocław
03 November 2023

e2ed18fd-9b8b-483e-819c-9e34870b19ecR01